自說自畫(II)

——彩墨詩韻之承與變

高木森 著

On My Own Paintings and Poems (II)

—— Inheritance and Innovation

東大圖書公司

國家圖書館出版品預行編目資料

自說自畫(II)：彩墨詩韻之承與變 / 高木森著. －－初
版一刷. －－臺北市：東大，2015
　　　面；　　公分.

ISBN 978－957－19－3115－9　（平裝）
1. 繪畫美學 2. 藝術哲學

944.01　　　　　　　　　　　　　　104013191

© 　自說自畫(II)
　　　——彩墨詩韻之承與變

著 作 人	高木森
責任編輯	陳思顯
美術設計	巫佳穎
發 行 人	劉仲文
著作財產權人	東大圖書股份有限公司
發 行 所	東大圖書股份有限公司
	地址　臺北市復興北路386號
	電話　(02)25006600
	郵撥帳號　0107175－0
門 市 部	(復北店)臺北市復興北路386號
	(重南店)臺北市重慶南路一段61號
出版日期	初版一刷　2015年8月
編　　號	E 901160

行政院新聞局登記證局版臺業字第〇一九七號

有著作權‧不准侵害

ISBN　978－957－19－3115－9　（平裝）

理論與創作同步

　　高木森教授是傑出的藝術史家和理論家，出版過 16 種學術專著和 180 多篇論文，尤其在中國古代繪畫史和繪畫理論的研究上蜚聲國際。他的著作多項獲獎，其《中國繪畫思想史》獲臺灣行政院 1992 年金鼎獎，《元氣淋漓》獲華僑救國總會 1998 年華文學術著作獎。他的藝術理論成就，在 2006 年獲著名的臺灣中國畫學會頒發「金爵獎」。

　　高教授 1942 年出生於臺灣。臺中師範畢業後任教於臺中市忠明國小，三年後進入臺灣大學外文系。自臺大畢業，服兵役一年之後入文化大學藝術研究所專攻美術史，期間任職國立故宮博物院。1970 年獲碩士之後赴美國堪薩斯大學師從李鑄晉教授攻讀美術史，於 1979 年獲博士學位。自 1974 至 1989 年間，他先後任教於美國堪薩斯市藝術學院、俄州肯特大學、亞克隆大學、香港中文大學。1989 年秋獲聘為加州聖荷西大學專任教授，迄 2011 年退休。過去二十多年中，也曾在東海大學、國立臺灣師範大學、雲林科技大學、國立臺灣藝術大學擔任客座教授。

　　高教授十五歲在臺中師範學校念書期間開始學畫，師從著名學者、畫家呂佛庭教授。數十年來不斷從事繪

畫創作。因為早期有二十餘年的國畫、書法基礎訓練，雖然最近二十餘年投入大部分時間在創新路程，作品還是涵括傳統與現代。作品曾在臺灣、日本、香港、上海以及美國多處展出。許多畫作已入私人及公家機構（包括臺北國立歷史博物館、臺中教育大學、雲林科技大學、聖荷西馬丁路德圖書館等等）收藏。因熱愛藝術與文化、關心國家與社會，所以除了學術與藝術工作之外，也參加許多社區活動，十多年來都是「中華藝術學會」的理事。2003 年創立「美華藝術發展基金會」和「美華藝術學會」，每年舉辦多項藝展，讓灣區華人藝術融入美國主流社會，對推動硅谷地區的藝術風氣有很大的貢獻。

　　我在認識高木森教授之前，就讀過他的一些畫史著作，印象很深。近來有機會細讀了他幾部有關宋、元、明繪畫史的著作，其沉潛高明兼備，深為欽服。清代章學誠講的「所以通古今之變，而成一家之言者，必有詳人之所略，異人之所同，重人之所輕，而忽人之所謹，繩墨之所不可得而拘，類例之所不可得而泥，而後微茫杪忽之際，有以獨斷於一心。」正是高木森教授學理上的追求。而這種追求也印證在他的創作實踐中。他的畫法多樣，有潑墨潑彩、揉搓撕貼、剪裁等等；題材非常廣泛，有唐詩演義、禪趣、道教故事、歷史傳奇、美國風景、中國風景、臺灣風景、大海波濤、現代舞、傑克遜、外星客、輪迴等等，都是自成一家的創新之作。

　　本人很榮幸於 2009 年 11 月 14 到 22 日間，在加州灣區硅谷亞洲藝術中心為高教授舉辦一次個展，深受囑

目。今欣聞他在出版《自說自畫》和《古意今情》之後，又有一本新作要出版，乃為撰此文。記得錢鍾書在他有名的《宋詩選注》裡，講到《滄浪詩話》的作者嚴羽的詩歌時，說了句很峭刻的話：「當理論家們搞起創作時，人們一定會說『他把拳頭塞進他自己的嘴裡』，或者說『讓他去咬自個的手。』」現在我希望讀者朋友在閱讀此書之後，能體會一位「通古今之變」的藝術史家在創作上的志趣和追求。能夠像我一樣鬆一口氣，說一句：「噢！理論家搞起創作，不會咬著自己的手，而是左手右手都行。」

<div align="right">

舒建華
硅谷亞洲藝術中心館長
2014 年 12 月於美國加州

</div>

彩墨的時代語言

　　高木森教授是美國研究中國美術史的權威，在加州聖荷西州立大學藝術與設計學院任教二十餘年，於東方美術史、美學思想史和藝術理論研究上著作等身，先後出版了《中國繪畫思想史》、《五代北宋的繪畫》、《宋畫思想探微》、《元氣淋漓》、《明山淨水》、《自說自畫》等十六部專著，在美國、中國、臺灣及香港等地發表180多篇學術論文，對美國及亞洲各國的東方文化研究產生深遠的影響。

　　高教授在從事理論研究的同時還進行繪畫創作實踐。他早年在臺中師範求學期間跟隨呂佛庭先生學習傳統山水畫，打下了紮實的筆墨工夫。早期的繪畫大多遵從古意，技法表現上按照傳統繪畫方法，講究皴、擦、點、染、勾勒。1963年離開臺中，但仍繼續研習傳統畫法，以元人筆墨運宋人丘壑。

　　自60年代起，高教授即開始舉辦個人畫展，參加全島各種展覽，獲獎無數。70年代留學美國後，感受到西方文化的衝擊和震撼，立志在中國畫創作上探索出自己的道路。從此以後，他雖然未放棄傳統技法，但也努力尋找自己的語言。在美術史研究和教學的閒暇時間，仍筆墨耕耘不斷。他的藝術實踐也為其理論研究提供了獨

特的思考空間；而他的理論研究又為其創作實踐提供了
思想泉源。

　　數十年來他一直走在學術研究與藝術創作兩條道路
上。是一位勤於思考的理論家和藝術家，對未知的探索、
好奇、思考、創造和發明貫穿其藝術生涯。他曾出版了
一部非本專業的著作《中文便捷輸入法》，由此可窺其創
造精神。他說：「繪畫創作在我的生命中是一片廣袤寂寞
的莽原，幾十年來我一直在這寂寞的世界裡尋找自己的
小徑。」他始終保持著鮮活的治學精神和旺盛的創作毅
力，積極深尋自己的藝術風貌。

　　在中國美術史的研究中，他把含義深奧和神祕莫測、
無法理清的古代思想，運用恰到好處和簡明易懂的現代
語言，十分清楚地揭示出來。他不喜歡玄念術語，也不
使用華麗的詞藻。就是樸樸實實地作學問，文如其人。
在藝術創作上也是一樣真情投入，勤懇有加。常人隨著
年齡的增長，思想會逐漸變得保守，而高教授對藝術的
見解卻非常前衛，有時甚至比年輕人的思想還要超前和
活躍。

　　「一生中，繪畫一直是他精神寄託的理想世界。」黃
瑩珠女士在《古意今情》一書總結高教授五十幾年來的
藝術實踐，歸結出四個時期：一是50至60年代以傳統
為師的「成長期」、二是70年代的「文化衝擊期」、三是
80至90年代的「學術期」、四是90年代以後的「我法
期」。最近這十年（2000～2010）應該可以說是豐收期了。
從這幾個階段能夠看出一個藝術家和學者的生命和藝術

歷程。在近五十多年間，這種中國傳統文人治學的方法是他所崇尚的理想，也是他的夢想。在學術研究上，他沒有使自己逐漸成為閣樓式的學究，在繪畫創作上也不斷開發新路，往前進。

高教授曾說：「藝術創作就像冒險，一種無害的冒險。藝術品是冒險的成果，境界是冒險的極致。」又說：「藝術家在有了基本訓練之後，只要把握住自己的使命，便可毫無顧忌地往前冒險，不必在意別人的反應，重要的是自己的創造實驗。」這些鮮活的理論思想不是出自於年輕人，而是出自於一位年長的學者。他所提出的這些理論見解不是空洞的理論說教，而是來自於他自己創作實踐的親身體驗。

高教授對現代藝術理論貢獻最大的，是他提出的「遊於藝」和「意在筆後」。在幾十年來的水墨創作實踐中，他發現水墨藝術的獨特魅力在於藝術家表達上的自由，亦即古代中國人所說的「遊於藝」。他按照這一理論來從事繪畫實踐，發現當藝術家真正放開心胸，自我表現時，就會為其進入無窮無盡的傳達提供了自由空間，盡情發揮表達；這不正是放開自我，展現個人無盡的創造精神嗎！

他說以「遊於藝」上路，跟從的便是自我內在願望，表達出來的就是自己的個性品格，傳達出來的就是自己的真面貌，更重要的是傳達自己內在的精神和思想。為了尋找自己的形式語言，在創作實踐中不要設定任何概念，而是根據畫面來判定有「意味的形式」。由此而來他

又提出「意在筆後」。這一理論的提出是現代潛意識理論在藝術創作上的體現，是從另一方面提出向內在自我表現力的挖掘，打破常規，也驗證了現代藝術理論中形式美感的不確定性、形式語言上的模稜兩可，觀者根據自己的想像力和生活經驗加以聯想。當一塊墨跡突然掉在紙上，所形成的自然肌理痕跡，讓我們浮想連翩。有修養和有能力的藝術家，會從中判斷出有意義的形式語言，賦予其一定的藝術含義。而缺乏藝術修養的人看到的就是敗筆一團。

所以高教授認為藝術家要有非常好的技術能力，同時還要有很好的藝術修養。藝術修養上涉及到很多方面，有文學、詩歌、哲學、宗教、歷史、天文、地理無所不包，還有人生歷練。這些看似老生常談的道理一旦進入藝術創作中，就會發現對藝術家的創造能力產生很大的影響。他在幾十年的治學和創作實踐中不斷地修養自己，提升人格精神。看他的繪畫不只看到一件作品，也從中使我們品味出作品中所包涵深厚的文化底蘊──一種當代新文人畫的典範再現：一位有修養、有品味和有創造精神的學者，一種對現實和人生關注思考的藝術家。

高教授有著深厚的傳統文化底蘊和技法的根底，在創作上卻沒有固守在這一點上。而是看到藝術語言發展的時代性，在藝術創作中敢於創新。他認為「創新是藝術生命延續的必要條件，歷史上每一種藝術風格，經過一段時間後就會沒落，一代不如一代。藝術家要永無止境地探索與突破，不受成法舊規的限制。」由於他對中國

美術史的研究，使他看到了藝術發展中某種藝術風格，由興盛繁榮到蕭條式微的演變過程，因此，他在自己的藝術創作中，敢於放棄已經駕輕就熟了的傳統技法，去尋找和創造一種新的適應時代審美要求的表現形式。要作到這一點，是需要一定的功力、膽量和勇氣。

正是由於他思想上的活躍、心態上的年輕，使得他的繪畫實踐總能夠不拘成法，每件作品都是內心真情實感的流露。他的繪畫表現不是就筆墨而筆墨，而是把筆墨語言作為表達思想和情感的載體，和對現實和人生的表達；實現的其實就是中國古典文化傳統——「文以載道」。所以，他的繪畫題材涉獵廣泛，宗教、歷史、民間典故、自然風光、現實人物，以及抽象哲理，無不盡收畫中。在描繪的內容上既有「古意」，更有「今情」，但都是有感而發。如紀念911世貿大樓、紀念歌星麥克‧傑克遜，還有現實生活中的各種現象，如在紐約市看到的流浪歌手等現實題材，從中看得出他是一位對現實社會高度關注的藝術家，用藝術來表達自己的人生哲學。

在繪畫技法上，他以大膽的拓展來豐富現代彩墨畫的表現力和內涵；善於根據不同的表現題材來使用不同的技法，如在「生命頌(3)——自由」（圖V-4）作品中採用構成表現形式構造畫面，一改以往的繪畫技法。在「情人」（圖IV-8）作品中使用立體主義的表達方式。在創作實踐中，他以這種創造的觀念不斷地追求自我超越，打破常規，對水墨藝術作了很多大膽的嘗試，運用在自己的作品中。以撕、搓、拼貼方法將托裱好的畫再

重新改造。如作品「鍾馗辟鬼」（圖I-5）和「熊怨」（圖III-19）借助創造出來的技法，表現出獨特的藝術效果。又有書法入畫之妙用，如作品「曙光曲」（圖V-1）筆墨橫塗豎抹，以線條勾畫為主體，構造畫面形式，表達出流動的韻律感。又有「雲中舞」（圖IV-6）、「身登青雲梯」（圖IV-1）和「道(1)——流動時空」（圖IV-9），表達的是一種動感的時空，似乎傳達出宇宙幻生莫測，生命流變無窮的玄機。還有「道(2)——過途之旅」（圖IV-10），筆墨交織縱橫，充分調動書法傳達的魅力。再有就是對色彩的開發運用，將顏色與墨色結合，使用國畫、水彩、壓克力等材料，根據所需隨手要取之。高教授的繪畫手法靈活多樣，沒有局限。他就像是一個沉浸在有趣圖畫世界中的孩童，關注的只是自己內心世界的情感體驗，尋找捕捉所繪的主題內容；在表現上盡情使性，不拘成法，體現出的恰恰是一種天真浪漫的純潔自由心靈。

他在藝術創造的世界中總是充滿著旺盛的活力，寄託著某種溫馨的情愫和理想，表達出自己的人生哲學，在表現上賦予自己美好的人生理想，以個人富有浪漫和想像的情懷盡情表達。他的繪畫蘊涵著濃鬱的詩情畫意，又有著仁者的善念——人文的關懷。他的作品所注重表達的，其實就是像黃瑩珠女士所說，是其「內在心靈的完整輸出，一種超越理性的情和愛。」他的繪畫不是為造形而造形、為藝術而藝術，或為形式而形式，而是一直保持著對歷史、世事、人生的關懷，寄託著他的溫馨情

懷和理想。他的藝術包含著純真和至善，體現出作為現實生活中的一個人、一位學者和藝術家對宇宙自然、社會與人生的獨特見解。

在近五十多年的學術研究、教學和藝術創作實踐中，他的藝術思想和作品反映出了他對人生、社會和自然的關注與思考。他的畫作，題材廣泛，隨緣掇來，又是有感而發。技法運用變幻無窮，不拘成法，靈活多樣。所畫極富詩意，天真浪漫，又有自由想像的空間。作品是其個人靈性品格的自然再現——表現其至純至善，無世俗習氣的精神境界，真正應驗了古人所說的「畫如其人」。

這一點是他藝術上中國文化品格的突出體現——將學識、修養和創造在藝術實踐中有機地結合在一起，真正實現了中國藝術的最高境界——「能知的一定能行」和「知行合一」。也由此成就了他個人獨特的藝術風格——一種有思想內涵和情感表述的繪畫風格，一種仁愛的藝術，善念的藝術，一種文學的、詩意的和具有哲學內涵的彩墨藝術。

鍾躍英
2015 年 3 月於加州磨房谷

自 序

　　時光飛逝，轉眼已是古稀之年，這一生既活在當下為教學而努力，也活在過去盡心盡力研究中西美術史，又活在未來以玩弄筆墨圓藝術創作之夢。如今在這三方面總算都能滿足自己的期待：一生教學四十多年，終於在 2011 年秋天從加州聖荷西大學退休；藝術史的研究出版了十餘本著作，180 餘篇論文，2012 年有了《東西藝術比較》問世作為總結；繪畫創作從傳統到創新，經過許多變化，也有成果展現在無數次的展覽和兩本著作《自說自畫》和《古意今情》，現在又彙集過去六年多的代表作完成這本新書《自說自畫》第二輯，從中國與西方的美學的宏觀角度來討論新的創作理念和表現——特別強調形式的創新、題材的擴展和節奏韻律的表現，把傳統文人畫詩書畫一體的藝術理念帶入現代與後現代的藝術領域。

　　迄今有此成果，除了自己的努力之外，我要感謝許多恩人。在教學方面主要是受惠於中師、臺大、文大和堪薩斯大學的老師；學術研究和繪畫創作方面除了老師的指導，奠下基礎之外，最重要的恩人就是三民書局董事長劉振強先生。因為有他熱心贊助為我出版書籍，我才有努力研究、撰稿、創作的動機。劉董事長一生為臺

灣的文化而努力，出版無數書籍嘉惠大眾和學子，令人感佩。我藉此向他表達最高的敬意，祝他身體健康，長壽百歲。

為此書完稿，我要感謝硅谷亞洲藝術中心館長舒建華先生和旅居加州的名畫家鍾躍英先生為此書作序。舒先生是古物收藏家、鑑定家，也是藝術館經營家。他在2004年於聖荷西成立的藝術中心，於今已成為加州華人藝術活動的重鎮，也為加州灣區帶來繁榮的藝術文化。鍾先生是理論家也是水墨畫專家，他的作品從社會寫實主義，演化到現代的半抽象畫，再到後現代的巨形抽象水墨畫，有非常精彩的過程。

為此書出版上市，我要特別感謝三民書局、東大圖書公司編輯部同仁費時費力為本書之排版、校對、修正。最後感謝內人黃瑩珠女士在背後的默默支持。

我的教學和學術研究工作差不多已經結束了，但是繪畫創作還持續不斷，而且有更多的時間去思考、探討。藝術有一個神聖的使命就是「以神祕的力量打開人們心靈的窗扉，讓眼睛悠遊於畫面，讓心靈探尋於超凡的畫境。」要達到這個目標相當不容易，希望未來繼續往前邁進。

高木森
2015 年於加州立心齋

自說自畫（II）
——彩墨詩韻之承與變

目 次

導　論

　　本書共分「創作理論」、「詩畫創作」、「雜談」三篇。這是一部理論與創作結合的著作。藝術理論與藝術創作在西方國家，歷來是被徹底分開的，從事理論工作的學者很少兼創作，而藝術家雖然也會關心並且讀些理論的書，但不會想要成為一個理論家。此中主要的原因是一般人認為藝術創作者是比較主觀的，無法作客觀的理論評述。

　　但理論與創作之分家也有它的缺點，美學家和畫論家大多是窩在自己的理想世界裡製造玄論，對藝術創作無太大的影響力。只有少數藝評家會找適當時機為藝術家的創新作品作些評論，建立新的畫派，也可作聳人聽聞的評論，引導成為一種有影響力的派別，譬如印象派的誕生與發展是先有莫內 (Claude Monet)、馬內 (Édouard Manet) 這些人的畫，然後藝評家路易斯・樂柔伊 (Louis Leroy) 在 1874 年借用文森 (Père Vincent) 在展覽場的狂舞狂語半諷刺地作評：「耶呼！我是我腳步的印象，是油畫刀的復仇印記，是莫內的『卡布辛大道』、塞尚的……『現代奧林匹亞』。耶呼！」(Eiho! I am impression on the march, the avenging palette knife, the *Boulevard des Capucines* of Monet, the *Maison du pendu* and the *Modern Olympia* of Cèzanne. Eiho!) 其實樂柔伊只是個新聞記者，不是美學家也不是理論家，但就此讓這個畫派名氣大噪。

　　反之在中國，理論與創作很難分開，東晉以來因為許多文人參與繪畫創作，很多理論家也是畫家。當然，他們的理論都是從自己的觀

點出發，主觀成分很重。譬如顧愷之從他的畫藝特色衍生出「傳神盡在阿堵之中」、「目送飛鴻難」的理論。謝赫作畫偏寫實，所以說顧愷之的畫「跡不逮意，聲過其實。」反之，姚最則批評當時的寫實派謝赫和陸探微：「聲過於實，良可於邑，列於下品，尤所未安！」

五代以後的文人畫家除了必須兼精詩書畫之外，還要深研歷史、宗教、哲學、美學等人文學科，因此他們提出的理論就更多了。如蘇軾之「論畫以形似見與兒童鄰」、趙孟頫的「古意」論、董其昌的「南北宗論」等等，這也都是從他們的畫藝出發表達自己的創作理念。儘管他們的主觀性很強，但是對畫壇的影響力比西方的理論家要高得多。

本人因為生活在中國的文化氛圍裡，一直把理論與創作結合作為自己的藝術生涯目標，但是寫藝評和藝術史時都盡量不參入主觀意見，只講證據和邏輯推論。現在要寫的這本書不是藝評也不是藝術史，而是自己的創作理念，必然有較多的主觀成分。第一篇「創作理論」討論美學觀、歷史觀、人生觀、哲學觀、文學修養與創作的關係，建立自己創作的理論基礎，有許多是發揮本人的主觀看法，但還是盡量保持嚴謹的邏輯思考。

本書第二篇為「詩畫創作」。收列 2006 年到 2011 年之間的 70 餘件代表作。因為畫中有較深的哲理、詩情、詩性和詩韻，無法用具體語彙來說明，所以配上新詩或古詩來表達。儘管其中用語和情節很難「言言解解」，但可以啟發讀者的想像力，進入玄冥之境。

第三篇的「雜談」收集以前發表過的短文。第一是繪畫鑑定文〈錢選與「盧仝烹茶圖」〉。第二是繪畫史論，探討八大山人「个山小像」的幾個問題。第三章〈盧山詩畫〉，為本人 2011 年赴盧山旅遊回來的遊記。第四章據本人在各地旅遊所見的一些藝術村的發展情形，作比較深入的探討。文化產業是藝術與文化、生活相結合的最佳途徑。最

後是一篇短文，談三寸金蓮的一些謎題與爭論的議題。

　　本人是從學習傳統水墨畫開始，媒材上以黑墨為主，美學也是築基於傳統的「天人合一」、「樸素」與「空靈」。但因今日是五光十色的電子時代，又有各種不同的顏料隨手可得，自然會考慮加上更鮮明的色彩。又因一生研究美術史，對中西各時代的藝術品、思想和風格都深入探索，繪畫創作理念和方法也不同於古人。再者，因為生活在快速變化的新時代，自然會有多元化的風格出現。不過因為本人喜愛詩詞，因此神祕詩情、詩韻與詩境也就成為作品的特色，所以本書副標題為「彩墨詩韻之承與變」。

第一篇
創作理論

本篇共有六章。第一章〈美與藝〉探討美的存在與美感、藝術創作、藝術欣賞等三個主題。最後提出普遍律、意象轉換、畫面舞臺演出三項說法；也就是說，美不美取決於世人的感覺，而藝術創作是藝術家先讓客體（不論是美是醜）在心中轉換成意象，再用特殊的表現技法讓它在繪畫的舞臺上作精彩的演出。

既然本人的創作基本上沿用傳統水墨畫的媒材和技法，而美學原理也與傳統水墨畫有密切的關係，因此必須對傳統繪畫的美學作深入的研究討論，以便聯結到本人的創作。第二章〈中國繪畫美學〉就是檢視中國繪畫美學的發展和演變歷程，從古典美學的誕生、古典美學的考驗、自然主義美學、文人畫美學，到水墨畫美學的新考驗。主要是探討中國天人合一、樸素、空靈、氣韻這些美學的時代性，以及在新世代面臨的危機。因此第三章就對中西美學在思辨方法和美的內容略作分析，以明兩顆明星的互相衝擊與融合。目的是希望「知古而變古」，以今日的生活內涵來詮釋這些美學理念，用不同於前人的方式來用它和表現它。

深入了解傳統美學與題材之後，下一步便是要對當代藝術與人文作深入的研究，以求「知今而用今」。第四章〈當代藝術與人文〉重點就在於對後現代藝術之講求商業化、商品化、速度化、時尚化以及「反人文主義」等現象作全面思考。文中從「藝術人文的反思」檢討過分強調人文內涵給藝術發展帶來的負面效應。再看現代和後現代藝術家如何致力於拋開深沉人文內涵，及其艱辛的歷程。最後回頭全面思考後現代藝術與人文建立新關係的途徑，以此建立創作多元化的指標。

第五、六章就是在上述的理論基礎上審視水墨畫在這新時代的處境以及未來的可能走向。全文五節，分別討論傳統題材的運用、形式覺醒、想像與超越、「學習」的新思維和「創作」的新思維等議題。

第一章　美與藝

前　言

　　美與藝早已成為一門獨特的學問，稱為「美學」，二千多年來一直是哲學家和藝術家討論的議題。而「美學」作為哲學的一部分，有許多理論不斷衍生，演變成一個很複雜難解的議題。自西元前六世紀以來，許多哲學家都意圖詮釋美與藝的定義和兩者之間的關係，但難有交集。譬如論到何謂美，沃爾夫 (Christian Wolff, 1679～1754) 認為：「使我們愉快的東西就是美，反之就是醜。」可是狄德羅 (Denis Diderot, 1713～1784) 卻唱反調說：「有些東西使人愉快，但並不美；有些美的東西並不令人愉快。」❶

　　應對這些問題，很多哲學家不斷提出模稜語詞和正反論證方式來闡述這個問題。如十九世紀的叔本華 (Arthur Schopenhauer, 1788～1860) 提出「意志論」：「意志是物自體，是一切現象的內容。另一方面是結果。表象是一種概念，只是外表，沒有任何意志本質的純。」他認為「藝術本身就是一種重複……以藝術是一種意志的否定來解釋藝術在重複中的地位……藝術一方面依附在重複的意志上，一方面又因在重複之前，意志永不能重拾原樣，也不能經由現實去思考。」他又說

❶　周忠厚，〈試論狄德羅的美學思想〉，中國社會科學院出版《美學論叢》，頁91。

「『意志』是一種盲目的客體，即沒有感覺也沒有目的，但是意志是所有生命的原則，也是所有痛苦的來源。」❷

這是以哲學觀點來討論美學，就像中國老子所說「道可道非常道，名可名非常名。」或禪宗所言的「空即是悟，悟即是空。」在肯定與否定之間不斷反復以求無解之解。雖然境界很高，但像圍著一座高牆的宮殿，令人無法窺其境。難怪像歌德 (G. W. Goethe, 1779～1832) 說：「我對美學家們不免要笑，笑他們自討苦吃，想通過一些抽象名詞，把我們叫作美的那種東西化成一種概念。」❸

為了不被歌德笑，本人在這裡不是以美學家的觀點來論「美」，而是從藝術學和藝術史的觀點來嘗試。下文分六節，第一、論美與藝的關係；先依希臘人的想法從個別藝術品看美與藝的問題，再從宏觀角度看其中更複雜的現象。第二、論美的存在；有唯物論、唯心論、關係論。最後肯定美的存在與美感分不開，也就是要建立在主體與客體之間的關係。第三、論美感來源的主客觀因素；從作為主體的「觀者」看人類美感的形成，以及因此而對世間萬象的美感反應，提出「普遍律」。第四、論藝術創作動機；分析原始人類和現代文明人類的藝術創作原動力，如模倣說、巫術說、遊戲說、自我確證說、自我表現說等等。第五、論藝術創作實踐；考慮藝術創作與客體之間的關係，提出「意象轉換」作為傳統藝術創作基本模式。第六、論藝術欣賞；特別強調形式與情境的角色。

一、美與藝的關係

❷　Arthur Schopenhauer, *The World as Will and Idea*, Book III.

❸　楊辛、甘霖，《美學原理》，頁 17；歌德，《歌德談話錄》，頁 132。

「美學」(aesthetics)，德文作 "aesthetik"，源於古希臘文 "Cncotrnos"，是「關於感覺性的學問」❹。希臘人在嚴格的邏輯思考下把 "aesthetic" 局限在人造物，包括各種藝術品如詩歌、戲劇、繪畫、雕塑、建築等等。由個別作品的「藝術感」出發，分析其中的自然、社會和形式元素，即所謂真、善、美，而此三者的完美結合就是「藝術的終極之美」，後來被視為「藝術美」。因此當時美學研究的主題是藝術品終極之美的一些法則，如模倣自然得其真，寫社會事務以啟發善心，依統一、變化、對比、和諧之規律表現的形式之美。

如畢達哥拉斯 (Pythagoras) 從形式出發，以數學原理來分析美的「形式」，得出「藝術美就是把雜多整合為統一，把不協調整合為協調，並寓統一於變化。」的原則，並提出「黃金分割」的構圖方式。相對的，蘇格拉底 (Socrates) 從模倣自然的理念解釋藝術，認為藝術是模倣自然（指人體），但要深入其生命力，使作品比原來的自然更美。他又從社會功能來看藝術，認為「有用就是美」❺。

柏拉圖 (Plato) 意圖綜合美的原則與社會功能，提出「觀念論」(idea)，從絕對永恆的「觀念」開始，進一步到以模倣「觀念」製造的感性的現實客體，這層的必然現象是「變」，再進入以複製客體的藝術世界，這裡面就是幻相。以心靈美為最高層級，也是觀念世界的最高的美。也可以說是：由理智的直覺，到客體性所生的感覺性，最後達到真、善、美的最高境界，所以終極之美是真善美合而為一的。他認為「美能引起人的快感，正是因為它的善；譬如悲劇能激起觀者的哀憐和恐懼，從而導致這些情緒的淨化，啟發其善心。」❻

❹ 宗白華，《美學與意境》，頁 19。

❺ 朱光潛，《西方美學史》，上卷，頁 16～22。

❻ 仝上，頁 23～33。

柏拉圖把宇宙萬物分為「三層」：「理式世界、感性的現實世界、藝術世界。藝術世界只是摹倣感性的現實世界，而感性的現實世界只是摹倣理式世界來的。」他所謂的理式世界還是開放的世界，藝術家可以自我開解，就如他論藝術教育時說：「第一步了解某一個美形體；第二步了解此一形體美與彼一形體美或其他一切形體美的共通原理。最後要把心靈的美作得比形體的美更可珍貴──這種美是永恆的，無始無終，不生不滅，不增不減的。」❼這是把「藝術世界」的最高境界定位在超越「感性世界」，或許可以與「理式世界」合一了。

　　柏拉圖的高足亞里斯多德 (Aristotle) 繼承此說，從社會道德和宗教層面來下定論，得出「美是一種善；它能令人淨化情緒，啟發其善心。」他說：「理在事之中，離事即無所謂理。」❽如果藝是一種「事」，那麼理是在藝中，離藝則無理，因為藝自有藝之理。希臘這些哲學家從藝術品中論美是比較單純，只要考慮形式和社會功能就能定其美醜。

　　古代中國藝術家和理論家雖然沒有像希臘哲學家那樣，在「藝術感」建立系統化的理論，但也有一些哲學性的短論，如孔子有「文以載道」、「繪事後素」之論。漢代的《淮南子》云：「求美則不得美，不求美則美矣。求醜則不得醜，求不醜則有醜矣。不求美又不求醜，則無美無醜，是謂玄同。」到了唐代張璪主張「外師造化，中得心源」。謝赫更提出系統化的「六法」作為藝術美的原則。基本要求也是真善美：模倣自然，應物象形以得其真；循禮教以啟人之善心；以氣韻生動造形式之美。

　　純粹從個別藝術品來分析它表現的真、善、美是比較單純的，也容易獲得共識，但如果要以宏觀的角度來看美與藝的關係，自然的

❼　《柏拉圖文藝對話集》，頁 271～272；仝上，頁 28～29。

❽　仝上，頁 52。

「真」成了「自然美」、社會的「善」成了「社會美」，加上「形式美」才成為「藝術美」。那藝術美與自然景物、社會現象、藝術形式這三大元素的關係如何──是模倣、複製、描寫此三大元素之美，還是創造獨立自主之美？此中藝術家又扮演什麼角色？如果這三大元素與藝術品是為客體，而觀者是「主體」，那這主客關係如何？這都是歷來美學家討論的議題，但很難有交集，為獲得比較明確的概念，下個議題就是美的存在。

二、美的存在

歷來美學家對「美的存在」的看法可以分三派：一是唯物論，肯定美在客體，包括自然物、社會現象和人造物。二是唯心論，肯定美在主體，即觀者的意志。三是關係論，認為美存在於主體與客體之間的關係。

習慣上我們都會認為美存在於客體，肯定自然美來自有生命或無生命之非人造物，如果此物令人心悅神愉那就是美。譬如看到花覺得可愛、壯男、美女令人感到興奮，這就成為美感。反之，看到破舊老屋覺得醜、看到老人覺得很悽惻、走進大漠感到恐怖，所以不美。社會美來自社會萬象中能令一般人感到喜悅、感動、著迷的行為，如看到情人擁抱也是美，人打架就是醜。其基本原則就是愛、善、喜、樂等等，所以也包括宗教活動。至於藝術美，如前文所述是以形式美結合自然美與社會美。觀者只是到客體中去發掘「美」。

唯物論者就把這一普遍的認知系統化和理論化，認為美是物質的自然屬性，美存在於這些簡單的機械的物體的數學比例、物理性能、形態樣式中。物質世界這種自然屬性，其形態與功能本來就是美，所

以統御了人的「美感」。據此，所有客觀存在的東西和社會現象如果是美就可以令觀者產生美感。法國啟蒙時期唯物主義美學家狄德羅肯定美存在於事物中：「凡是自然所造出來的東西沒有不正確的，藝術就是模仿自然。」❾近代的唯物主義者也都認為美在事物本身，如蘇聯美學家車爾尼雪夫斯基更無保留地認為現實的美一定高於藝術美；他說：「現實比起想像來，不但更生動，而且更完美。想像的形象只是現實的一種蒼白的、而且幾乎總是不成功的改作。」❿

不過當我們從另一個角度來看這個問題，又是一個全然不同的現象。譬如一朵花，對甲美感指數是 8，對乙可能是 5；過了幾小時之後，指數可能又不一樣了，因為人的美感與心情也有密切的關連，心情好時眼前一片生機，無不美好感人，明月、紅霞真美，但是心情不好時萬物皆暗，明月、紅霞也失去光彩。

曾經被美學家定為藝術美的本質特性有下列幾項：有用、能喚起善心、秀雅（令人愉悅）、宗教神力、親切與熟悉感、崇高（給人新奇感和超越感）、有特定美之形式（變化、統一、整齊、秩序、比例等），此中已經包含了自然、社會、形式三大元素之美，但問題是對同一件作品，有的人感受到某種美的本質，有的人卻無任何感覺，所以沒有絕對統一的標準。

譬如希臘藝術家和哲學家們對自然之真的認識很單純，其主要對象就是人體（男、女的天然體），它的美除了性感和力感之外就是合乎藝術形式美的基本原則。在實際的藝術創作上，希臘發展出以物質為基礎，以人的自信力建立美學的堂殿，在藝術中展現實、重、力；以物質的實體和人的架勢來歌頌神之崇高、宮殿之雄偉、人體之健和人

❾　朱光潛，《西方美學史》，上卷，頁 254。

❿　伍蠡甫，《山水與美學》，頁 5。

性之尊嚴，誇大裸男裸女的筋骨之美。但是在今日看來，這些美的原則和表現，雖有其某種程度的普遍性，還是有其時代性和地域性。比如許多原始民族的藝術、宗教藝術和當代藝術，美不美就不能以這些原則來判定。十八世紀的英國人到印度，看到佛教和印度教造像感到很不舒服，認為這些東西給他們的眼睛一種折磨。同樣很多人看不到原始民族藝術品的美，反而覺得很醜；又有很多人對後現代藝術無法欣賞，只覺得它們是以搞怪引人注意。

又如古希臘的人對裸體人像感覺很美，可是古代中國人會覺得很難看，而中國人覺得水墨山水很美，可洋人卻無法接受。即使情人擁抱也要看那是出現在什麼地方和什麼時候。就此而言，事物之美不美是由觀者來決定，被觀看的客體只是一種「存在」，它並不關心美不美。茅草屋、老人、荒野、死魚等物在好畫中不也是很美嗎？滔天大浪如果你以觀賞之心去看又是多麼壯觀感人！一件破銅器在一個有骨董意識的收藏家眼中就很美。

因此，唯心論美學家休謨 (David Hume, 1711～1776) 說：「美不是事物本身的屬性，它只存在於觀賞者的心裡。每一個人心見出一種不同的美。這個人覺得醜，另一個人可能覺得美。」⑪德國哲學家康德 (Kant, 1724～1804) 提出「認識論」，將人的自體分為現象、精神和物質三個層面，而本體就是「感覺」，以悟性主觀理性至上。他認為「美」在於「判斷力批判」，有崇高和美的批判，其目的性是生命和美——主觀的愉悅是美的唯一標準。

其實無論是唯物論者或唯心論者都必須接受主、客體的關係，唯物論者既肯定美、醜是客觀存在，又要有慧眼識英雄的人去發掘。如狄德羅肯定美存在於事物中，但也認為我們要從事物的共通性找美。

⑪　朱光潛，《西方美學史》，上卷，頁 210。

凡是能喚起我們與該事物之間的「關係概念」就有美的存在。他還進一步把「我身外的美」分為「實在的關係」和「察知的關係」，而其獨立存在的美是為「實在的美」，那能喚起人們與其他存在美作比較的就是「相對的美」。即承認「美的基本特性之一是它的客觀社會性……由於人類與自然實踐關係改變了，所以也能愛荒涼的河岸、原始的森林、欣賞惡狠的野獸、兇猛的暴風雨……。」

　　唯心論者認為美不美由主體來決定，肯定美感在人不在物，但也要有物去配合才能喚起美感。黑格爾 (Hegel, 1770～1831) 論述自然之美時說：「在對一片自然風景的觀照裡，在這萬象紛呈之中卻現出一種愉快的動人的外在和諧，引人入勝。這種自然美卻聯繫到人的觀念和人所特有的心情。」⑫

　　明確主張關係論的也不少，比較受重視的有蘭菲爾德 (H. S. Langfeld) 和阿諾・里德 (Arnaud Louis Reid)。他們認為美既不完全依賴於人的經驗，也不完全依賴於被經驗的物，而是兩者之間在特殊情況下出現的：「物體本身……首先要能賦予物體以審美表現特徵的就是這些物體審美想像之間的關係。」⑬

　　中國古代哲學家沒有明確唯物論和唯心論，都是以人同此心、心同此理的概括性思考，把人類的美感先定位在同一個標準上，如《孟子・告子上》說：「口之於味也，有同嗜焉，耳之於聲也，有同聽焉；目之於色也，有同美焉。」北宋郭熙也說：「春山煙雲連綿人欣欣，夏山嘉木繁陰人坦坦，秋山明淨搖落人肅肅，冬山昏霾翳塞人寂寂。」既然人有同嗜、同聽、同美，那「大美」必然在物。清朝美學家葉燮

⑫　黑格爾，《美學》，第一卷，頁 107；姜開翔，〈自然美與藝術〉，參閱伍蠡甫編《山水與美學》，頁 316。

⑬　朱狄，《當代西方美學》，頁 80～81。

(1627～1703) 也說：「凡物之生而美者，美本乎天者也，本乎天自有之美也。」❹他又提出文章之美的理論是：「曰理，曰事，曰情三語，大而乾坤以之定位，日月以之運行，以至一草一木一飛一走，三者缺一則不成物。文章者，所以表天地萬物之情狀也，然具是三者，又有總而持之，條而貫之者，曰氣。」這也是以人有同理、同事、同情來看天地萬物，感其氣而得其美。主體或客體不能與此標準相配就不會有美感。當然這種「同美」的說法是很難成立的，因為「感」與人的情性息息相關，而且人人不同，時時在變。

　　二十世紀中國美學家在西方美學的影響下，又出現一些新論，有「唯物」、「唯心」兩派。李澤厚和蔡儀代表「唯物派」。蔡儀在車爾尼雪夫斯基的影響下主張：「美在物不在人……夜間的明月，早上的紅霞，美在那裡？我們只能說美在明月、紅霞，明月、紅霞本身的屬性是美的。」❺朱光潛本來是「唯心論」的代表，他在國民政府時代的觀點是：「美感對象是孤立絕緣的，和外物的關係，也就是對人生的意義，是一刀切截下的。」但是後來在共黨政權的壓力下，也做了些調整：「美不僅在物，亦不僅在心，它在心物的關係上面。」後來又說：「美不在心也不在物的表現。」❻

　　由此可見，美的存在並不能以「在心」或「在物」來概括；美感對人來說，不是一些美學家所說「全是自主性的絕對存在」，而是一種游移性的感應。它沒有一定的標準，可以隨人而變，更重要的是隨時代而變。故世間一切之美由觀者的「美感」來決定。也就是建立在主、客體的關係上，而作為主體的觀者還是扮演主要的角色。人類對世間

❹　北京大學哲學系美學教研室，《中國美學史資料選編》，下冊，頁324。

❺　蔡儀，〈談自然美〉，參閱伍蠡甫編《山水與美學》，頁7。

❻　林同華，《中國美學史論集》，頁583～590。

萬象的美感可以說非常豐富，有很多不同的來源。下文就從人的美感來源來探索。

三、美感來源

　　個人的美感腦細胞正是百萬年來人類生活中培養出來的基因作用，而且還隨個人的經驗在擴張。其中有遺傳下來的「天賦」，有生活經驗，也有教育培養的。腦細胞會將天賦、經驗、學養的美感相連結成為一個網絡，用現代電腦科技來比喻，就是我們意識界的「數位檔」。個人的審美網絡就儲存在意識界裡，當他面對事物，他大腦中感性部位就會從這「數位檔」中抽出數碼來相配；看到花，數位檔中與花有關的資料，有醜有美，會浮現並與眼前的花相配，合於「美檔」則為美，反之則為醜。當客體呈現眼前，美感細胞就會在直覺中和思辯中運作。據現代科學家的研究，當一個人腦中美感的細胞核受損，就會失去美醜的感覺。

　　從人類學的角度來看，如果「進化論」可以成立的話，人類是從千萬年前的靈長目動物，即古猿人，演化而來。原始的人類與一般動物尤其是猿類動物很相似，會對某些聲音、味道、顏色、物像和動作動情，感到興奮或舒適。最根本的原動力就是生命的慾求：食與性。對花、果的形、色、味會有特別的喜悅感，所以鮮花能招引蜂蝶，甜果能招引禽鳥。對異性的聲音、體味、顏色會有很強的感應力，譬如鳥用啼聲吸引異性，動物用嚎聲招伴。凡此都是動物的天生感應力，是從「慾」——食與性——出發的基本根性，更明顯地說都是要滿足動物的生存與繁殖的需求。這些吸引力對一般動物是屬於「快感」範圍，是否可以稱為「美感」，沒有定論，但對靈長目猿人來說好的味道

和性感的聲音是美感的起點。因此「美感」最原始就是感應一種來自對象的「吸引力」。

　　一般動物的美感只在於滿足飽食與短暫的性需求，在自然環境中不斷遷移，尋找食物和暫時的棲身之處，簡單的舒適和短暫的性滿足是牠們的基本要求。但靈長目猿人的味覺、聽覺、視覺都比一般動物要敏感而多樣。就在這些基礎上不斷擴充自己、增強自己、豐富自己。而且他們身上無毛，沒有天生的護膚條件。他們又是用兩腳直立走路，雖然有其方便之處，但要與四足獸搏鬥就難以招架，好在他們的腦筋比其他動物要好，為了求生命的延續，要用腦力設法不斷與四周環境鬥爭，征服自然、改變自然，在鬥爭與妥協中謀求最佳的利益。

　　顯然靈長目猿人的天生情感和慾求就像他們的腦力一樣，比一般動物要豐富多元，除了原生共感之外，在生命進化過程中培養更多的個性，也在生活中培養地域性的群聚共感。不停地增強和擴張「美感」的力量和範圍。譬如原始人在住的方面，舒適感不限於身邊的自然環境，還要營造更能保護自己與同伴的方法，鑿窟或建茅屋，這也就成為他們美感的來源之一。在吃的方面，不只是野果、野菜和生魚生肉，他們更發明火來燒烤魚、肉。為吸引異性的注意力，他們不只靠簡單的喉聲，還要發展出更誘人的歌聲，有的還會在身上紋身或戴上各式各樣的裝飾品。那麼，居所的鑿建、食物的烹煮、裝飾品的製作、歌聲的演化就是人類最原始的藝術。

　　在追求保護和生存的奮鬥過程中，生活逐漸超越現實的層級，進入精神的領域，當他們發現自己的力量有限時，他們尋找精神的寄託，這讓他們在無助感之下，可以將自己託付在意識中「有神力」的東西。譬如把老虎的臉畫在人的臉上本來是有保護作用，當這種實用性的圖紋在人的意識中升高，就會成為「有神力」的聖物。同理模倣禽鳥野

獸的聲音，也會在人的意識中提升為一種「神力」，身上披戴的羽毛、器物，雖然是裝飾物，也會因其保護身體的功能而在人的意識中被提升，成為神物。神物如果在人的意識中繼續提升就會成為無上威權的象徵：作為上帝圖騰或族徽。這就與巫術接上線了。

巫術宗教對原始藝術的發展起了決定性的作用，許多藝術創作其實都是為巫術宗教而作。巫術活動是為神而作的活動，各民族有自己的神，這神是他們心中的「主」，有無限的力量，是他們生命的庇護者。廣義來說，巫術本身雖然是一種人類自我保護的行為，但不是生產式的活動，所以是一種表演藝術，它的目的是歌頌、取悅神，希望獲得神的庇祐。為這種祭儀而作的圖紋，不論是紋身、黥臉、壁畫或身上的裝飾，因為它不是生產的工具，也不是純粹護身之作，而是精神層級的創作，所以都是藝術。既然是藝術那就有很多的變化，人類心中的神很多樣，而且在他們的心中，神有不同的性格與愛好，所以祭品也有無窮的變化，這就是藝術的基本根性，在這樣的環境中，「美」是沒有標準的。可見人類為了保護自己，從身邊的客物和現象醞釀、淬鍊出超越自我也超越自然的「神物」。這種神物之力就是「神力美」，也就是宗教藝術的根源。

在人類發展過程中，成就了自然美、社會美和形式美的基本原則。其中有來自人的共通的生理條件，如對形式的平衡、變化與秩序有相同的要求；有來自人的生活經驗，對風景（山水），青山綠水在風和景明的氣氛下是美，在暴風雨下是醜；有來自人類生活經驗，對社會現象有同樣的關懷──對愛與和諧會覺得美，對暴力、死亡覺得醜。

除了基本的共通性之外，還有群聚性，如宗教之美，主要是來自人類精神寄託的滿足，而世界上有很多宗教，群聚之間的隔閡很明顯，所以不會感到滿足就沒有「美」可言。在藝術方面，群聚性也很明顯，

如西方畫家要表現體力，欣賞鮮麗顏色，中國畫家要表現氣韻，喜好簡樸。

為了解決這種既有同又有異的現象，這裡提出「美的普遍律」來對待這個問題。此「普遍律」受制於負責處理美感經驗的「美感腦細胞」。凡是能讓大多數人產生美感的客觀存在物和現象（客體），就假定有符合群聚中多數人審美觀的「美」，那美就存在其中。此「普遍律」定下自然美、社會美和藝術美的基本原則。也就是把自然美、社會美和藝術美的存在條件分開──不同的客體或現象有不同的「存在條件」。

就「自然美」而言，當我們看花因其形狀、顏色很悅目，據此衍生美感，所以是美。面對大自然，看到雄偉之美的高山、瀑流，充滿蓬勃的氣勢和生命力的青松、野林，這可能會令多數人感動。如此就可以假設這些美，不論是蓬勃的氣勢或是秀美可愛，都是客觀存在的現象。這是來自自然物的生命力和氣勢，也就是古人所謂的「造化之功」，不是歌德從藝術觀點所作的形式規律論：「一棵橡樹如生長在密林中，周圍的大樹妨礙著它的生長，使樹冠與枝幹長得不相稱，是不美的。」❼

相對於自然美的複雜現象和不定性，社會美和藝術美有比較穩定的原則，也就有明顯的「普遍律」。在社會生活中，逐漸形成許多美的原則，如愛、善、德、神等等。社會美最普遍的原則就是「善」和「愛」，如善行、母愛、仁慈、愛情等等。藝術美如前文所述，最根本的是綜合自然美、社會美和形式美；其中形式美一般都是依照多數人的審美原則呈現，所以有比較明顯的規律，如古代希臘哲學家所說的

❼ 樊莘森、高若海，〈談自然美的特徵〉，參閱伍蠡甫編《山水與美學》，頁82。

和諧與變化、多元與統一，中國人所說的「氣韻生動」。因此在這類創造物中，美的性質（即藝術感）相對穩定而明確。但如前文所述也不能一概而論，因為「藝術品」也有不同類別，就以造形藝術而言，有工藝品和純藝術品之分；工藝品又有實用品與非實用品（如裝飾品）之別。一般實用工藝品之美在於形式之對稱與穩靜；純藝術品的要求是平衡與動力。

不過藝術終極之美還有不同的層級，並非只是綜合自然美、社會美和形式美，這些層級就是超越再超越，讓藝術家的感情、想像、創意一直提升到一種幾近奇幻的境界。這就是下文要討論的議題。

四、藝術創作動機

現在我們可以考慮藝術創作的動機。如前所述，藝術指有可能引發觀者藝術感的「創造物」，包括人工製造和原物詮釋，前者如繪畫、雕刻，後者如把一片漂流木或一個石塊拿回去當藝術品欣賞，也就經過內心的審美意識去詮釋，把它轉化為一件藝術品。藝術創作也就有不同動機。歷來美學家爭論藝術創作起源的動機，大多從原始人類切入，於是提出模倣說、遊戲說、實用說、裝飾說、巫術說和自我確證說等等。

最能被大多數人認可的是「模倣說」，《禮記・樂記》說：「凡音之起，由人心生也；人心之動，物使之然也。感於物而動，故形於聲。」因為人類既然有天生的美感，有的人聽到鳥和動物的聲音就會因為感到牠的吸引力而隨意去模倣。也有學者從洞窟壁畫或岩畫的一些有實感的動物圖紋和手印，推論出人類藝術創作的原始動機在於模倣。

但是模倣動機何在？是純模倣複製？為遊戲？為實用？為巫術？

還是為「自我確證」？似乎都有可能，就看論者如何看待「藝術」這個語彙。如果從寬鬆的角度來看，做鳥叫聲或把一朵花插在頭上，或許只是一種「遊戲」，但如果令人覺得美，也就是前文所說的「經過人的審美詮釋」，因此可以是藝術創作。不過如果從比較嚴肅的角度來討論，實用說、裝飾說和巫術說是比較可以被人接受的。

「實用說」源於一些原始民族的紋身和黥臉。如上所述，動物與自然是一體的，完全依賴自然，但是人類身上無毛，要靠自己設法護身，努力尋找不同的方法，費心、費力、費智從事工具的製造和身體的包裝。最初是把茅草綁在身上重要部位，後來發展出紋身、黥臉等方法。就像今日軍人穿迷彩裝一樣，其目的是將自身加上一些花紋，可以裝扮成猛獸，嚇唬敵人或野獸；也可以配合周邊環境的物品和顏色，讓獵物不易認出，以便於狩獵。他們不只要改變自己，而且要與自然鬥爭，甚至征服自然。這些實用圖紋與製品的創作都可以說是藝術的開始，因為原始人的實用性創作讓人類培養出更敏銳的色感、造形感和圖紋神性感，再進一步走向純藝術創作是無可否認的。

在原始藝術中，最具神力的無疑是一些面具式、族徽式和複合型動物的圖紋或雕像。其他也有一些被付以神力的物件如牙形物、羽毛、刀形物。在中國新石器時代最常見的有半坡陶器的面具紋、魚紋，青蓮崗文化的玉璧、玉琮，以及這些玉器上的鳥紋和面具紋。商朝青銅器的裝飾，最有神力的就是饕餮紋，其次具神力的裝飾有龍紋、魑魅紋；較無神力的純裝飾紋有雷紋、乳丁紋等等。

就此而言，在遠古人類所擁有的藝術可大略分為兩類：一是為巫術服務，也是有神力的，所以是以神力為美，這是當時的主體藝術。另一是為裝飾而作，是無神力的，也是附屬的藝術，因此一切統御在「巫術」中。譬如原始人的黥臉、紋身，先是模倣猛獸的臉把它畫在

人的臉上，或在身體畫上老虎花紋，本是為保護身體，當這些圖紋失去實際作用，或人們已經不認為它們有實際功能之時，就成為裝飾品，再向上提升成為神物，就成為巫術的一部分了。

最後看「自我確證說」⑱，此說由易中天提出，但此說來源是黑格爾的「正反合」唯心辯證法：「先肯定自己，再為自己設立反對面的實體，否定自己，肯定實體。再於否定實體過程中肯定自己。」這顯然是一個很嚴肅的藝術創作概念，應該是歸結到心靈的層級了——超越純商業、純模倣或純遊戲之作。那麼，聽到鳥聲很好聽就模倣一下，是否可用「自我確證」來解釋呢？應該不可以，除非模倣者在模倣時已經把那被模倣的對象提升到神力的層級，否則還只是一種遊戲。同樣，一個人把花插在頭上，除非他認為那花是一種神物，否則也只是一種純裝飾。就原始人的藝術而言，「自我確證說」必然與巫術和宗教掛上勾了⑲。

我們是否可以把原始人藝術這些創作動機用在文明人的藝術上呢？這是個有爭論的問題，因為如前文所說，人們對美與藝有不同的認知，所以有其模稜性，尤其是它的起點是開放的，不能以具體明確的語詞界定，所以不能說是單純的「模倣自然」、「一種符號」、「一種現象」、「自由表現」……。但是在起點作了選擇之後就可以作比較明確的解說，譬如選擇「模倣自然」一說，那就可以據此繼續發揮，以寫實為藝術之極致。同理，如果選擇「符號說」，那就可以把藝術界定為一種有明確意義的象徵符號，肯定宗教藝術為最高藝術；如果選「實

⑱　有關「自我確證說」，是由易中天提出，參閱易中天，《藝術人類學》一書。

⑲　如果如易中天先生把製造工具、人之交談、互動都看成自我確證，那就另當別論，但那種似有似無的自我確證很難有共識，也沒太大意義，因為人類的「自我確證」應該是相當嚴肅的行為。參閱易中天，《藝術人類學》，頁5。

用說」就可以把美與藝局限在工藝類。反之，如果選「自我表現說」那就把美與藝界定在人們心中的純藝術，或視之為遣興遊戲的表現，或視之為體現自我存在的創作。因此美學家和藝術家都要在開放的起點尋找到自己的主觀認定，才能繼續往前走。

如果從「實用說」出發，那就要把不實用的藝術排除在外，只接受一些實用器物，即工藝品，但這常被視為「低級藝術」，不是許多學者們心中的「藝術」。與「實用說」背道而馳的是「遊戲說」。此說要把實用和商業化的作品排除掉，只集中在所謂的「高級藝術」。歷來許多美學家都認為藝術創作是藝術家作的夢，是超越一切外在因素的自我滿足。那麼無論是創作或欣賞都可能是一種「遊戲」，所以孔子說：「志於道，據於德，遊於藝。」清朝畫家金農也說：「遊戲通神，自我作古」，這也就是宗白華所說「藝術就是藝術家的理想情感的具體化，客觀化，所謂自己表現。所以，藝術的目的並不是在實用，乃是生純潔的精神快樂。」[20]

西方學者也有很多「遊戲」論。朱光潛說：「康德把自由看作藝術的精髓，正是在自由這一點上，藝術與遊戲是相通的。」[21]美學家席勒(J. F. C. Schiller)說：「只有當人在充分意義是人的時候，他才遊戲；只有當人遊戲的時候，他才是完整的人」[22]，又說：「如果人在滿足他的遊戲衝動的這條路上去尋求人的美的理想，那麼人是不會迷路的。」[23]莫里斯(Desmond Morris)也有類似的理論：「每一次遊戲都等於是登上了發現的旅途；發現自己，發現自己的能力和智力，發現自

[20]　宗白華，《美學與意境》，頁 20。

[21]　朱光潛，《西方美學史》，下卷，頁 35。

[22]　徐恒醇譯，《美育書簡》，頁 116。

[23]　仝上，頁 115。

己周圍的世界。」㉔伽達瑪 (Hans-Georg Gadamer) 更言：「藝術作品就是遊戲，也就是說，藝術作品是不可分離地在其表現中獲得其真實存在的。」㉕

但是不同意的人也很多，如奧爾特加・伊・加塞特 (José Ortega y Gasset)：「藝術不是遊戲，也不是消遣……藝術是人與世界之間的溝通，它就像宗教和科學一樣，是必不可少的精神活動。……藝術所塑造出來的形態就必須能夠激發我們的內在活力、引爆我們的精神能量、給予心靈無限的自由……藝術必然傾向於用最豐富和自由的方式表現有機生命形態，藝術會不斷地嘗試捕捉真實的原始生命。」㉖

這些理論都把藝術定位為藝術家以一種遊戲的心情或嚴肅的態度表現自我，發掘自我，有自我確證的含意了。如此一來就要把實用品和裝飾品全排除在「藝術」之外。其實我們也必須知道很多藝術創作是游移在實用、裝飾與自我表現之間。譬如當實用品，如桌椅、瓷碗有一天失去實用功能或目的時，就有可能成為被收藏的珍貴藝術品，而更多藝術品都有裝飾作用。而且即使是高級藝術，很多的作品也不是藝術家為自己的創作慾而作，而是為他人製作，或為商業或為宮廷、宗教等等，可謂千變萬化的。所以藝術創作或欣賞都不一定是像某些人所說的「全是遠離現實的遊戲」。

更複雜難解的是「模倣說」，因為它可以是創作動機，也可以是創作手法和目的。傳統藝術創作很重視客體的角色，很多美學家把藝術創作解為寫（模倣）「自然之美」或「社會之美」，如亞里斯多德就說：「藝術是模倣自然。」中國謝赫六法中也有主張傳移模寫和隨類賦彩。

㉔　莫里斯著，周邦憲譯，《人類動物園》，頁 165。

㉕　伽達瑪著，吳文勇譯，《真理與方法》，頁 184。

㉖　奧爾特加・伊・加塞特著，莫婭妮譯，《藝術的去人性化》，頁 107、110。

由此可見「模倣」動機乃是傳統藝術的美學主軸，但它與藝術實踐的關係就非常複雜了，這也就是我們下一個論題。

五、藝術創作實踐

當代中國唯物論美學家李澤厚說：「畫表現的是『對象本身的美』」。姜開翔亦云：「山水詩、風景畫以及實景詠物的抒情散文，都直接描繪自然界中的日月星雲、山光水色、花鳥蟲魚等景物，小說中的自然環境描寫，及至有的電影鏡頭中的場景選取，或戲劇舞臺上的布景設計，也都取材於自然美。」㉗據此，人們只能畫美女、鮮花、青山、綠樹；畫山水，就要畫心曠情舒時心中或眼前之景色。這是從最原始的模倣說衍生的理論，把人類最基本的美感當成藝術創作的全部，也就是把藝術創作局限在「唯美」的範圍內。

其實，儘管客體之美對一般人來說似乎很重要，但對藝術家來說，不管美醜都可以入詩入畫。真正偉大的藝術創作不一定是「唯美」。山水詩描寫荒山野嶺多的是。譬如李頎的〈古從軍行〉所描寫的是：「白日登山望烽火，黃昏飲馬傍交河，行人刁斗風砂暗……雨雪紛紛連大漠，胡雁哀鳴夜夜飛，胡兒眼淚雙雙落。」這種恐怖的景象怎可說是美呢?! 在繪畫上，以枯木、凸石為題材的作品也時有所見，至於電影、戲劇配景豈無陰險恐怖之象?! 即使是喜劇也會穿插一些悲歡離合之情，不是從頭到尾都是喜樂洋洋！在繪畫中，一般人認為很醜的老鼠在齊白石的「老鼠偷燈油」圖中卻是令觀者讚嘆不已。

因此反對者主張藝術是「美化自然」，把荒山畫成青山綠水，把老人畫像配上美貌彩裝，為枯木、死魚加上美麗的顏色。若此說可以成

㉗　姜開翔，〈自然美與藝術〉，參閱伍蠡甫編《山水與美學》，頁315。

立，那趙孟頫、倪瓚、沈周這些畫家只用黑墨粗筆，畫那麼多枯木竹石不是太醜了嗎？可見藝術與「客體」的關係，其間的複雜程度令人難以說清楚。大哲學家歌德一下子說：「藝術家應該遵守自然，研究自然，摹仿自然，並且應該創造出一種畢肖自然的作品。」一下子又說：「對自然的全盤摹仿在任何意義上是不可能的。」「藝術家努力創造的並不是一件自然作品，而是一種完整的藝術作品。」㉘

很顯然，藝術創作無論其作用和動機如何，都不可能是純粹百分之百的模倣，因為既然是由人手把客體的形象轉換成意象，一定會與客體原物有差別，而且常是加入藝術家的一些想法和感情因素。如果用作文章來比喻：寫實畫就像一篇新聞稿，盡量據實描述，但也不會是與實況一模一樣，因為是經過作者轉換成文字，讀者只能意會，不是目睹實況。

在人類意識中有向上提升的不同層級，給與一種超凡的力量，使之成為「美的獨立存在的自體」，化腐朽為純熟，就像一顆很醜的石塊，可以在庭園布置中成為美的主角。藝術品有不同的層級即宗白華所說：「從直觀感相的模寫，活躍生命的傳達，到最高靈境的啟示。」㉙這說明：藝術創作所採取的客體或現象，並非一定是美，就如清初王夫之 (1619～1692) 所云：「『吳楚東南坼，乾坤日夜浮。』乍讀之若雄豪，然而適與『親朋無一字，老病有孤舟。』相為融浹。」這是藉雄偉寓悽情！

從寫實往上提升就是戲劇化的半寫實畫，那就像一部短篇小說，有更多非實況的情景，也有更強的感情成分，也給讀者更廣大的想像空間。如果再往上一步就是抒情寫意畫，那就像一篇散文，有精簡的

㉘　朱光潛，《西方美學史》，下卷，頁 76～77。

㉙　宗白華，《美學與意境》，頁 214。

形式和豐富的情感。再進一步就是把感情和形式濃縮，並配合韻律節奏的畫作，其中除了韻律之外，還有非邏輯性的情節，給觀者更大的想像與超越的空間。就像柳宗元「千山鳥飛絕，萬徑人蹤滅；孤舟蓑笠翁，獨釣寒江雪。」這首詩，把千山萬徑濃縮在幾個字裡，在意境上把千山萬徑濃縮到蓑笠翁獨釣寒江雪，詩意之濃因之而生。

當意境提升時，人的主觀成分就越重。創作的超越性想像就像明朝的王世貞《藝苑卮言》論畫所說：「書道成後，揮灑時入心不過秒忽；畫學成後，盤礴時入心不能絲毫。詩文總至成就，臨期結撰，必透入心方寸。」十七世紀的王夫之也有玄語：「興在有意無意之間，比亦不容雕刻。關情者景，自與情相為珀芥也。情景雖有在心在物之分，而景生情，情生景，哀樂之觸，榮悴之迎，互藏其宅。……」

為解決客體與藝術創作之間的複雜關係，這裡提出「意象轉換」的理論。「意象轉換」就是藝術家依自己對創作的認知予以藝術化，或稱為「人化」、「神化」，將客體轉換成意象，成為古人所說的「圖上之畫」❸⓿。

一切客體包括自然界現實之物和人生事件都只是一種「存在」；當我們面對一個「客體」時，表象直覺下，可以是「欣賞」也可以是「感悟」。前者之美感是「實益」，也就是感到愉快。「感悟」是對美感普遍律不高之客體的一種複雜的感性反應。譬如一間破屋給人的感覺很醜，不只是因為住進去會感到不舒服，即使眼看也不愉快，但是對藝術家可能另有啟示——或許可以將美的鮮花與醜的茅屋都轉化成意象，花與茅屋都成為隱居的啟示者，聯想到陶淵明的「採菊東籬下，悠然見南山」的美境，因此愛上花也愛上茅屋。

❸⓿　王充有「圖上所畫，古之列人也」之說，參閱北京大學哲學系美學教研室編《中國美學史資料選編》，上冊，頁122。

對某種客體的欣賞、感悟或想像，都是一種意向轉換的藝術化活動，也是一種心中的藝術創作；用自己的感性把自然妝扮，讓它在心靈中演出，因而獲得驚喜。一般人欣賞一件自然物就會把它轉換成意象，讓它在心靈中成為有啟示作用的「新客體」，也就是把形式美加上自然美或社會美，而成為「啟示者」。其任務就是帶領觀者走入更深層的人文世界，常是靠觀者的想像和超越的，要經過一些轉折之後才獲得的滿足，即先有驚、畏、傷、悲的感覺，由此激發出敬、愛、情、舒的滿足感，如看悲劇感動流淚，但最後很滿足——滿足人們對感情和精神的期待，是為「終極之美」。

如果是一位藝術家就會將此意象和終極之美展現在作品中。讓從客體轉換來的「意象」在「藝術品」這個新舞臺上扮演「啟示者」的角色，引導觀者走向「心靈之美」。這就是藝術品的形式與人文內涵結合之完美性。在這過程中，藝術家與客體和創作媒材的關係是和諧也是鬥爭。

「客體」給藝術家的可以是「象」，但更重要的是「意」，也就是創作的靈感。如宋朝雷簡夫說：「余偶晝臥，聞江漲瀑聲，想波濤翻翻，迅馳掀騰，高下蹙逐奔去之狀，無物可寄情，遽起作書，則心中之想盡在筆下矣！」吳道子也曾藉觀裴旻舞劍，揮筆作畫：「吾畫筆久廢，若將軍有意，為吾纏結，舞劍一曲……旻於是脫去衰服……走馬如飛，擲劍入雲……道子於是援毫圖壁，颯然風起，為天下之壯觀。」以上雷氏是以江漲景象的「意」（勢）轉化成為書法藝術創作的靈感，吳氏則是藉舞劍之「意」得畫之力。景象、物象給畫家除了「意」之外，更多是提供「象」。

若是一位有藝術創作技法的人，他可能就會將這些客體與其周邊的因素重新組合，營造出一種新的境界，建構成一件有新秩序的藝術

品，將感受用某種媒材和手法表現出來。常用的媒材是文字、繪畫、音樂等等，常用的手法是重釋、重構、變形組合。如「大漠風沙」這樣可怕的景象，當詩人把它轉化成「八千里路雲和月」的詩句，其中給人的感覺是寂寞淒涼又是海闊天空！因為它成為大自然的力量和雄氣，或是造物主的偉大，讓觀者獲取心靈美的啟示。柳花在李白〈金陵酒肆留別〉詩中扮演浪漫依依的離情：「風吹柳花滿店香」。而王維晚年隱居山林中，山林就是仙境的角色：「自顧無長策，空知返舊林。」蘇東坡有一首詠廬山詩：「橫看成嶺側成峰，遠近高低各不同。不識廬山真面目，只緣身在此山中。」此詩並不是為廬山美不美作的斷言，而是把廬山的神祕角色帶上美妙的文字「舞臺」，是一種詩人心境之美。

創作過程中，客體是「演員」，藝術家是「導演」，畫家與戲劇導演不同的是他有更多的機會把自己的個性、情感注入「舞臺」與「演員」。客體轉換成意象時，它的外表像演員的裝扮，可以不同於之前客體的表象，也就是要為配合新處境而改變。譬如多彩的花也可以改為黑白花，綠樹變成紅樹，也就是把客體轉換成意象加以妝扮再配上舞臺裝置，讓它在舞臺上演出。至於要採納何種意象、如何妝扮，就由藝術家視「藝術新境」而定。

在藝術舞臺上的意象角色非常多樣，其原始客體可以是被大多數人認為是美的，也可以是被視為醜的，它們要扮演的角色卻與它們先前客體在大環境中的角色有關，因為它們轉換成意象之後還是要在其棲身的藝術舞臺上，像演員那樣扮演它們熟悉（也是觀者熟悉）的角色。如辛棄疾有詞云：「稻花香裡說豐年，聽取蛙聲一片。」本來青蛙是被大多數人認為是醜的動物，但是這位詞人卻把牠轉化為「豐年」的意象，其美因此而生。因此破舊茅屋可能作為某些人的憶舊物，老人畫像可以成為生命的啟示。

「意象轉換」的理論也可以解決歷來美學家爭論不休的問題：現實美（包括自然美和社會美）與藝術美何者為高？就像有人問：「有兩個年輕女孩，一個在路邊哭，一個在舞臺上哭，那一個是美？」或「桌上那朵花和畫裡那朵花，那一朵比較美？」從意象轉換的理論來說，這是兩碼事。現實有現實存在的意義，那個女孩在路邊哭，如果有人認為是美，那就是因為這「哭」對這個人有特別意義。而舞臺上哭得美，那是表演，它有別的意義。同理，桌上的花與畫裡的花，美的意義也不同。何者是真？何者是偽？都是真也是偽，因為路邊的少女和桌上的花在我們的眼前都只是表象，是真也是偽；舞臺上的少女和畫中的花，都是在作秀，是偽但也是真，因為深入心靈的探索。

就此而言，我們不能像某些人憑一己之見斷定「自然美高於藝術美」或「藝術美高於自然」。更不可以像車爾尼雪夫斯基那樣說「現實比起想像來，不但更生動，而且更完美。」易言之，現實與藝術何者較美，是無意義的話題；藝術不是如某些人所說的「純粹模仿自然」。布瓦羅曾經說過：「絕對沒有一條惡蛇或可惡的怪物，經過藝術模仿而不能賞心悅目。」其實他沒有注意到藝術家的創作不只是模仿，而是讓客體轉換為意象在藝術舞臺上演出的新角色。

六、藝術欣賞

從傳統藝術的基本面來看，藝術品不可或缺的兩個層面就是形式與意象，兩者結合就構成情境。「形式」是給觀者吸引力的首要因素，但觀者的感覺焦點有同有異，有無窮的變化。

當人們接觸到一件藝術品時，先是有一種「表象直覺」，即對形式與意象的瞬間的感覺，不去「沉思」，當然不是「聚精會神的觀照」，

所以不是克羅齊 (Benedetto Croce, 1866～1952) 所說的那麼深遠廣闊 ㉛。這種直覺一般可分智性或感性，可以依個人的意向與期待而有兩種截然不同的走向：偏於智性的是本著意識的認知去看一件東西，那麼他可以將直覺美解釋為「見形得意的『滿足感』」，這特別適用於宗教性、教育性和民俗性的藝術品。如看一件佛像，一般人不會一著眼就去分析它的媒材、造形比例、配色的方法，而是感受它的宗教魅力，所以藝術與現實生活保持相當近的關係。另一個方式是偏於感性，是感不是知，所以不是形見意，而是從形式出發「見形得美」，即對造形、聲音、動作等現象之瞬間感受。就像聽到一曲歌聲，不知其意，但得其魅力而產生情感的激蕩。

這種表象直覺的美，無論是「見形得意」或「見形得美」幾乎都是築基於「滿足」、「舒適」與「興奮」的感覺。「滿足」偏於對藝術表面題旨的認同，「舒適」是對造形、色彩、音律的美感，譬如聽古典樂，只欣賞其聲音漫妙之美，是屬於「唯美」。「興奮」則常是一種激情、狂放之感，屬於「超美」，就像聽搖滾樂，只為歌手的瘋狂動作和狂放的歌聲所震撼，不去思考其歌詞的含意。就此而言，在這瞬間的感應中，「藝術品」本身還是「實益給與者」——它的美就是給觀者舒適、興奮和滿足。

表象直覺的感性與智性互相碰觸即可激發情感反應，因此出現情境現象，「情」是生命的花朵也是生活的精華。所以表象直覺之後，再往上一層的美感就是「沉思」，從「移情」到達「物我合一」境界，進而獲得的「終極之美」。

在繪畫上情感反應而生的情境大體概括可分兩大類：一是正面的

㉛　有關克羅齊的「直覺論」，參閱朱光潛，《西方美學史》，下卷，頁282～293。

肯定的滿足，就像看到一朵美麗的花而感到喜悅，是為「唯美」。另一種是間接正反交叉的終極滿足，即先給人或震撼或孤寂或超越，然後才有美感反應，這是深沉而回旋、神祕的滿足，如看一幅畫著孤寂的和尚打坐、或耶穌被釘在十字架上、或一幅荒涼的山水，雖然是悽苦或悲慟或淒冷，但終結在一種深度反思之後的滿足與喜悅。可以是「崇高之美」或「淒美」。

不管你是從「見形得意」還是「見形得美」出發，此時意象已經完全脫離原先實益的世界，高級藝術就是這樣把觀者帶到一個遠離實際生活的夢境或幻境。所以美感價值視其形式與新環境的配合度而定，與原本客體之美醜無關。如果用英國心理學家布洛 (Bullough) 的「心理的距離」理論來解釋，這是藝術家希望讓美感有更高的獨立性，不受實景的干擾，同時也給藝術家有更多空間注入自己的感情。但從意象轉換的理論來說，這是拉近客體與人的美感之間的距離。

現代藝術則肯定形式的基本元素本身的組合體就可以成為意象（超現實或抽象），也有它的情境。不過就傳統藝術而言，情境多來自物像與情節，形式只是配合物像與情節而作。如春秋時代的《詩經》就有不少例子，其中有句云：

蒹葭蒼蒼，白露為霜。所謂伊人，在水一方。溯洄從之，道阻且長。溯游從之，宛在水中央。……蒹葭采采，白露未已。所謂伊人，在水之涘……

這景象是不論蒹葭多綠、多美，白露總是扮演阻斷情人路的反面角色，使他見不到身處遙遠地方的伊人！這就為這首詩帶來了浪漫的悽情之美。這種戲劇化情節總是藝術家追求的目標，常表現在詩文、戲曲與

繪畫。唐朝大詩人杜甫的詩，大部分是描寫他生命中經歷的戰亂之苦，最有名的是：「國破山河在，城春草木深。感時花濺淚，恨別鳥驚心。烽火連三月，家書抵萬金。白頭搔更短，渾欲不勝簪。」這是多麼醜的世間，但又是多麼感人！再看李白的〈蜀道難〉，也是悲悽雄偉壯觀的景象。詩云：

> 噫吁戲，危乎高哉！蜀道之難難於上青天！……上有六龍回日之高標，下有衝波逆折之回川。黃鶴之飛尚不得過，猿猱欲度愁攀援……但見悲鳥號古木，雄飛從雌繞林端……連峰去天不盈尺，枯松倒挂倚絕壁，飛湍瀑流爭喧豗，砯崖轉石萬壑雷。

這蜀道之景多麼可怕啊！可是這首詩多麼迷人！首先，這些文學作品，形式上字句聲韻（藝術形式之美）令人感動，引發讀者直覺之美。再者，這可怕的景象在詩中扮演了精彩的角色，成為心靈之美的啟示者：它給觀者的不只是「雄偉」，更感人的是它的艱險恐怖襯托出人的渺小。對知道唐明皇故事的讀者又可以延伸到唐明皇的愚蠢、悲劇，甚至到真正的終極之美：唐明皇與楊貴妃的「愛情」。這是一種令人沉迷而感動的浪漫悲劇[32]；詩中遣詞用字都非常精妙地讓主角戲劇化演出。譬如「雄飛從雌繞林端」，正是暗示皇帝跟著楊貴妃飛翔，而周邊卻是悲愁漫天。當我們把其中關鍵字「從雌」改為「雌從」，其情節就變成

[32] 有關〈蜀道難〉之美，樊莘森、高若海〈談自然美的特徵〉一文有不同的看法，本人雖不贊同，但列此給讀者參考：「這種奇麗艱險的景象，並不使人只感到可懼，它還使人產生一種美感，原因……首先是因為它已被人們所征服，人們已經能夠通過改造自然的巨大力量而由秦入蜀了。」參閱伍蠡甫編《山水與美學》，頁83。

一篇皇帝與一群宮女出遊的景象，雖然舞臺與演員只有極小的變化，卻讓整首詩的戲劇性變質了，而且與周邊的悲愁氣氛格格不入，顯得平凡無趣⓷。再來看范仲淹〈岳陽樓記〉吧：

> 若夫霪雨霏霏，連月不開，陰風怒號，濁浪排空；日星隱耀，山岳潛形；商旅不行，檣傾楫摧；薄暮冥冥，虎嘯猿啼。登斯樓也，則有去國懷鄉，憂讒畏譏，滿目蕭然，感極而悲者矣。至若春和景明，波瀾不驚，上下天光，一碧萬頃；沙鷗翔集，錦鱗游泳；岸芷汀蘭，郁郁青青。而或長煙一空，皓月千里，浮光躍金，靜影沉璧；漁歌互答，此樂何極！登斯樓也，則有心曠神怡，寵辱偕忘，把酒臨風，其喜洋洋者矣……

首先就形式而言，文章遣詞用字充滿優美的詩韻，讓喜愛詩詞者在表象直覺中感受到無限的美。隨著詩韻掀開一幕幕雨晴更替、明暗交織。接著就是啟示者的啟發：「春和景明」屬唯美，因為它直接滿足了大家的共通期待——舒適感；「霪雨霏霏」所展現的景象雖然令人驚心動魄，很恐怖，就客體本身來說當然不美，可是在這篇短文的藝術舞臺上，它轉換成是壯、力、雄、變之「啟示者」，滿足了某些讀者對大自然神奇力量和現象的崇敬與期待，是精神的美。在這憂喜起伏的景象中「春和景明」是喜劇，「霪雨霏霏」是悲劇，兩者都很美，而且悲劇常比喜劇更感人。此中極其重要的關鍵點就是把讀者變成旁觀者，讓他們有安全感，這就是藝術品意象轉換的必然成果。

⓷ 香港進修出版社出版的《唐詩選》（頁 19），及上海古籍出版社出版的《李白》（頁 36、37）皆將「雄飛從雌」和「朝逐猛虎，夕避長蛇」改為「雄飛雌從」和「朝避猛虎，夕避長蛇」。前者是「演員」失色，後者是形式失神。

同是「霪雨霏霏」的景象，在李白的藝術感中不是去國懷鄉，而是他所嚮往的瀛洲神仙地：「海客談瀛洲，煙濤微茫信難求；越人語天姥，雲霞明滅或可睹。」如果轉化成視覺藝術又可化成一幅神祕感人的畫面。世上最「醜」的現象無疑是天災人禍，但在畫史上有無數的作品就是描寫這些恐怖的事件，其美就是把這些殘酷可怕的現象轉換成能啟發人類的同情心與愛心的藝術品，滿足讀者對「大愛」人文內涵的心靈期待。

　　由這些例子，我們可以看到，藝術不是亞里斯多德《詩學》第四章所說的：「事物本身原來使我們看到就起痛感的，在經過『忠實描繪』之後，在藝術品中卻可以使我們看到就起快感。」而是讓意象在藝術舞臺上扮演新角色，此一角色有一項非常重要的任務，那就是把「情」表達出來。其實這表達方式在藝術領域中可說是千變萬化，可以是人的動作、神貌、動物的眼神、身態、山水的形狀、煙雲的變幻等等，甚至可以純粹憑借藝術形式本身結構、色彩動感等等來表達。而這情愫不只是客體的情，其底蘊常是藝術家的真情體現，故可以是張璪所說「外師造化，中得心源」；或畢卡索 (Pablo Picasso) 說的「偉大的脫軌比例」與「比現實更為現實的超現實境界」。

　　美與藝是人類生活中很重要的精神活動，也是精神支柱之一，對此更進一步了解可以提升我們的生活。從美感的源泉，到美感的產生，到藝術創作，最後到藝術欣賞，這是與我們生活息息相關的活動，深受哲學家、美學家和藝術家的關注和討論。

第二章　中國繪畫美學

前　言

藝術要在承與變之間有所創新就得採取「知古而變古，知今而用今」的策略，因此我們探討水墨畫的創作理念，除了對美與藝有些認識之外，還要研究中西方的美學和美術史，因為藝術品之美都是由主題與形式結合而成，而兩者都有其時代性。

中國繪畫藝術的發展可以追溯到新石器時代的彩陶畫。在新石器時代的二千多年間，中國出現三種對後世繪畫藝術發展有決定性影響力的風格。第一是西元前 4000 年出現在半坡圖騰畫派，這些彩陶畫特別強調象徵意義，盆裡有一個面具紋和一個魚網紋；前者代表母親（母權），後者代表父親（工作──捕魚養家），兩者結合就是父母之愛，也是陶盆中嬰靈的保護者。這種圖紋有魚形和甲蟲形，沒有具體形像的描寫，所以沒有生命力的呈現，是屬「圖騰式」的符號，為象形文字的雛形，線條的運用也為後世的繪畫開啟了一條大道。

大約 2000 年後在中國西部的彩陶出現有活力的漩渦紋和波浪紋；這種圖紋的象徵意義不明確，考古學家有不同的解釋，或為人死後的靈魂，或為風雲，或為水浪。儘管象徵意義不明，但在中國繪畫史上，這是後世「氣韻」美學的發端。像漢朝的墓室壁畫、東晉顧愷之的人物畫，都用了很多的波浪紋，增強畫中的靈氣與韻律。而「氣

韻生動」的美學觀也就成為中國繪畫美學的基本精神。

同在西元前 2000 年前後，中國東海岸地區的陶器出現富有裝飾性的幾何形圖紋，一般是作為日用器物的裝飾，沒有宗教意味。當時富有巫術宗教意味的面具紋都放到物質本身已經具有神聖地位的玉器上。青銅器時代的商朝，統治階層來自東北，也就把這種面具紋帶進中原，並繼續發展，成為饕餮紋❶。商朝人帶進嚴屬的奴隸社會，統治階級的主要工作就是祀與戎，器物的製作最重要的成就在禮器和武器。在這些器物上總是加上富有神力的饕餮紋。但因為饕餮紋是一種全面、均勻組織，無空間性和時間性的圖案式藝術，它與中國後世繪畫的發展關係不大。

中國真正的具象繪畫要等到西元前六世紀前後的春秋戰國時代才開始。在人類歷史，西元前第七世紀到西元第三世紀，無論中國、西歐、中東、印度都是一個非常關鍵性的時段。西元前第七世紀前後，在西歐，哲學家和藝術家雖然還有人堅持社會功能，卻也有人開始整理出形式美的原則，開啟功能美與形式美之爭。這時在中東和印度已經走入以「神」為本的宗教文化。而中國正大力發展以「天」為本的農村文化。這就使西歐與中國的藝術思想出現兩極化的現象。

下文分五節，討論從春秋戰國時代到清朝中葉這兩千四百多年間，中國繪畫美學的發展。分古典美學的誕生；古典美學在六朝、隋、唐時代面對的考驗；五代、兩宋興起的自然主義美學；文人畫美學以及水墨畫美學的新考驗。

❶　更多資料，參閱拙著《中國繪畫思想史》，增訂二版，頁 1～15。

一、古典美學的誕生

中國古典美學的誕生就在春秋戰國時代，而孕育者就是神仙思想和以農業為基礎的社區生活。作品大體可分宗教類與世俗類；前者是為祭儀而作的禮器和陪葬品，如銅器、漆器、帛畫等等；後者包括為宮殿、服飾、教育、歷史記錄而作的非宗教品。當時哲學家特別重視藝術品的社會功能，為祭儀而作就是王孫滿「論鑄鼎象物」時所說的：「螭魅罔兩，莫能逢之，用能協於上下以承天體。」世俗類作品則要能像孔子所說的「文以載道」和「移風易俗莫善於樂。」子產論禮亦云：「夫禮，天之經也，地之義也，民之行也。」

當時的道家、儒家和法家雖然在某些實際行徑上有分別，如道家重形而上的哲學，儒家重人倫，法家講法規，但在美學理念方面三家相當一致，都重視天人合一、氣韻、樸素、和空靈。有關這方面的言論很多。其中有闡述天人合一者，如老子的「大音希聲，大象無形」，孔子的「仁者樂山，智者樂水」，莊子的「天地有大美而不言，四時有明法而不議」，孟子的「君子⋯⋯上下與天地同流」。當時《詩緯》說：「詩者天地之心。」〈樂記〉也說：「大樂與天地同和。」凡此皆精彩展現一種普世同流的「天人合一」思想。

在樸素論方面，最有名的是孔子的「繪事後素」，再是莊子之「既雕既琢，復歸於樸。」這就是說，藝術不論是繪畫或玉器，最高境界要素要樸❷，就此而言，「華」與「樸」是存在於「道」（社會道德）的兩極端。既然「華」是反道德，他們也就不去接受華麗的顏色和精雕

❷ 此「繪事後素」之「素」不是林同華所說的「白色」，也不是郭因所說的「絹」，而是「樸素」。參閱林同華，《中國美學史論集》，頁 14～15。

細琢的東西，所以「美」不在於華麗，而是在於簡樸與「載道」。就這樣奠定了中國繪畫美學的基礎。此後的兩千多年，美學家和藝術家就在這個基礎上依照時代作新的詮釋和演義。

漢朝以儒治國，特別重視樸與道，王充云：「人好觀圖畫者，圖上所畫，古之列人也。見列人之面，孰與觀其言行？……古賢之遺文，竹帛之所載絜然，豈徒墻壁之畫哉？」這是重文輕畫，因為就教育效果而言，文章比圖畫要清楚而豐富。既然如此，對藝術品形式的要求不在於華麗，而是在於樸素之美。《淮南子》說：「求美則不得美，不求美則美矣。求醜則不得醜，求不醜則有醜矣。不求美又不求醜，則無美無醜，是謂玄同。」這「玄同」就是一切歸於樸素的真心。

此樸素之美的形式顯現就是空靈，而表現空靈之美就靠「氣韻」，也就是說，物動而氣生，氣流而成韻，空因氣而靈，素因靈而美。因此《淮南子》說：「夫無形者，物之大祖也。無聲者，聲之大宗也。……視於無形，則得其所見矣。聽於無聲，則得其所聞矣。」❸其終極之美就是董仲舒所說的「和」；他說：「天地之美惡，在兩和之處，二中之所來歸而遂其為也。……中者，天下之所始終也，而和者天地之所生也。夫德莫大於和，而道莫正於中。」❹

在實際的繪畫創作上，戰國時代的例子有長沙出土的兩件帛畫「夔鳳圖」和「御龍圖」❺，前者主角是女墓主，後者主角為男墓主，都是為往生成仙的導引圖。用細線勾描輪廓，再加上簡單赭色和暗紅色，符合「素」的原則。畫中背景是空的，人物、動物是具象，但無三度

❸　李澤厚、劉紀剛，《中國美學史》，頁 530。

❹　仝上，頁 571。

❺　有關本章所引用的圖片，請參考拙著《中國繪畫思想史》、《亞洲藝術》、《東西藝術比較》等書。

空間感，所以基本上是靜態，韻律感不很明顯，不過這已為水墨畫的發展奠定了堅實的基礎。

到了漢朝由於國勢強大，貴族、地主財富大增，除了帛畫之外又有很多墓室壁畫。作品不只內容更豐富，而且布局多變，用筆設色精緻秀麗，在美感上也增加了明顯的韻律動感。如軑侯夫人墓出土的旌旛繪製精美、內容豐富、表現嚴肅——構圖基本上是對稱，人物、動物也靜中有動；所謂樸素似乎只在用色方面。另有卜千秋墓的壁畫和河南南陽出土的畫像石用了很多波浪紋，展現人物和動物的動感，氣韻現形於畫面的空間。顯然這時候的畫家已經知道有韻律的動是藝術生命的顯現❻。

二、古典美學的考驗

中國在第四世紀逐漸進入戰亂時期，有內亂又有游牧民族入侵。基本上「天人合一」之論不變，如曹魏文學家阮籍云：「樂者，天地之體，萬物之性也。合其體得其性則和，離其體失其性則乖。」在創作方面，繪畫的代表人物就是東晉的顧愷之，他的創作目的還是在禮教的社會功能，但在氣韻的內涵除繼承漢朝的飄動感之外，又加上了眼神，即為神氣，故曰「傳神盡在阿堵之中」。

到了第五、六世紀的南北朝時代，中央政府崩潰，社會動蕩不安，激發不同的思潮。當時又有更多外族帶來不同的文化，尤其是隨佛教而來的中亞文化與藝術，很快衝擊到中國的美學觀。中國第一位對藝術美作系統化闡述的美學家是六朝的謝赫，他提出「六法」：氣韻生動、骨法用筆、應物象形、隨類賦彩、經營位置、傳移模寫，作為形

❻　更多資料，參閱拙著《中國繪畫思想史》，頁 61～69。

式美的基本法則——兼顧寫形與傳神。謝赫的六法中最受後人重視的是「氣韻生動」，它成為中國畫最重要的美學原則，也是中國畫精神之所在。就中國繪畫的發展來看，「氣韻生動」應該不是謝赫的創見，而是當時流行的繪畫術語。

謝赫時期對「氣韻生動」已經有兩種不同的解釋：較傳統的是「顧愷之派」，繼承顧愷之以「目送飛鴻」般的飄蕩、虛幻為生動，可稱為「神氣派」。另一派是以陸探微和謝赫為代表，他們受到中亞寫實觀念的影響，著重更多細節描寫和肉體的力氣，可稱為「實氣派」。謝赫本人是：「貌寫人物，不俟對看，所須一覽，便工操筆，點刷研精，意在切似。」而被謝赫所稱讚的陸探微是：「窮理盡性，事絕言象，包前孕後，古今獨立，非復激揚所能稱贊。」在他們的畫中，氣韻生動有更明確的體力意味。

當時在理論界也兩派互相褒貶，如孫暢說「顧生畫冠冕而亡面貌。」謝赫也批評顧氏：「格體精微，筆無妄下，但跡不逮意，聲過其實。」但是當時的寫實派在姚最眼中卻是：「聲過於實，良可於邑，列於下品，尤所未安！」

隋唐時代中亞文化的衝擊更加劇烈，起了一陣陣的波瀾。當時因為絲路在漢人的控制下，暢通無阻，印度、中亞，甚至歐洲之藝術風格與觀念都東傳到中原，啟動繪畫創作的生機。首先對「天人合一」的哲學有新的體驗。唐朝之前畫是以人物為主，小山偶爾會作為人物畫的配景，在「天人合一」的世界裡，天是「空」，但也是最高最大的，就像天主教、伊斯蘭教和原始佛教的至高之神一樣，是不可名狀的。唐朝畫界裡，山水的分量逐漸增加，有作為人物配景的如傳為李昭道的「明皇幸蜀圖」，有作為主題的如王維的「雪溪圖」。主要是具體展現天地之奇與美，在這些畫中，人物形象縮小了，天空也出現了

雲彩，同時有「地」相配。這種觀念帶動題材的多元繁榮：人物、山水共榮，內容有佛教、道教和世俗題材無所不包。

西方的寫實觀念為中國畫的風格帶來更精細的表現，此常見於一些墓室壁畫。在「氣韻生動」的表現也不只是「目送飛鴻」，而是更明顯、強壯的機體力感——人物、動物有生動的個性面相和肢體動作，樹木也有堅實的枝幹。最好的例子是李賢墓出土的壁畫和傳為韓滉所繪的「五牛圖」。唐朝畫家對力感的重視也擴及墨筆的線條，最受矚目的是將兩者作圓滿結合的吳道子，他那種令人「腋汗毛聳」的雄渾體力和「吳帶當風」的筆力讓他在當時和歷史站上崇高的地位。白居易〈畫記〉所說：「畫無常工，以似為工，學無常師，以真為師。故其措一意，狀一物，往往運思中與神會。髣髴焉，若歐和役靈於其間者……。」

同時，畫家也注意到繪畫形式與感情的關係——畫中會透露出畫家個人或畫中人物的感情。如傳為李昭道的「明皇幸蜀圖」中，那起伏的情節，節奏性地展現在主要三座主峰與其側的小峰之上衝氣勢，暗含畫中主角唐明皇比較複雜的感情，而王維的「雪溪圖」是以靜為主，所以節奏是在溪岸的橫向走勢，配合房屋、小橋、樹木斜向微動，那是王維退隱後的心情了。

在媒材方面，最重要的是石青、石綠等礦物質顏料之東傳，為中國畫增添比較豔麗的色彩，如敦煌的壁畫、中原的青綠山水畫等等。這也引起用色之爭，李思訓的青綠派用色鮮豔，而王維則主張「畫道之中水墨為上。」

由於新舊觀念的矛盾，在藝術美學中，絢麗與簡樸之爭繼續延燒。文學界也有「芙蓉出水」與「錯彩鏤金」之爭，前者如柳宗元〈江雪〉：「千山鳥飛絕，萬徑人蹤滅。孤舟蓑笠翁，獨釣寒江雪。」在無限

迴轉起伏的詩韻中，展現超世絕塵、悠然自得的純樸之美。與此成對比的有唐朝杜甫的〈麗人行〉：「三月三日天氣新，長安水邊多麗人。態濃意遠淑且真，肌理細膩骨肉勻。」在滿地春色的空間，鋪陳肌理細膩的美人群，令人驚豔。繪畫界出現了佛教畫和李派青綠山水的華麗，又有吳道子略現霸氣的力感。這都嚴重衝擊到了樸素美學觀和神仙思想式的氣韻與空靈，引來理論界一陣陣的撻伐聲。

　　大體而言，作品有明顯的新意，但理論界對「素」與「氣」的看法則趨於保守。張彥遠再度強調繪畫的說教功能：「畫者，成教化、助人倫、窮神變、測幽微，與六籍同功。」此中成教化助人倫是儒、窮神變是釋、測幽微是道。」同時他重申樸素之重要性，他把漢朝以來的畫歸納出四種風格：「上古之畫，蹟簡意澹而雅正，顧陸之流是也。中古之畫，細密精緻而臻麗，展鄭之流是也。近代之畫，煥爛而求備。今人之畫錯亂而無旨，眾工之蹟是也。」無疑，他是非常反對，甚至看不起當時的「西化」風潮。他說：「夫畫物特忌形貌彩章，歷歷具足，甚謹甚細，而外露巧密，所以不患不了，而患於了……。」❼張氏的意思是說畫東西，最忌諱的是形貌多彩豔麗，更不能畫得太工細、太寫實、太完整，否則就像墨子所說：「錦繡絺紵，亂君之所造也。」又說：「夫陰陽陶蒸……神工獨運。草木敷榮，不待丹碌之彩；雲雪飄颺，不待鉛粉而白。山不待空青而翠，鳳不待五色而綷。」❽

　　當時持這種保守觀點的人相當多，李白亦有詩云：「清水出芙蓉，天然去雕飾。」「自從建安來，綺麗不足珍。」韓愈〈醉贈張祕書〉一文也說：「至寶不雕琢，神功謝鋤耘。」他評張籍之文學也說：「張籍學古淡，軒鶴避雞群。」由此可見在唐朝這麼開放的社會裡，大多數的藝評

❼　北京大學哲學系美學教研室，《中國美學史資料選編》，上冊，頁306～309。

❽　仝上，頁309。

家還是無法接受絢麗多彩的畫作。

三、自然主義美學

中國歷史在唐朝滅亡後又進入內戰時期，國勢衰落，再加上嚴酷的外在因素，如絲路中斷、佛教在印度之沒落等等，讓中國文化有自省的空間。當時又因內戰不休，人們飽受人事紛擾之苦，對大唐文化精神感到厭倦，使人在老莊思想中尋找避風港，哲學界回歸以儒家和道教為主軸的思想，宗教界則道教逐漸取代佛教，大大助長自然主義的勃興。佛教為了生存也不得不中國化，接受道家的哲學思想，與大自然建立更密切關係的禪宗因而崛起。在藝術界「自然主義」不斷增強，到兩宋達到頂峰。

假如藝術是表現人類誠心追求的理想境界，那麼漢晉的理想境界是神仙之境，隋唐的是現實界之雄心壯志，五代兩宋的畫家本身和繪畫創作都向大自然歸順，作為大自然的忠臣孝子。所以郭熙《林泉高致》云：「君子所以愛夫山水者，其旨安在？丘園養素，所常處也；泉石嘯傲，所常樂也；漁樵隱逸，所常適也；猿鶴飛鳴，所常親也。」繪畫題材的重點由人物轉向山水、花鳥。

天人合一的思想不變，但內容已經不同於前：雖然天還是「空」，但渺小的「人」可通過「地」與「天」會合。因此對天的認識不是漢晉的空，也不是隋唐的實，而是用奇境顯示天地之神性。畫家與自然的關係逐漸從唐朝的「外師造化」轉換到「搜奇創真」，前者重實，屬外攝；後者重真，有更明顯的創意。在大自然孕育下，畫家開啟在自然中的「尋理」之旅。此「理」就是心與自然結合所出現的感應，稱之為「真」。故荊浩《筆法記》說：「畫者畫也，度物象而取其真。……

似者得其形遺其氣，真者氣質俱盛。凡氣傳於華，遺於象，象之死也。」這意味著氣的來源是大自然而非人體。

隋唐建立的氣韻美學也因此有了新的內涵，不論閻立本成就的體力或吳道子的神氣，都隨著佛教美學的沒落而式微。兩宋的人視肉體為慾，也是孽障之所在，所以表現肉體的氣逐漸成一種忌諱。反映在服飾上，以前婦女所喜愛的窄袖細腰凸胸裝不見了，代之而興的觀念是，婦女必寬袍大袖、細足纖手；纏足縛胸之習於焉流行。很顯然，新的氣是山中雲氣和筆下產生的墨氣。

此時在用色上，因為礦物質顏料不易獲得，回歸以水墨為主的畫風，只偶爾在花卉、人物和青綠山水配合墨色加些暗調的藍綠，基本上保持樸素的美學原則，因此繪畫界有關「彩」與「素」之爭也逐漸消失了。為了讓黑墨展現更豐富的潛力，禪畫家石恪用草書筆法入畫。山水畫家荊、關、董、巨、李、郭把書法的概念帶入山水畫中，發明了多種不同的皴法，並為「氣韻生動」增加了「墨氣」的新內涵。畫山、畫樹不是描繪這些客體真正的肌理，而是借這些客體之大略形像來表現筆的律動，所以皴筆的類型在一幅畫中是統一，譬如用披麻皴，整幅用披麻皴，要有變化和重複。這也使畫與書法、詩詞更為接近，因為都有音樂性的節奏韻律，為隨後的文人畫奠下了基礎。

就實際的畫作來看，五代和北宋初期因為還沒有完全脫離宗教時代「大佛居中，菩薩其次」的思想模式，畫家都把主峰畫得又高又大，肅立在立軸畫的中軸線上，展現雄氣的「巨碑式」布局，代表天地的威嚴。畫中的人物像幾隻小螞蟻，主要是以高聳的山峰或巨大的山河來具體彰顯天地之偉與美。荊浩、董源、范寬都是開創這一新境界的大師；他們分別發掘自然界雄偉、浩闊、深邃三大妙境。范寬的「谿山行旅圖」集此三大妙境於一圖。

隨著本土化的風潮，道教勢力在北宋快速崛起，而且與皇家結合，逐漸滲入繪畫界，李成的樹因而出現了龍軀狀的幹和龍爪樣的枝。到了北宋中期，真宗、仁宗時代道教的思想主導了皇家成員的思想❾，在皇家控制下的院體畫，無論山水花鳥都顯現出道教的思想——風水的觀念滲透到繪畫美學。道教在繪畫美學中最重要的角色就是「龍」，這時除了龍形之外還講龍脈與龍氣。龍脈的例子，今日可見的是傳為董源所作的「洞天山堂」，它把刻板的巨碑式主峰轉變為 "S" 形的山脈。至於龍氣，今日所能看到較早的佳作是十一世紀中葉的郭熙「早春圖」。

此時龍脈加上很多的煙霧，使畫面的氣韻變得溫婉親切氣，即「風水之氣」。代表自然神氣的最高峰。在這裡所謂的自然之氣可以指風雲變幻，也可以指雲煙起滅，也可以指山川走勢。道教美學對繪畫的影響力經神宗、哲宗到徽宗達於鼎盛。繪畫布局多以 "S" 形為主體，此見於崔白的花鳥、文同的墨竹、李公麟的人物和宋徽宗的花鳥。北宋的畫在儒道結合的自然主義中保持相當明顯的理性思維。

北宋滅亡之後，道教的勢力略為消退。南宋高宗時代為了保其繼承權的正當性，極力推動復古潮，由道教轉向儒家，提倡經儒之學。重設畫院、廣徵古銅器、書畫，命史官修史，以建法統，頒「詩賦經義試法」拉攏知識分子。紹興十二年改臨安府學為太學。紹興十四年，太學設孔子廟，同年哲學界又有程頤、程顥道學異軍突起。簡而言之，南宋高宗以經儒為治國之精神。今日所知重要畫家十四人都有官階，其中李唐最高，為「正九品」。傑出畫家「賜金帶」，亦有「隨服色佩魚」之說。這在畫界帶動了一股更強的理性自然主義。

南宋高宗之後，光宗、寧宗、孝宗時期，程學盛行，由言「道」

❾　有關北宋皇家與道教的關係，參閱拙著《宋畫思想探微》，頁 14～42。

轉向言「理」，孝宗下令以程學應試，並封朱熹 (1130～1200) 為江西提刑官。朱氏先說：「道者文之根本，文者道之枝葉。惟其根本乎道，所以發之於文皆道也。」後說：「體用一源者，自理而觀，則理為體，象為用，而理中有象，是一源也。顯微無間者自象而觀，則象為顯，理為微，而象中有理，是無間也。……理象非一物。」「蓋天地之間有自然之理：凡陽必剛，剛必明，明則易知，凡陰必柔，柔必暗，暗則難測。」在這個文化氛圍中，藝評家韓拙在《山水純全集》也說：「人為萬物最靈者也，故人之於畫，造於理者，能盡物之妙，昧乎理則失物之真。」

　　宋朝這種理性化的哲學可能與當時興起的海洋貿易帶來的「海洋文化」有關，但不能與希臘的「理性」文化相比，因為理學中欠缺「數」的觀念。其差異簡而言之，希臘人以「一」為萬物之始終，而宋人理學還是像老子一樣以「零」為始終。不過理性思維對兩宋繪畫的影響越走越深。到了南宋以程、朱的理學為南宋繪畫帶來全新的品味。如馬遠、夏圭、馬麟、李迪，他們的畫幾乎都是採「平瞰式」的構圖，將主體放在前景的邊角，把背景壓低、淡化，彰顯遠近之距離，頗似西洋文藝復興時期的構圖法。再者，畫面有更明顯的開、合對比，用筆更堅硬而強勢，也有更多尖銳的轉折。這種力感強的實體與大片空虛的霧氣構成明顯的柔、硬對比之美。即使劉松年的佛教畫、牧谿的禪畫也都以近景為主，而且構圖要合理，主題要明確。這種理性化的作品頗適合當時的皇家品味，因此主導畫院的繪畫風格。

四、文人畫美學

　　在五代、兩宋由於科舉考試重詩文、哲學，令文人地位不斷提升，

形成文學家與理學家的對峙現象。自然主義的理性化觀念給文人很大的壓力，因為文人追求的不是那種嚴肅、合理化的現形，而是浪漫的想像和自由的抒情表現。如柳永的「……擬把疏狂圖一醉，對酒當歌，強樂還無味，衣帶漸寬終不悔，為伊消得人憔悴。」在文人雅士之中老莊思想極為流行，退隱山林，歸隱田舍，遁世無求等等隱逸思想為人生的終極理想。唐朝詩人張志和「青箬笠，綠蓑衣，斜風細雨不須歸。」那種人生，成了文人的偶像。蘇軾在官場幾番起落之後不禁一嘆：「世事一場大夢，人生幾度淒涼，夜來風雨已鳴廊，看取眉頭鬢上。」這時大自然成人們心靈的襁褓：「料峭春寒吹酒醒，微冷，山頭斜照卻相迎，回首向來蕭瑟處，歸去，也無風雨也無晴。」

在五代、北宋，當主流畫家保持道教的自然主義思維，在造形上和表現上盡量與客體維持合理的關係之際，已經有一股反動暗潮蓄勢待發，那就是一陣陣來自藝術家自我意識的超越衝動，如五代的石恪創作表現性很強的飛白畫。到北宋後期，又有對後世影響非常深遠的新理念，那就是由蘇軾、王詵、李公麟、文同、黃山谷、米芾所主導的「士人畫」，即士大夫的畫，後來稱為「文人畫」。

這批舞文弄墨的士大夫把禪學與儒學結合，把一切視為心的作用。既然天地是人的心中物，山水不是某地具體的真山真水，花鳥、動物也不是客觀的東西，而是文人的心象，畫與客體之間的形象關係就不重要了。文人畫成為天與人的徹底結合的格法化意象顯現，這些文人將繪畫功能從社會、教育、歷史、宗教、裝飾功能，轉移到修身養性——它可以冥冥中感化他人，但不再是作為教育工具或歷史圖像。既然是為畫家自我修養，繪畫的創作和欣賞變成一種人性的修養活動，也可說是文人一種心靈寄託的遊戲，所以要「絢爛之極歸於平淡」，即蘇軾所說：「靜故了群動，空故納萬境。」

他們以「筆墨遊戲」的心情創作。希望看到比較任性、有個性而率直的表達，展現他們對當時盛行的院體畫的一種反彈，也是對熟巧技法和精緻表現的一種厭倦。蘇軾的寫意畫也受禪學和禪畫的啟示，採用石恪的破筆法畫樹石。他提出「論畫以形似，見與兒童鄰」的理論。由此可見文人畫的美學除了延續和重釋天人合一、氣韻生動、空靈、樸素等舊有的觀念之外，又把書法、詩歌的遊戲性和表演性帶入畫中，在繪畫過程中不考慮市場價值，也不去關心別人的看法；他們不是在現實裡生活，而是只在美感中實踐自己的理想生活。這為水墨畫開啟了一條新路，對後世文人畫的發展有非常重要的影響。

北宋的文人畫理念在南宋因為遇到「尋理」浪潮，沉寂了一百多年之後，到了元朝終於又浮上臺面，而且成為主流藝術。其主要原因是，元朝在蒙古人的統治下，當權者排斥漢文化，科舉考試和畫院都被廢了，在藝術方面只重視工藝品，院體派沒落了，文人也失去士宦之路。藝術界劃分成三大區塊：一是手工藝（民俗藝術——傢俱、陶瓷、佛像、道寺、宮廷裝飾、皇帝龍袍等），二是行家畫（宮廷畫、寺廟畫），三是戾家畫（文人畫）。

手工藝和行家畫不斷有一些新的技法出現，但因為分類過分嚴格，沒有知識分子的參與，在創意、表現力和美學都難以提升。相對的，文人畫因為脫離貴族（官宦）社會的拘束，有非常自由的創作空間。更進一步排斥精緻、形似和彩章的視覺效果，將樸素、氣韻、空靈、戲墨等美學觀推到新的境界。趙孟頫以「古意」取代樸素，他說：「畫貴有古意。」此「古意」已經不是仿古或復古，而是表現上的簡樸、率真。黃公望論畫最忌甜，因為甜則膩，而甜的產生正在於用線過於油滑沒有古意。

這時詩、書、畫之徹底結合更加明顯，如趙孟頫所言：「石如飛白

木如籀，寫竹還於八法通。」如此，氣不必是人體或山水之氣，更多是筆墨之氣。表現在作品風格上其特點就是用筆線條要鬆要毛，換句話說便是要「含蓄」，其效果是由含墨較少的毛筆在表面較粗糙的紙絹上面滑動所形成的，筆觸有重複之波動，就如詩詞之壓韻，故有音樂之節奏。由於筆墨鬆、毛，故看來像是有氣韻節奏暗涵其中。饒自然〈書畫一法〉云：「畫無筆跡如書家之藏鋒。」黃公望也說：「用描處糊突其筆，謂之有墨，水筆不動描法，謂之有筆。」

而書法性的筆墨來自創作者的內造之氣，非常個人化和哲學化，文人畫的氣也必然是來自畫家的氣，但不一定是瑜珈、精靈或肉體之氣，而是一種綜合儒、禪、道的氣，它是抽象而不穩定的。這常是由畫家個人來作模稜的解釋，故其韻暗而不明，是為「玄」，即湯垕所說：「高人勝士寄興寫意者，慎不可以形似求之。」

文人畫構圖的空靈又加上對自然空間的扭曲和否定。如吳鎮和倪瓚的山水畫常在中段留出一大段的空白，使水不似水，同時在寬大的上方，即天空部分加上歪斜的長跋，使天不似天。又如王蒙的山水多為長條立軸，他以「移動視點」構圖法，把山景拉到同一平面上使它逼近觀者，但在山景中以凹凸法開出許多的「山窗」，配合複雜的「牛毛」皴，為觀者帶來驚奇的視覺之旅。可以說以巧妙簡化構圖、異化留白、或扭曲視點的方式，提升令人想像的空間。如惲南田見倪瓚畫一木一石，即嘆道：「如燕舞飛花……美人橫波微盼，光彩四射。」

文人畫的發展歷程在明初因為政治的壓力有一段低迷期，到明朝中葉才在蘇州崛起，代表人物就是吳派的沈周、文徵明、唐寅、陳淳、徐渭。這些文人畫家在理論上沒有新的創見，但在實際畫作的表現除了延續元四大家的筆法之外，在題材上除了山水之外，也擴展到人物、花鳥、動物。他們的理念基本上是繼承元四大家，以抒情筆墨發揮他

們自己的個性，在筆法表現也更多元化，如沈周的古拙、文徵明的健勁、唐寅的奇曲、徐渭的粗放。可謂各有其感人的戲劇性特色。

這些現象來自於新的生活環境。最明顯的四點是：第一，當時這些文人畫家的生活環境不同於前人；他們都生活在城市裡，很少有機會真正體會崇山峻嶺的隱居生活。他們愛畫山水，生活卻遠離大自然，所以只能畫假山假水，更多是從古畫中獲得靈感。譬如許多畫家畫廬山、黃山卻未曾看過這兩座山，他們只能從古畫、古詩獲取靈感再加上自己的想像。第二，戲曲流行，帶來更戲劇化的筆墨性格，個性化的書法筆觸更明顯地跳出物像，扮演更重要的角色。第三，他們有地主、富商和收藏家的贊助。這些贊助者對骨董有特別的嗜好，因此畫家也多是收藏家，他們的繪畫靈感多來自古畫。第四，在禪學的影響下，派系師承與格法的觀念不斷提升，明朝中葉之後，派系林立，師承嚴守格法。

畫界再現熱鬧的多元化景象是在明朝末期。當時因為政局、社會和文化的動盪，又有西洋文化的訊息傳入，給哲學界和畫界帶來新的活力。哲學家的奇思玄想非常活躍，當時發展出來的心學是非常開放式的。無論道家、禪家、心學都是開放的，可以讓藝術家自由發揮，依個人的體悟去開創新境。在哲學界有王守仁的心學玄論，他說：「樂是心之本體」，接著又說：「心無體，以天地萬物感應之是非為體。」隨後又說：「天下無心外之物。」那為本體者是「樂」？是「心」？還是「天」？只能在無解中求解。《菜根譚》更把宋儒格言「為天地立心，為生民立命，為往聖繼絕學，為萬世開太平」中的「為萬世開太平」改為「為子孫造福」。而把儒家的堅貞人格解為「處世讓一步為高，退一步即進步的張本。」

既然繪畫創作過程中畫家的心性扮演如此重要的角色，哲學的玄

論雖然沒有明確的指向，但可以引領畫家在迷途中深入想像中的大自然，感應理與道之互動和氣與象之生滅，進而用此智慧去找出自己的路。這段期間，在理論界最熱門的話題還是「樸素美學」；既然畫是心造，樸素必先在心中，而此心中的樸素是什麼？答案是「童心」（天真之心）。李贄云：「童心者，真心也……夫童心者，絕假純真，最初一念之本心也。若失卻童心，便失卻真心。」❿就是要修練出「童心」，再以此童心鏡照萬物萬象，成為心象，再以童心操筆化心象為藝。

而最能代表童心的就是以「生拙」取代「素」，此「生拙」略有不同於趙孟頫的「古意」或沈周的「古拙」。它是如顧凝遠所說的：「生則無莽氣，故文……拙則無作氣，故雅……工不如拙。……惟不欲求工而自出新意，則雖拙亦工，雖工亦拙。」於是對樸素美學的論述，除了畫面的顏色與景物要簡樸之外，又多了一層神祕的世界：天真無邪的素體。樸素美也不只是在取象、用色，更擴展到整幅畫的造作和怪趣意境。

在實際創作上，當時的吳派已經走頭無路了，而政局動亂又給一些自覺遇到瓶頸的藝術家發揮創意的機會，他們利用哲學玄思來啟動創作靈感，尋找新的方向：有向當時隨著《聖經》而來的西洋版畫插圖取經，如項聖謨、宋旭等人偶爾學習《聖經》插圖那種寫實觀念畫山水，但仍不成氣候。真正有地位的還是董其昌為代表的「造形派」和陳洪綬、丁雲鵬、吳彬為代表的「變形派」（或稱「詭異派」）。此類畫作是否可以稱為「文人畫」？答案是模稜兩可了，不過一般都還是視之為文人畫，因為大部分這類畫家還是兼擅詩書畫的。

他們都是借古創新，從古人的作品中找靈感，再以當時的矯飾審美觀和戲劇文化來作新的詮釋，表現出生拙怪異之趣。如董氏的山川

❿　北京大學哲學系美學教研室，《中國美學史資料選編》，下冊，頁 125。

有堆疊、突兀之形，陳洪綬之人物、樹石有扭曲變形之奇趣。他們心中最高的境界就是以拙出奇，儘管有些「不自然」，但對藝術的「終極美」又增添了一道光環。就如湯顯祖所言：「天下文章所以有生氣者，全在奇士，士奇則心靈。心靈則能飛動，能飛動則下上天地，來去古今，可以屈伸長短生滅如意。如意則可以無所不如。」⓫

　　這又給畫面多了一層神祕的色彩──不合自然理式又不合熟識的藝術結構形式和筆墨法式。所以真正的好畫是「畫山不像山，畫水不像水」，只是利用布局虛實、陰陽互動，帶領觀者進入「宇宙深處無形無色的虛空」，而這虛空卻是萬物的源泉，即「有出空，實帶虛；空寓實，無寓有」。也就是清初畫家笪重光所說：「空本難圖，實景清而空景現。神無可繪，真境逼而神境生……虛實相生，無畫處皆成妙境。」

　　如此的「童心樸素」到底是天真的奇象，還是自然的諧和？這是很有爭議的。要求得解答就只有經過「摹古」、「傳神」到「妙悟」的長遠過程。到了「隨心所欲不逾矩」的境界之後，再進一步脫離或放棄熟練的手法，用比較隨興的、粗放的筆法來表現一種自由又有些突兀不馴，但自然而出的奇象。這就是董其昌所說的：「士人作畫當……絕去甜俗蹊徑，乃為士氣，不爾縱儼然及格，已落畫師魔界。」最高境界就是「無一筆不肖古人者，夫無不肖即無肖也。謂之無畫可也。」⓬或王世貞所說的：「書道成後，揮灑時入心不過秒忽；畫學成後，盤礴時入心不能絲毫。詩文總至成就，臨期結撰，必透入心方寸。」⓭

　　中國繪畫常受制於政治，清初又因為中央極權統制，文人噤若寒蟬。文人畫又遇到了嚴峻的考驗，當時滿洲人喜愛的是工藝品；在陶

⓫　仝上，頁 137。

⓬　董其昌，《新譯畫禪室隨筆》，頁 10。

⓭　俞劍華，《中國畫論類編》，頁 115。

瓷、漆器、傢俱方面有許多新的開發；宮廷畫亦因西洋畫家的參與，有了非常特殊的表現，但工藝成分遠高於藝術。受限於工藝階層，無法融入中國的高級藝術文人畫中。如郎世寧畫藝極受清朝皇帝喜愛，但是在當時不論是他本人或學他的人都被視為畫工。松年在《頤園論畫》中對西洋畫有很嚴厲的批評：「西洋畫工細求酷肖，賦色真與天生無異……純以皴染烘托而成，所以分出陰陽，立見凹凸，不知底蘊，則喜其功妙，其實板板無奇……愚謂洋法不但不必學，亦不能學。」⑭

　　滿洲人對粗放的文人畫不感興趣，但是為了長期統治中國，不得不拉攏文人知識分子，文人畫家分為兩派：一是迎合滿族工藝品味的四王吳惲，被稱為「擬古派」或稱「正統派」，一是遠離政治藩籬的遺民畫家「四僧」，他們重視個性的表現，可稱為「表現派」。

　　「擬古派」以精緻細心精神模仿、複製或詮釋古畫。為了附和統治者的心態，作為一個順民，他們都要依附在名師和古人的身上以自豪或自保，他們每畫一幅畫都要寫上做某位名家，誇稱「以古人之法度，運自己之心思也。」事實上也因為畫家遠離在大自然中的生活體驗，只能從古畫中獲取靈感。他們的畫，短筆觸和苔點交相重疊運用，以營造閃爍盪漾的感覺。他們心中最高的境界就是惲向所說的：「千樹萬樹，無一筆是樹；千山萬山，無一筆是山；千筆萬筆，無一筆是筆。有處恰是無，無處恰有，所以為逸。」或清初惲格（南田）所說的：「畫以簡貴為尚。簡之入微，則洗盡塵滓，獨存孤迥。」其成果最多也只是像董其昌那樣的「似古又不似古」的「無畫之畫」。在氣韻上還是沿襲元人的理論，如石谷論畫說「患一光字」，而麓臺論畫但言「取一毛字」。在文人畫家的眼中，繪畫筆墨比山水、人物、花鳥本身更重要。更具體地說，是筆觸本身的形式與墨韻。畫不再要求均勻或平滑

⑭　仝上，頁335。

的渲染，但要求線條本身便有墨的味道。就像林紓《春覺齋論畫》所說：「余生平論畫山水一道，終歸功於筆墨，用筆有四則：曰皴、曰刷、曰點、曰拖。此外尚有斡也、渲也、捽也、擢也。」**⑮**

「表現派」則保持放逸風格，以創意精神入古出新，表達自己的性格。四僧中最有表現力和創意的就是八大和石濤。八大以禪入畫，多為大寫意，用簡筆和濃縮的造形表現奇特的情感張力。石濤以豐富蘊藉含蓄的寫意畫，創造個人的風格。他的重要理論是：「至人無法，非無法也，無法而法，乃為至法……。一畫之法乃自我立，立一畫之法者，蓋以無法生有法，以有法貫眾法也。」石濤、八大的放逸作風給揚州一批畫家帶來較強的創造力，但也被局限於文人畫的古老題材和戲墨。

到了清朝中葉（約 1760～1860），在乾隆、嘉慶、道光、咸豐年間，主要畫家如羅聘 (1733～1799)、黎簡 (1747～1799)、沈宗騫（約 1760～1817）……方薰 (1736～1799)、湯貽汾 (1778～1853)、戴熙 (1801～1860)、費丹旭 (1802～1850) 等等，幾乎都在模倣古人的窠臼中徘徊，失去了創造的活力。這一百多年是中國繪畫史上最長的空白期。

五、水墨畫美學的新考驗

清末經過 1842 年的鴉片戰爭和 1851 年的太平天國之亂，國勢岌岌可危。中國水墨畫在經過一世紀的消沉之後，由於國勢日衰，中央政府權勢崩解，外族入侵並帶來文化的衝擊，畫壇才再現生機。

當時新畫派的根據地就是與外界貿易最頻繁的上海和廣東。上海

⑮ 林紓，《春覺齋論畫》，收錄於于安瀾編《畫論叢刊》，下冊，頁 636。

的畫派被稱為「海派」，又稱為「海上派」，泛指在上海的畫家。十九世紀中葉，鴉片戰爭之後，上海成了洋人聚集之地。英國首先在上海設立麥加利銀行，接著外國銀行、商行相繼設立，洋人、洋貨大量湧入，中國各地的商人也帶著大量資金進入上海市場，一躍而成為中國的大都會。人口驟增，房地產業、各項新科技如鐵路、電話、電報、印刷、報紙、航海都走在全國之前。

富商巨賈亦多收藏藝術品以附庸風雅者。除了有大量的骨董書畫流入之外，更有許多畫家聚居此地以賣畫為生，作品風格也因此有了新的面貌。除了傳統畫派之外，有「任派」和「金石畫派」。前者以任頤、任熊、任薰為代表，他們繼續明末以來淺汲西洋寫實概念，用傳統筆法和背景留白方式畫半寫實人物。「金石畫派」的代表人物是趙之謙和吳昌碩，他們在沿襲金農碑文筆法觀念的同時，又追溯歷史汲取古代銅器銘文和石刻碑文筆意作畫。

在廣東興起的畫派後來被稱為「嶺南派」。此派由廣東的高劍父(1879～1951) 帶頭創始。高氏名崙，廣東番禺人，自幼喜歡繪畫。因家道中落，幼年生活窮困，但仍堅持學畫。十四歲時隨居廉學畫。居廉 (1828～1904)，號古泉。從乃兄居巢學畫，以惲南田法畫花鳥，並無新意。其間高劍父認識收藏家伍懿莊，擴展他對古畫的見識與臨摹。

高劍父在伍懿莊的家中認識日本畫家山本梅涯和法國人麥拉。山本梅涯鼓勵他赴日留學。1903 年（24 歲）初次赴日，1904 年加入孫中山「同盟會」，並回國教學，參與革命活動。1905 年再次赴日。可能到東京美術學校訪問過，翌年回鄉把弟弟高奇峰和學弟陳樹人帶到日本學習。高氏兄弟兩人在日本停留六年，一直到 1912 年才回國，先到上海開辦「審美書館」。但旋因政治動盪結束，翌年回廣州辦春睡畫院，推展國畫改革運動。

他們學習日本谷文晁 (1763～1841)、渡邊華山 (1793～1841)、橫山大觀 (1868～1958) 這些西化派畫家的水墨畫，有精到的寫實能力，以及用色、用墨的方法——以更多的渲染取代純筆觸的表現。在他們的畫中，水氣、煙霧取代傳統水墨畫的空白，與此同時他們把許多現實題材，如鐵道、火車、高樓大廈、當代人物等等帶進畫中，儘管常被人批評為「輕薄」或「媚日」之作，但也為中國水墨畫在「孤獨」與「大眾化」之間找到一個平衡點。

隨著革命浪潮的不斷高漲，1912 年蔡元培出任教育總長，又特別強調美術教育的重要性，他也看到水墨畫的前程，不得不吸收一些西方的技法和美學理念，於是在 1919 年派徐悲鴻到法國去留學。徐氏在 1923 年進法國巴黎國立美術學校學油畫，1927 年回國後除繼續畫油畫之外，更努力把西畫的理念融進水墨畫，可以稱為「西化派」，與清末的任派相比，他的畫有更明顯的寫生素描基礎，而且拋棄傳統的線描，純用粗重的筆觸、墨塊彰顯客體（人或馬）的立體感和結構感。

在二十世紀 30 年代還有一支跟隨共產主義而來的社會寫實主義畫派。此畫派在 20 年代崛起於蘇聯，築基於馬克思 (Karl Marx) 的藝術觀：「藝術必然表現作者的政治觀點，並反映作者的階級立場。藝術不能離開政治，雖然它會實際影響到政治。」1929 年杭州國立藝專成立「一八藝社」推動這種普羅藝術。雖然受到國民政府打壓，學生被退學，但這些學生到上海成立「上海一八藝社」。此時上海中華藝術大學是左派重鎮，成立「時代美術社」相呼應。其宣言是：「我們的美術運動……是對壓迫階級意識的反攻。」此派作品雖然藝術性不高，但也為後來水墨畫的發展注入一些生命力，尤其是畫的社會性和衝撞力。這些畫派更重視眼所見的客觀事物之描寫，創作的重心轉向現實生活，而且特別強調政治宣傳的功能。

上述這些新畫派因為受西洋寫實觀念的影響，對中國傳統的美學有新的詮釋，其中金石畫派傳承意味比較重，只是在氣韻方面加重筆觸和結構的力度。嶺南派因為接受東洋畫的美學觀，善用渲染的技法呈現朦朧的雲氣之韻。而徐氏的水墨畫如前文所述特別重視塊面的立體呈現，他不是用細滑的輪廓線加渲染而成，而是用較粗厚的筆觸或多曲轉的粗線，配合人物或動物肉體的肌理結構，表現出實質的重量感和生命力，而不是輕盈氣韻生動。他對畫境的要求還是以素為上：「藝兩德，為最難詣者，曰華貴，曰靜穆。」他又說：「中國以黑墨寫於白紙或絹，其精神在抽象，傑作中最現性格處在練。練則簡，簡則幾乎華貴，為藝之極則矣！」至於社會寫實主義畫，因為著重政治功能，對傳統的美學已不太關心。

　　二十世紀中葉臺灣、香港開始接受西方的現代主義，水墨畫也出現抽象和半抽象的風格。到了 80 年代中國大陸開放之後，大陸許多水墨畫家也走入現代風格。兩岸三地在這方面成就非凡。

　　如今我們的生活環境又進入一個前所未有的時代。在這高科技的時代，科技產品的機械與速度主導下，重塑我們的心靈。首先，我們生活的周遭環境是繁華燦爛、五光十色，眼所見、身所觸都是光與色中由硬邊直線建構成的東西，這與傳統水墨美學要求有相當大的矛盾。再者我們眼所見、耳所聞的不再是自然結構和天籟，而是雲端電子訊息，在互相穿越、交錯、衝撞、解構、流動的玄冥莫測時空，可謂千里咫尺。因此，不論時空觀念、美感都會有新的要求。譬如電子科技改變了我們的時空觀念，畫面的時空要求也不會是邏輯性的。那古人認為不可變的「天人合一」哲學，是不是也會改變？

　　「空靈」是否要轉化為科幻化或夢幻式空間的靈動，或呈現多層時空之重疊、穿越與流動？「樸素」是否可以仍用「童心」來解釋？但

今日的「童心」恐怕不是明朝人所說的「生拙」而是「公仔」或 3D
卡通人物的詭異怪趣。再說「氣韻生動」在今日這個高速衝撞的時代，
節奏快而強，人們喜愛的音樂不是古典樂溫潤優雅，而是搖滾樂之激
情，畫的氣韻是否也要有所調整⑯？中國畫的未來要如何在這樣的環
境中繼續發展？這是我們要進一步討論的議題。

⑯ 更多資料，參閱拙著《自說自畫》，頁 82～155。

第三章　中西美學兩極星

—— 中西兩顆明星互相衝擊、融合

一、思辨方法

　　自古以來，各地的藝術美學品味都是在生活中孕育出來的，有什麼樣的生活環境和生活條件，就會有什麼樣的藝術品味。在過去數千年的時光隧道裡，經過無數或急或緩的互相衝擊交往之後，到了今天，中西文化之間的關係有著千絲萬縷的糾纏，很難令人一目了然。但是如果我們以比較仔細的態度來分析，也有一些規矩可循。正如太史公所云：「人道經緯萬端，規矩無所不貫。」因此，見其同者有之，見其異者有之。

　　就一般現象而言，越是原始之物種，其共性、共象越明顯，而越進化的物種，其異性、異象越突出。傳統上東方的哲學家喜歡溯其源，覓其同。如老子以混沌為萬物之源、佛家以空為生命之始終、孔子以善為人之本性。

　　西方哲學家則比較重視異性和異象，易言之便是重視分析、研究萬事萬物的個性和個象。因此思辨之道在西方哲學中占了主導的地位，康德、黑格爾皆能集此之大成，故連感情亦入於「思辨」之範疇：「所有偉大深沉的感情都是可以辨證的 (dialectical)。」

　　就是因為這一基本觀點的分歧，當黑格爾說中國語文「不宜思辨」

時，錢鍾書先生卻認為所言「全無道理」，是為「無知而輕率」之論。他反而從黑格爾的「實理」(Idee) 理論悟出「全春是花，千江一月」的道理。他舉出義大利詩人描寫天上星星用的詩句為證：「碧空裡，一簇星星吱吱喳喳像小雞兒地走動。」這與蘇東坡〈夜行觀星〉所見「小星鬧若沸。」根本無所差別。又如荷馬 (Homer) 寫蟬聲云：「知了（蟬）傾瀉下百合花也似的聲音。」中國也有「風隨柳轉聲皆綠」的詩句，可以證明人同此心，心同此理。

再說詩的美，他認為中國詩的美在於「銷魂與斷腸」，與英國詩人所說「最甜美的詩歌是在訴說憂傷」有異曲同工之妙。所以說世上的人都是一樣有著「無毛兩足動物的基本根性。」是的，中國哲學家認為詩文、藝術都是表現人性。既然肯定人有共同的基本根性，美的基本點也就無甚差別。錢氏沿襲東方文化的傳統，從最基本的人性出發，見其同而去其異，而得出中西文化是「心同理同」，是為「東海西海，心理攸同」的結論。❶

這個結論當然不被西方哲學家所接受，因為在西方世界，知識分子要走出執著於人性基本點的思維，純粹從「鬥爭（競爭）哲學」來看世界。儘管每個人都同樣有七情六慾，當面對著悲歡離合、生老病死、親情聚散的折磨時，眾人感受大同小異，但表現出來的動作在族群間、甚至在個人之間都會有所差別。藝術不只是表現共性與共象，更重要的是表現個性與個象。而且不論是共通點或相異點，其質與量都隨時、隨地、隨人而有不同的組合，藝術家在從事創作時也要隨時而變。

若言世間一切萬象，我們可以將之歸納為理、象、情、藝。古代

❶ 參閱錢鍾書《談藝錄》；黃維樑〈東海西海，心理攸同──試論中西文化的大同性〉，《中國比較文學》，2006 年

中國哲人不是只重視理與象（如老子），便是只看到理與情（如孔子），很少人注意到「藝」。是的，老子、孔子、莊子都曾談到「藝」，可是他們所看到的藝常是負面的或是狹隘的。老子認為「五色令人目盲。」孔子只把藝術看成一種遊戲，故曰「遊於藝」。他也認為人的生活中不宜有多彩的裝飾：「君子不以紺緅飾，紅紫不以為褻服。」顯然他把「藝」與「禮」分開。

其實從廣義面言，「藝」包括一切情（不論是喜是悲）的深沉（即美的）形式化或動作化——禮也是藝的一種。譬如道別時之握手，一般人只視為一種代表情和禮的象，其實那已經是一種「藝術」。既然是藝術表現，東西有別矣：西方人互相握手，古時候中國人則握自己的手。

就以上述觀星和聽蟬來說，我們雖然都會看到星星在天上閃動，或聽到蟬在林中鳴唱，但是每人可以有自己的感受，也有不同的描寫方式，也就是思辨的差異。從星星的閃爍到小雞的走動，是一種具體的意象轉移，它的聯想是在邏輯的思緒中完成。可是「小星鬧若沸」是從作者的走動，到星的移動，到沸騰式的騷動，加上心情的盪漾，才出現。這完全是抽象的超越性想像，或可說是變成了一種「心象」。

同理，由蟬的聲音想到池塘中荷葉在風中摩搓的聲音，也是具體而真的聯想。這與「風隨柳轉聲皆綠」相去何止千里？因為邏輯上的思考是「柳隨風轉」，不是「風隨柳轉」，而且聲音變綠乃是一種詩性的奇想，雖然藝術性可能更高，但不合邏輯。

二、美的內涵

再就藝術表現的本質而言，中西之間也有一道鴻溝，但雙方都做出極大的貢獻。藝術創作隱含著三步曲：靈感、意象、形式。靈感須

有來源，意象須有情，形式化須有數（如比例、結構）——三者巧妙結合之後的深沉表現就是美。

自古以來中國哲學是「以天（自然）為本，以仁（人際）為用，情為器，以虛（氣、勢）為務」，其美學講「氣」、「勢」、「和」、「韻」，而這些都是存在於「虛」的境域中，只是對「數」不是很關心，可稱之為「情性美學」。相對的，源於希臘的西洋哲學是「以人（個人）為本，以天（物）為用，以數（邏輯）為器，以實為務」，將情視為數的附屬物，可名之為「理性美學」。從最根本來說，在中國，藝術家、哲學家、詩人的靈感來源都是「大自然」，反之，源於希臘文明的西歐藝術家則不重視大自然，遠在希臘時代，一位斯巴達的詩人阿爾克曼（Alcman，西元前第七世紀）就寫了一首詩陳述大自然的消沉：

山眉奇岩峰巒沉睡
高原峽谷靜肅
沼地萬物無聲息
百獸樹叢下蜷臥
群蜂棲巢安息
紫色海洋上
魚群靜臥如逝
萬鳥抱頭蜷翅

這是說那時候自然已經死了還是暫時沉睡，吾人不得而知，但是我們看到的，是在希臘藝術中以自然風景為題材的作品絕跡了。黑格爾的《美學》一書開宗明義便說：「藝術美高於自然美。」他說，談美學要把自然美排除在外，因為「藝術美是由心靈產生、再生的美，而

心靈和它的產品都比自然和它的現象要高很多，藝術美也就比自然美高很多。」❷ 自古以來，西洋藝術家的靈感來源是「人體」，尤其是美女的胴體，他們稱之為「謬斯」(Muses) 和維納斯 (Venus)，他們的創作題材則是以人的情慾為主軸。請讀葉慈 (William Butler Yeats) 的一首詩：

> 我徘徊在
> 這孤寂的湖邊
> 風在岸草中哭號
> 哭到那天軸斷
> 眾星散
> 哭到那天臂
> 將東方旗幟拋入深淵
> 哭到那陽光的胸衣敞開
> 你的豐乳已不再
> 緊貼著你的愛人沉睡 ❸

哈！他在湖邊散步都忘不了美女的胸衣、豐乳、性愛！大概是想念他那被情敵搶走的愛人罷？其中顯然充滿著「鬥爭」的氣氛。這在中國詩人眼中不是孽緣嗎？請看吳鎮多麼瀟灑：

> 洞庭湖上晚風生，風攬湖心一葉橫；
> 蘭棹穩，草花新；只釣鱸魚，不釣名。

❷　黑格爾，《美學》，第一卷，頁 4～6

❸　M. L. Rosenthal, *Selected Poems and Three Plays of William Butler Yeats*, p.26.

在這首詩裡，我們感受到純樸和諧的自然氣息，有孤寂的自由，沒有鬥爭的激情，當然也沒有七情六欲之苦。在自然哲學的統御下，中國知識分子故意避開人體，而走向大自然去尋找避風港，所以李白說：「且放白鹿青崖間，須行即騎向名山。」

再說「器」或運作方式和機制。由於希臘文化是典型的海洋商業文化，對「數」和「邏輯分析」特別重視。希臘哲學家如柏拉圖、蘇格拉底、畢達哥拉斯都認為宇宙萬物皆存在於數與數之間，也就是「數的關係」，美是數的鬥爭與和諧。如音樂，音有長短高低，樂器弦有長短粗細，都可以用數來計算，所以作畫講明暗、透視、比例，其所得的結果就是「實」，而「實」的具體表現就是「重」與「力」。與此相對的是中國人所講的「仁」，也就是兩人之間的情。這種情的存在是可以感覺，但不可以數計的，請看馬致遠的〈天淨沙〉：

枯藤老樹昏鴉，小橋流水人家，
古道西風瘦馬，夕陽西下，
斷腸人在天涯。

儘管中國《易經》已經特別提示了理、象、數的宇宙觀，但中國哲學家和藝術家都不重視數。上舉〈天淨沙〉詩中充滿著自然景物，但無明確的數字；枯藤、老樹、昏鴉、小橋、流水、人家、古道、西風、瘦馬都是可多可少，其中可數的只有西下的夕陽和天涯邊的斷腸人。大概這個斷腸的詩人已無心去細思那些數字瑣事了吧？全詩所要凸顯的主題，就是那一道如長江東流水般的悠長而滾滾的離情，由於無法用文字表達，終極的最佳表現方式就是「虛」。試看李白的一首詩：

故人西辭黃鶴樓，煙花三月下揚州；

孤帆雲影碧空盡，惟見長江天際流。

　　此中離情依依，最後卻是「惟見長江天際流」；這無窮無盡的東流水所代表的就是那股一語難盡的「離情」。簡而言之，中國畫藝的最高境界就是「俱懷逸興壯思飛，欲上青天攬日月」那種豪情，和「抽刀斷水水更流，舉杯消愁愁更愁」那種親情。這種無法以數計的情景要譯成英文可難了！

　　在繪畫方面以抽象之情為「器」就更明顯。中國自古以來，繪畫創作的基本原則是簡樸、空靈、氣韻。所以畫人物，感情要用「眼神」來表現，故有「傳神盡在阿堵之中」和「目送飛鴻難」之說。而普遍用在不同畫類的感情載體就是「筆墨」之動靜、粗細、凝散等等所產生的韻律感，凡此皆非可以數計。

　　中、西哲學分立於兩個極端，就像天上南北極兩顆明星，照耀著地球二千多年。今日我們思辨中西文化的差異並不等於定其對錯，或褒貶其價值與貢獻。在過去數千年的歲月裡，中西兩顆明星，將其光芒投進時空的隧道裡，互相衝擊、融合。其過程之複雜、多彩，如今回顧，雖不能窺其全貌，但仍是令人驚心動魄，悲喜起落，有如雲霄飛車。

第四章　當代藝術與人文

前　言

　　我們今日所處的時代常被稱為後現代 (Postmodern)。在這新時代裡，我們的生活環境大不同於過去。最重要的是因為高科技帶來的電子時代，在生活中許多產品如數位攝影、3D 動漫、科幻電影都會改變人們的審美觀。更關鍵的還有雲端資訊，它改變了人的時空觀念、生活習慣和審美意識，這也必然影響到新世代對藝術的看法與要求，進而衝擊到藝術創作走向，使繪畫中的深沉人文內涵消失無蹤。

　　自古以來人們都很重視藝術的人文內涵，其中包括教育、文化、宗教、歷史、哲學、文學、詩情等等，而且總是被視為藝術的靈魂。觀者希望從藝術品中獲得更深的人文啟示，引領他們的心靈去感應到終極之美，如朱光潛所說：「美不只是引起生理的快感，而主要的是引起意識形態的共鳴。」庫斯比 (Donald Kuspit) 在《藝術的終結》(*The End of Art*) 一書也說：「(藝術) 是傑出的，排他的，令人難以接近的。它們與日常生活中的現象不同，帶有更多自我優越和游離於日常生活之外的意味。」[1]

　　這種以人文內涵為主軸的藝術創作原則，在古代貴族和知識分子所主導的社會裡是可以被接受的，而且被視為「高級藝術」。可是在現

[1]　庫斯比著，吳嘯雷譯，《藝術的終結》，頁 2。

代普世文化和地球村文化的社會就很難被大眾認同，因為以人文內涵為主軸的藝術創作原則，基本上是一種「民粹主義」，有很大的時空局限，譬如看一幅以基督教為主題的十七世紀油畫，如果不懂其故事內容就很難欣賞。同理看一幅禪畫，不懂禪宗哲學就不知其美在何處。這種地域性或哲學性強的藝術已經不符合藝術全球化趨勢，藝術的人文內涵遂成為現代與後現代藝術排擠的對象，面臨被終結的窘境。

因此探討藝術在未來數十年的走向，必然要先了解現代與後現代的藝術潮流。下文就先回首看藝術與人文的關係，再論當今藝術家關心的現代與後現代的藝術觀，最後對當代藝術走向作全面思考，以求應對之道。

一、回首藝術與人文

傳統藝術都很重視人文內涵，但有深淺之別。越深它的孤獨性越高，即為精英主義，偏重個人的表現，像宗白華所說：「藝術家的理想情感的具體化，客觀化，所謂自己表現。所以，藝術目的並不是在實用，乃是生純潔的精神快樂。」❷相對的，人文內涵越淺「大眾化」的可能性越高。最「大眾化」的是手工藝，或為實用或為裝飾，特別重視商業目的，因此是為客戶而作，藝術家自由發揮的成分有限。其藝術主要特色是容易複製，市價相對穩定。

史上有不少藝術家為了滿足自己的創作慾，或保住社會和歷史地位，選擇走向孤獨這條路，力求脫離外界的影響或外力的支配或控制，依自己的理念去從事創作。但是更多是游移在兩者之間，既有贊助者，又可以發揮創造力。藝術家服務對象五花八門，大致可以分為權勢階

❷　宗白華，《美學與意境》，頁 20。

級（政治人物或宗教人物）、中產階級（在中國為文人群）、一般大眾。因此藝術品中的人文內涵也非常多樣，包括政治、教育、社會、宗教等多方面的變化。如東晉顧愷之被視為傑出的藝術家，不只因為他的技法精深，同時也是因為他的畫帶有哲學、文學和教育內涵。

在遠古時代，工藝與藝術並無分別，譬如新石器時代的彩陶，有的是日用品，有的是陪葬品；商周的銅器是作為日用品和祭品。其後秦、漢、三國時代，工藝與藝術的界域也不明確。今日能見到的都是器皿、墓室壁畫、畫像石這類為客戶而作的藝術品，是為服務對象的品味而作，不是為了藝術自己的「精神快樂」。

六朝時代開始有較多文人參與繪畫創作，給繪畫帶來較深沉的人文內涵。如六朝的宗炳和唐朝的王維這些文士畫家把繪畫轉向自我表現，也就是為滿足自己的表現慾而畫，因此也有更深沉的哲學內涵，也使作品走向「孤獨」的路。此習在五代、兩宋緩慢成長，畫家如荊浩、關仝、董源、巨然、李成都努力建立自己獨特的風格。郭熙認為作畫，畫家要有超越凡人的修養：「所養欲擴充，所覽欲淳熟，所經欲眾多，所取欲精粹。」邵雍說：「花貌在顏色，顏色人可效；花妙在精神，精神人莫造。」蘇軾也說：「蕭散簡遠，妙在筆畫之外。」凡此無非是把繪畫的人文內涵無限提升，使繪畫更有孤高之勢。

到了元朝，因為文人畫強勢崛起，藝術界的分裂日趨明顯。手工藝是最大眾化的藝術品如傢俱、神像、瓷器等等，因為它有最基本的，也是最符合多數人審美觀的形式美和最普遍而通俗的意象啟示（一般是圖騰式的象徵意義）。其次是匠畫，包括宮廷畫、寺廟壁畫，是為權貴階層、宗教人士或資產階級服務的，因此有比較精緻、華麗的形式表象，也有敘述性和文獻性的內涵。反之，如果把純藝術規範在文人畫，那藝術就不考慮實用價值，也不易複製，市價完全無定數。

文人畫是表達知識階層的品味，屬於一群知識分子的藝術，是一種遊戲性但有深沉哲學內涵的創作，在筆墨遊戲中表達畫家自己的個性和思想。中國文人喜愛詩詞、書法，畫家就也要培養詩詞的感性和書法的技巧，用他們的詩人特有的感性來豐富其藝術內涵，配合文人的品味，提升藝術的神祕性和抽象性。如此一來，藝術之境就像詩家之境，可醒可醉——「身所盤桓，目所綢繆；以形寫形，以色貌色」只是藝術的底層，真正好的作品應該是像王維詩中所說的：「藍田日暖玉生煙」或倪瓚所言：「蘭生幽谷中……春風發微笑」。這就更不是一般人所能感受的！因此，市場很有限。這對「藝術大眾化」來說，又成了一塊巨大的絆腳石，要如何使藝術走出家門，就必然有爭議了。

　　在西洋古典藝術也有低、高級之分，前者為工藝和裝飾之用，後者多為貴族階級服務，其人文內涵多為古典神話故事、宗教寓言。這種「分裂式」的藝術世界在古代的社會裡還可以被人接受，隨著社會文明的發展，中產階級和工人階級的崛起，教育的普及，這個傳統藝術理念就得面對考驗。

二、人文內涵與現代主義藝術

　　「孤獨」與「大眾化」是歷史上多數藝術家苦思的問題，因此總是在這兩條路之間掙扎。就像歌德所說：「藝術是逃避這個世界最可靠的途徑，也是同這個世界結合最可靠的途徑。」一般畫家必需在「逃避」與「結合」中間尋路而行。

　　為了大眾化不得不淺化人文內涵，但要不讓藝術淪為工藝品，史上無論中西，較早期是採「見形得意」的方式。即採用多數人所熟悉的格式與主題創作，令觀者「見形得意」不必去費神思考，此常用於

宗教畫，但也適用於中國傳統的山水畫和四君子畫。但是如前文所述，這種作品中有深沉的人文內涵，故局限性極大，難以大眾化。譬如十八世紀英國人到印度，看到印度的雕像就覺得是對他們眼睛的一種凌虐。同樣，十八世紀的歐洲人也不能欣賞中國水墨畫。

真正要達到大眾化，最有效的是把「客體美」與「形式美」徹底結合。即採取被大多數人認為是美的客體，將它轉換成意象，經過組合之後配合色彩和布局，構成藝術之美。因為其意象的先前客體本來就是被大多數人認為是美的，在畫面的新舞臺上還是扮演同樣的角色，很容易被大多數人感到熟悉、舒適或興奮。「美的客體」無疑就是壯男、美女和鮮花，這也就是為什麼中西方最早的具象藝術都是以人物為主的原因。後來西方繼續以壯男、美女為主要題材，但中國逐漸轉到風和景明的山水和飛禽鮮花，這些與生活情境的舒適感緊密相連的「唯美」題材。令觀者看到這些藝術品時，瞬間「見形得美」。

十八世紀以來，西方藝術就循著這個方向不斷發展，有了非常豐碩的成果。我們都知道藝術是人類生活的產物，受制於生活環境和生活條件。反對深沉人文內涵的潮流在十八世紀後期開始。當時歐洲由於自然科學和工業技術之勃興，資產階級勢力高漲帶動法國的啟蒙運動 (Illumination)，形成一股革命浪潮，或稱為資產階級革命，反對法國封建統治和它的精神支柱——天主教會，這也是「現代主義」的發端。當時開始的浪漫主義、新古典主義、寫實主義的人文內涵更加多元，而且有更強調的現實感，如德拉克洛瓦 (Eugène Delacroix) 多畫奇特的航海故事，安格爾 (Ingres) 的女人像，放棄希臘女神，改取土耳其的女奴，而米勒 (Jean-François Millet) 畫農村人的生活。這無疑使繪畫逐漸走向中層階級大眾。

十九世紀初期，康德為了配合這股時潮，提出純粹美感的訴求，

他說:「在純粹美感裡,不應滲進任何願望、任何需要、任何意志活動。美感是無私心的,純是靜觀的。靜觀的對象不是那對象裡會引起人們的慾心或意志活動之內容,而是它的形象、它的純粹形式。所以圖案花邊、阿拉伯花紋,正是純粹美的代表物。」這就是人們常說的「回歸藝術本體之美」。康德的藝術觀念可以說是「現代主義」的一道波瀾──對藝術人文內涵的反思。

「現代主義」藝術起於十九世紀中葉,最具現代精神的就是印象主義(印象派)。有關「現代」與「現代主義」的發端,有多種不同的說法。安德森(Perry Anderson)為此提出了「三重說」:「第一是十九世紀的政治革命以及西方國家工人階層的崛起,第二是第二次科技工業革命,帶來汽車、電話、照相機、底片等等,第三是藝術院校與其愛好傳統古典藝術的統治者分裂。」❸但稍微仔細分析,可見其中真正關鍵原因是科技帶來的社會改變,其他二項都是附加現象──新的科技帶動工人階級興起、政治革命和藝術界的分裂。

十九世紀的印象主義(印象派)為了普及化,乃盡量淺化人文內涵,一方面把美感重心轉移到光與色的視覺效果,一方面大力借鑑日本浮世繪,遠離古典主義的神話與宗教題材、寫實主義的實景描寫和浪漫主義的政治色彩。譬如馬內和德加(Edgar Degas)都以一般人物(如吹笛者、芭蕾舞、騎士、咖啡廳人物)為主,風景為輔。莫內、雷諾瓦(P. A. Renoir)、秀拉(Georges Seurat)等人以風景為主,日常生活中的人物為輔,為繪畫帶來普世品味,創造新的藝術境界。

當時在日本浮世繪的俗世精神的影響之下,還有一個以惠斯勒(J. M. Whistler)和古德恩(E. W. Godwin)為首的流派,將藝術結合商業廣告設計,一反西方藝術所主張的重量感和三度空間感,而一心沉浸在

❸　John Roberts, *Postmodernism, Politics and Art*, p. 18.

裝飾性的造形和用色，把文化內涵寄存在俗世題材和視覺美的感應裡頭。印象派這種藝術理念和成果，可以說為藝術的大眾化開啟了重要的一步。早期印象派無疑已經為藝術的孤獨性與大眾化找到了一個平衡點，供藝術家大力發揮。

但是藝術在快速和劇烈變化的現代社會中也不能稍息。後印象派出現了塞尚 (Paul Cézanne)、高更 (Paul Gauguin) 和梵谷 (Vincent van Gogh) 三種不同的走向，而高更與梵谷又走回孤獨的路線。這種現象在二十世紀的 20 年代之後又更複雜了。儘管當時還有繼續把藝術創作與裝飾藝術和設計藝術相結合的蒙德里安 (Piet Mondrian)、亞伯斯 (Anni Albers)、賈果 (John Jagel) 和「新藝術」(Art Nouveau) 派的藝術家。然而，更多的藝術家走入「形式主義」，如立體派、表現派、抽象表現派、超現實派、象徵主義、純粹主義等等，都賦予形式上的詭譎異化現象，即葉維廉在其《解讀現代‧後現代》一書中所說的「內容上之物化、異化、片斷化、非人化；在形式上之邏輯的飛躍、多線發展、並時性結構和空間並列、意義疑決性」❹。

這是隨著科技工業革命而來的唯物論和物化現象。有以割裂、扭曲意象為訴求的立體派，有以創造與現存世上客體全然無關的全新客體作為藝術品的純粹主義和抽象表現派。在這些現代藝術作品中，最明顯而一致性的目標就是拋棄對實質客體的依賴，更加重視藝術品表象的視覺效果，如色彩的光度、構圖的多向、多重性，希望如此可以讓藝術擺脫政治、宗教、社會、歷史、地域文化等等人文包袱。

可議的是，這類現代主義藝術的視覺效果和人文內涵模稜兩可，有神祕深奧難解的詩性，它表現的是一種由複雜色、線之交疊律動構成的多重抽象空間，是一種開放令觀者自行尋覓的迷宮，因此是可知

❹ 葉維廉，《解讀現代‧後現代》，頁 3～4。

可不知。畫家為觀者作的標題是他主觀意識的提示，不一定會被觀者所接受，因此有許多抽象表現派的藝術家只給作品標上「無題」(untitled)，其意思是讓觀者自己去發揮創造力，找出自己意識到的內涵。可是人們要問，「真的一般觀眾都能欣賞這樣的藝術嗎?」不太可能吧! 這顯然又是現代藝術的自我封閉，脫離了「大眾化」的目標! 斯特拉 (Frank Stella) 看到了「現代藝術起點」展覽之後作了相當嚴厲的批評:「『現代藝術的起點』展覽，其實被人稱做『自瀆式的眼光』展覽，是壞的⋯⋯可恥的⋯⋯令人厭惡的⋯⋯因為以前被稱之為『高等藝術』已經不復存在。」 ❺

三、後現代主義藝術與人文

如果說「現代主義」是因科技工業資本主義而生，那麼「後現代主義」表現的是電子資訊新資本主義的精神，代表人類文明發展進程的另一個新階段。

誠然，學者們對「後現代藝術」的論述還是有些差異。如庫斯比說:「它必須帶領我們融入大眾，而不是幫助我們成為彼此疏遠的獨立個體。」 ❻ 詹明信 (Fredric Jameson) 把這種藝術解讀為:「無歷史性的 (ahistorical)，只是玩弄複製的形像 (pastiched images) 和美的形式 (aesthetic forms)，那些只能產生無深度的歷史進程現象 (historicism)。」 ❼ 在他看來後現代藝術是「平面化、無深度性、不折

❺ 庫斯比著，吳嘯雷譯，《藝術的終結》，頁 1～2。

❻ 仝上，頁 176。

❼ John N. Duvall, "Troping History: Modernist Residue in Jameson's Pastiche and Hutcheon's Parody," cf. *Productive Postmodernism*, p. 1.

不扣的表面呈現……以一種奪目的光滑性……以閃閃生光的色彩來構成一組喚不起原物的幻影或擬像。」❽

　　但是面對同樣的處境，哈奇庸 (Linda Hutcheon) 卻有不同的說法：「後現代的小說保持歷史性 (historical)，更具體地說因為它借由諷諭 (parody) 來給歷史製造爭論的議題，因此保存了它的文化評論者的潛力。」❾詹明信用「複製」(pastiche) 而哈奇庸用「諷諭」(parody) 來概括後現代精神，有此項差異主要是因為前者著眼於造形藝術，後者針對文學。

　　在理論界史坦因伯格 (Leo Steinberg) 把後現代主義定位為「消滅現代主義。」包勒蒂 (John T. Paoletti) 也說：「後現代主義可以簡單的說（或者更正確地說）就是反現代主義。」因為「後現代主義是對現代主義形式主義者和民粹主義者思想的反彈和反照。」❿ 1965 年菲德勒 (Leslie Fiedler) 就如咒語般地，將它緊緊定位在當時劇烈發展的「反文化」時潮：指向無政府的、講創造性的、遠離傳統的。也是對現代主義的貴族意識、學院主義、民粹主義的撻伐⓫。

　　顯然，他們都肯定「後現代主義」的反對「現代主義」的自我封閉和個人化藝術。那麼藝術家要走入後現代就得重新審視人文內涵與藝術的關係。首先是考慮藝術家的自主性。他們發現人文內涵會令「藝術家」失去自主性，因為其內涵不論是教育、宗教、歷史，常引起當

❽　葉維廉，《解讀現代・後現代》，頁 20。

❾　Margot Lovejoy, *Postmodern Currents*, Prentice Hall, 1989, p. 97.

❿　John T. Paoletti, "Art," *The Postmodern Moment*, edited by Stanley Trachtenberg, pp. 53～54.

⓫　Charles Jencks, *What is Post-modernism?* Academy Editions/St. Martin's Press, New York, 1989, p. 8.

權者的顧慮與介入。中國歷代許多帝王都費盡心機控制畫壇，如兩宋以畫院引導繪畫走向，明、清以文字獄控制畫家，二十世紀初共產國家裡，為政治服務的社會寫實主義藝術主導整個藝壇，再者如二十世紀中葉的文化大革命，以政治力量批判黑五類藝術家等等。在西方皇家也總是利用宮廷的財力和權勢或以藝術學院來主導藝術的走向。更有許多國家利用藝術的人文本質推動民族主義，造成種族衝突與戰爭。最嚴重的就是二十世紀的納粹主義和日本帝國主義，所帶來的第二次世界大戰。

同時也要考慮「藝術」本身的自主性。傳統的藝術因為其隱含人文意義，很容易引導觀者跨越「藝術美」進入知識領域，如某地的風景、歷史故事、地方文化、宗教故事。藝術美的角色就此常被知識性的認知所取代，而此知識性的認知邏輯性很強，使藝術的本質受到傷害。譬如中國人看一幅松柏畫而聯想其剛毅長壽，見竹菊而想其正義清廉，畫家要表現的不是情感而是這種意識形態，因此就題上像「松柏長青」、「竹節菊風」幾個字引導觀者的思路，這使創作者和觀賞者的「美感」被限制在特定的具體象徵語意之內，藝術的靈活性和自主性都受制於固有的圖騰模式，無法以真情自由地發揮。看一幅書法要先去思考它是屬於那個派系，然後又要花很長的時間去解讀字義，這已經嚴重干擾了對藝術美的欣賞。

除此之外，又是回到藝術大眾化的問題。如前文所述，藝術家總是在大眾化與孤獨之間掙扎。這種現象，1960 年代以後在文學界、藝術界、音樂界愈演愈烈，而且擴展到政治、經濟、戲劇等方面。當時的這些學者認為現代主義已經使藝術家走到了「夢碎」的地步，現代主義的路子已到了盡頭。藝術家要活下去，惟有拋棄那些深沉奧祕的難解情結，將一切歸之於平凡的再生成品。淺而言之，便是與當今社

會裡的商業性和工業性相結合。當時興起的普普藝術就被視為「後現代主義」的代言者。

1970 年代之後，隨著數位化新科技的極速發展，電腦的普及，人們進入了資訊社會、消費社會、媒體社會、速食社會、五光十色的社會和全球化的社會，藝術也得反映這些講求「五光十色」、「速度」與「無界」的社會現象才能走向大眾化和全球化，這就促使「瞬間藝術」急速發展，在 e-世代眼中的「藝術」已經不是我們二戰世代心中的東西了；在 e-世代的心中，藝術人文內涵的時空性太強，因為時空之隔，每個人對藝術品都會有不同的感覺與期待，對滿足之要求也有差別。藝術的「心靈之美」又太過深奧而複雜，非彼輩所能理解和實踐，對一般大眾來說也是如此，因此「心靈之美」成了無邊無際魔鬼世界，可以讓藝術美失去自主性。即使是二十世紀的現代主義藝術，對他們來說，感情上和意涵上也太過神祕，很容易引領觀者進入藝術家個性世界，又超出了視、聽的直覺範圍。因此反「深沉人文內涵」成為「後現代主義」藝術家思考的重點。

在這股風潮中，藝術除了必須再次淺化人文內涵，提升視、聽效果之外，更重要的是拋棄「舒適」，從興奮提升到「刺激」，也就是把創造超現實的光、速空間給觀者「身歷其境」的體驗。「歐普藝術」(Op Art)、「裝置藝術」(Installation Art)、「行為藝術」(Performance Art)、「科幻藝術」(Science-illusion Art)、「大地藝術」(Earth Art)、「行動藝術」(Action Art) 和「生活藝術」(Life Art) 幾乎都是朝這個方向發展。這就是配合高科技文化走向大眾化的模式。這種藝術其實就是美術與設計和裝置之緊密結合，只求強烈的「視聽直覺感受」，不受人文含義的干擾——在 e-世代的心中，藝術成為沒有人文深度的客體，即今日藝評家所說的「科幻化」、「商業化」、「商品化」和「時尚化」藝術。

所謂「科幻化」是藝術與高科技，如電腦操作、電子影像、燈光等技術結合，再加上創新搞怪的手法創作的科幻藝術，常是以「光」和「速」直接反映「後現代生活」，挑戰甚至瓦解古今既存的藝術觀念。「科幻化」的藝術主要是給觀者瞬間的、沒有深度的視覺震撼。譬如一個燈光幻象大廳的展示，不論藝術家如何解釋，它的基本特色就是從視覺震撼到全身的震撼。

　　「商業化」是指後現代藝術中一股與商業結合的熱潮，使商業與藝術價值混淆不清。儘管有學者不贊同這個走向，如斯特拉稱之為「現代藝術的商業性退化——商業與藝術價值之間的混亂，是一種倫理將失敗的現象。」❷但是藝術界的趨勢無可避免。

　　藝術與商業結合有其歷史悠久的傳統，只是在許多地區早就被視為工藝品，與「藝術」分離。但即使如此，自古以來，許多所謂高級藝術還是會與室內裝飾、教育、宗教互相結合，所以不是後現代才有的現象。惟處於後現代的今日，兩者之關係更加複雜而密切，首先是商業需求遽增，更多的藝術被商業吞沒了，即使是純藝術也會結合「設計藝術」、「平面藝術」、「科幻藝術」的技法、主題和美學。藝術的重心轉移到大型活動場所，如博覽會、運動會、大賣場等的裝置，這也帶動遊戲性的巨型裝置藝術的蓬勃發展。它就是浩塞 (Arnold Hauser)所說的：「不但商業精神很重，而且也應用廣告藝術（商品藝術）的一切技巧，如廣告媒介、招牌、雜誌插畫、新聞廣告。他們不追求實物給他們的實際印象，而用商業媒介圖解式規劃式的技巧⋯⋯代替直接的複製。」❸也就是布希亞 (Jean Baudrillard) 所說的：「五光十色的展覽物 (spectacle)，只有外而無內，只有表而無裡，只有秀 (show) 而無

❷　庫斯比著，吳嘯雷譯，《藝術的終結》，頁 6。

❸　葉維廉，《解讀現代・後現代》，頁 20。

隱（內情），只有意符而無意指。」⓮

　　「商品化」就是讓商品為藝術服務。今日不只是藝術為商業服務，更多是商品的複製或直接搬到展場而成為藝術品。這理論是「由藝術家對成品或材料作解讀，使之成為藝術品。」杜象 (Marcel Duchamp) 稱之為「移情」：「藝術家在創造性行為中，會將其個人體驗轉移到他創造的材料中。後者成為藝術家將體驗傳遞給觀者的媒介。」譬如他的「小便盆」在展場是件成名的藝術品。

　　「時尚化」應該是後現代表演藝術的熱潮，譬如現代音樂和舞蹈的吸引力並不在於它的人文內容，而是在於它的震撼力。這種風氣自然也影響到視覺藝術，所以爆炸性的新奇怪象是後現代藝術的熱門議題。而此現象正得力於新科技的影音紀錄得以讓這種瞬間藝術留存下來。

　　就此看來，當代藝術家要以一種熱誠、正面的態度和手法去接受今日生活中的新現象。其共通點就是直接以「科幻化」、「商業化」、「商品化」、「時尚化」藝術創作反映今日五光十色的生活。在實際藝術創作上，最明顯的是講求視覺的震撼力，因此要出奇招，以驚世駭俗為務，以求滿足大眾喜好新奇的口味。而藝術家最常用來展現震撼力的方法就是作品之奇與大，因此裝置藝術、表演式藝術成為後現代的時尚藝術。

四、後現代藝術的全面性思考

　　面對「後現代主義」的反人文主義運動，我們應該採取全面性的思考方能為藝術的未來找到新的出路。首先我們肯定後現代藝術的「反人文」熱潮也是一種人文現象，因為它也是反映今人生活與文化。所

⓮　仝上，頁 21。

以當我們正面思考並熱情擁抱「後現代主義」形式與題材的時候，我們便可以在藝術創作中增加極大的發展空間，如在形式上增加了光影的幻象，在題材上可以納入許多與星際、外星人有關的科幻故事。與此同時，我們也要對後現代主義藝術作反向思考。這裡提出三個主要的思考重點。

第一、藝術喪失人文意識之後的負面效應：本來藝術都有它的美的原則，如形式上的變化、統一、對比、和諧，內容上的歷史意識和地域文化特色，更有很強的感情表現，包括客體感情和創作者感情顯現，可是當今很多藝術創作已經跨越這些美學原則。最明顯的是歷史意識的淡化和地域文化特色的消失。藝術的人文意義變成了時尚的搞怪，因此切斷了歷史傳承的關係。這就造成藝術自身的生命意義之消失：世俗化、淺化、裝飾化和瞬間化，顛覆傳統藝術的美學、形式和內涵，拋棄藝術家「主觀我」的感情，結果也造成了藝術家「主體之死亡」。因此在藝評界引發了許多「終結」論，如「現代藝術終結」、「藝術終結」、「美學終結」、「藝術史終結」、「藝術家終結」，甚至有「歷史終結」之說[15]。詹明信指出：「在資本主義晚期，完整構思和建立的世界裡，自然已經明確地被消除了；在其中人的實踐──以一種低調的資訊、操弄和實物──貫穿到早期的文化的自主領域，甚至到了潛意識，使期盼感知力復活之夢無處可發揮。」[16]

第二、後現代主義藝術對其他藝術流派的衝擊：首先，後現代主義的作品的體積龐大，展出、收藏占去很大的空間，結果美術館的展出和收藏成了少數人的專利，對整個藝術界造成極大的傷害。再者，狹隘的後現代主義會衝擊到其他藝術流派，阻斷「傳統藝術」和「現

[15] 劉悅笛，〈藝術終結與全球化語境〉，《美苑》，2008-2，頁 14～16。

[16] *Productive Postmodernism*, edited by John N. Duvall, p. 4.

代藝術」的生路。如果所有藝術家都走上述的科幻化、商品化、速食化、全球化和時尚化這條路，藝壇會成什麼樣子？很明顯，西洋的純古典主義、寫實主義雖然沒有完全在某些藝術家的手下消失，但是因為缺乏社會的支撐力和更多藝術家的參與，導致品質的墮落，早已退出主流的社會。在亞洲諸國，中國和日本的本土意識和歷史觀念比較強，即使在現代藝術風潮的衝擊之下，水墨畫和大和畫還不斷延續與更新，而且在它們自身的社會中還有相當高的地位，但是這種現象恐怕很難延續下去。同樣的，「個人的自主性」太強的純「現代派」藝術，在未來的世紀裡如果沒有銜接到後現代社會的生活與文化也必然會淪為殘留畫派。因為在後現代主義的衝擊下，商業性會壓倒了藝術性，使「人的自主性」消失。

第三、後現代主義藝術本身的危機：很顯然後現代主義的藝術創作正走上「形式主義」的路子，因為缺乏深沉的人文內涵，一般是以裝置性、表演性為主要訴求，作品的生命力不會太長。許多裝置藝術都在短期的展示後撤除，故屬「瞬間藝術」，展後撤除的作品就變成垃圾，造成環境汙染的問題。而這些作品即使有數位影像留下，真正的藝術原作已經不存在，日後的觀者就不能再有親臨藝術現場的感受了。當代文化與藝術必須滿足大眾的趣味，所以它的形式不能過於複雜，意義也不能晦澀，要一目了然，這是無可否認的，但是，真的一般觀者都不去關心藝術品的意義或表現的主題嗎？恐怕未必。事實上，即使後現代的藝術家有強烈的反人文內涵的意圖，一般觀者還是喜歡用「知」來欣賞藝術品——他們看到一幅畫都會問：「這畫什麼？」他們關心的不是藝術的形式本身，也不是美的批判，而是內容、故事或境界。歌德說：「內容人人看得見，形式對大多數人是一祕密。」因此除了純裝飾藝術之外，人文內涵還是觀眾所期待的。

這種反向思考是很自然，而且是有益的，因為它可以帶來更多的創作方向。作為一個藝術創作者，要對身邊的文化現象作全面性的思考，重新定位藝術中的人文主義。培養對世間萬象和生命的關懷——把視野擴展到全世界，把感性投入生命與生活的真誠，把思維入探到歷史、詩文、宗教和神祕，並把創作視為追求人生最高的價值，從事永無止境的探索與突破，突破傳統的藝術觀念，不要受成法、舊規限制，那麼藝術就會有生機。我們可以深入表現當今電子時代人的生活，走向全球化、多元化，廣納生活的萬象，讓藝術在五光十色中再度擁抱人性與人文。

　　從藝術史來看，每一種藝術風格經過一段時間之後就會沒落，一代不如一代，後現代主義藝術也不例外！藝術的走向不是只有正面接受時代的生活，當藝術家無法接受時尚藝術或看出時尚藝術面對危機時，就會有一股反動的力量暗中進行。就像里德 (Sir Herbert Reed) 所說，「當藝術創作遇到這種無力感時有兩條路可以走，一是重新追溯藝術史的發展，並且恢復與真實的傳統接觸，一是向前跨進新的獨創力的感覺性境界以解除危機——為了創造與現實更為符合的新習性，必須反抗舊有的習性……重新找回其藝術的獨創力的基本性質……。」[17]

　　既然藝術界已經有這樣的感受和反應，我們便有信心，相信 e-世代應該不會真的帶來藝術的終結，除非你把「藝術」縮解為某種類型或風格的「藝術」才有可能。藝術在人類生活中至少已經存在上萬年了。科幻化和商品化的藝術也是「藝術」，而且也不可能一直延續下去，所以也有危機。因此在時光大海中，也可能出現的是其他藝術流派的轉型。所以不論藝術、藝術家、美學、藝術史應該都只有轉型，不會完全消失，除非人類滅絕！

[17]　里德著，孫旗譯，《現代藝術哲學》，頁 7。

歷史是在創新與傳承互動中往前走，譬如有人說「後現代主義」是終結「現代主義」，其實如上所述，在美學上後現代主義是繼續現代主義的「反心靈美」，只是覺得還作得不夠，所以再往前推一步。所以包勒蒂雖然認為後現代主義是對現代主義的反彈，但他也看到即使後現代主義與現代主義的關係並不是像後印象派與印象派那麼一脈相承，但其承與變的關係還是可以討論❸。

　　無論是古典、現代、後現代都要不斷轉型——可以在經過一段沉淪之後結合新的時代精神而脫胎換骨重出。重新追溯藝術史的發展，恢復與真實傳統的接觸，或是走向自我的獨創性，都不會是一味的復古，而是在承與變中尋找與時代社會條件接軌的方式，有新的內容與形式，並且是無拘束的感覺性與社會條件的綜合性，因而形成不同的派別或風格。所以今日具有時代性的藝術，無論是稱之為「後現代」或「後現代主義」，都是包容而非排他。也是葉維廉所說：「後現代不一定是崩離無向的，也不一定與現代主義全然斷裂……我一開始就覺得現代和後現代截然二分只是一種權宜之舉，對表達策略的認定和詮釋上會時有障礙。」❹

❸　John T. Paoletti, "Art," *The Postmodern Moment*, edited by Stanley Trachtenberg, pp. 53～54.
❹　葉維廉，《解讀現代‧後現代》，頁 21～28。

第五章 水墨畫的新時代 I
——題材與形式

前　言

　　既然藝術創作是讓客體意象在特定的舞臺上作精彩演出，每一場劇都要有主題、演員和舞臺，而主題是一切的開始，演員與主角的選擇、裝扮、演出、配景製作和舞臺設計都要配合主題。在傳統繪畫界最主要的創作主題有三大類：宗教、人生、自然。

　　無論中西，自古以來宗教一直是藝術家的重要支柱，不只是贊助者，同時也是靈感與題材的重要來源。宗教題材中有很多寓言、故事與哲學一直隨時代而衍生，至今仍然是藝術創作的豐富資源。

　　人生的藝術資源也不輸宗教。在西方人體美如壯美、柔美，被視為藝術的基礎，再延伸到人的日常生活情節，在藝術中精彩地表現出情感的喜怒哀樂。中國藝術家雖然不重視肉體之美，對生活題材也沒西方藝術家那麼投入，但也創作出許多有特色的人物畫，尤其有許多是描寫宮廷或貴族生活的作品。但是人的角色在唐朝之後逐漸退居次要地位。

　　在中國繪畫中，最普遍的主題無疑是「自然」，包括大自然（山水風景）和小自然（花鳥、動物、蟲魚等等）。此習自東晉開始逐漸擴張，唐朝之後山水畫成為藝術界的主流。反之，在以人為本的西方社

會中，動物和人造物常是作為人生題材的附屬物。一直到十五世紀才有較多的人物畫配上風景，真正以山水為主題要等到十九世紀印象派才出現。

　　要把這些題材精彩地展現在繪畫的舞臺上，需要漫長而認真的學習。西洋畫從素描開始，到水彩、油彩之創作，而水墨畫的學習就是從臨摹老師或古人的畫作開始，最後希望能得古人之精華而自出新意。但是要如何達此目的，這是長久以來大家熱心探討的問題。

　　再者，如前一章所述，對當今藝術家這是值得深思的問題，因為對今日 e-世代的人來說，傳統題材的主題會帶來太過沉重的壓力，而且可能使作品喪失藝術美的自主性。為求進一步超越，「後現代主義」主張回歸藝術基本形式元素的本位。當代美學家恩斯特・卡西勒(Ernst Cassirey) 就認為「藝術是種特殊形式的創造，即符號化了人類情感形式的創造。」❶因此彩墨畫在今日也得考慮以「形式」為主題與內容的問題。

　　下文第一節分別介紹東西方的一些與宗教、人生、自然有關的主題。第二節討論形式的覺醒，探討水墨畫在形式方面的強勢與弱點，再看如何配合時代的需要而改變，甚至可以讓形式元素和結構本身扮演更重要的角色。

一、傳統題材之運用

1.宗教故事與哲學

　　宗教神話故事自古以來就是人類文學和藝術的大本營，古今中外都有無數的藝術創作包括文學、雕刻、繪畫等等，肇源於神話和人間

❶　朱狄，《當代西方美學》，頁 121。

傳說。不論神話或故事都是人創造的，所以反映人的期待與想像。人性因地而異，神話、故事也五花八門。

早期的藝術品幾乎都是為某種社會功能而作，美不美由能否符合其社會功能而定。在原始時代的一些岩畫，看來很像兒童畫，有著天真的趣味，一般是為原始的巫術服務。到了新石器時代，人類的生活進入族群化、組織化和社區化，美感要求進入了有組織性但無時空性的圖騰和神像藝術，象徵一些富有神力原始宗教神祇，如保護神、母神。與此同時也有更多的藝術創作是為器物作裝飾，或附帶一些宗教象徵意義，或常連結到宗教傳說。

人類歷史在大約西元前 2500 年進入青銅器時代，在中國基本上保持以宗教為主的藝術——無空間性和時間性的裝飾圖騰（如饕餮紋）。這種全面、均勻組織的圖案式圖騰也是彌漫著宗教或民俗的象徵意義，大量用於銅器和陶器的裝飾。在中東、近東和埃及地區則以人像為主，彰顯統治者或征服者的神力與威權。

到了西元前第七世紀到西元前第四世紀之間是青銅器時代晚期，雖然人的地位有所提升，但神還是主導一切，如中國流行的神仙思想，人們對神仙界充滿幻想。希臘藝術品有很多人像，但也都是連繫到神話故事，也就是還裹著神的外衣。

全世界第四世紀開始進入「宗教時代」——由佛教、基督教和伊斯蘭教等一神教所主導的時代。當時因為游牧民族入侵，世界各地戰亂不絕，人類面臨著失落與彷徨，就像阮籍所說的：「人生若塵露，天道邈悠悠……孔聖臨長川，惜逝忽若浮。」在這種環境下，起源於近東和印度的宗教（基督教與佛教）淹沒了西歐與中國。西歐有基督教，印度有婆羅門教、佛教、印度教，中國除了傳統的道教又有佛教。因此宗教題材，包括故事和哲學都是藝術創作的大本營。宗教時代的延

續雖世界各地有別，但宗教題材在藝術中的角色並未因為宗教時代的終結而消失。

最古老的宗教故事是有關人類的誕生。波利尼西亞人(Polynesians) 說：「創世之神納拉烏(Narreau) 住在一片黑暗的世界，世間無物，一個沒有時間的時代，漸漸地納拉烏在不自覺中開始變化，本來只有一個納拉烏，變出了第二個納拉烏，即幼者納拉烏，如此一個生一個，世間成了多樣，由靜而動。無中生有」。在印度大神婆羅門是萬物之創造者；日本傳說先有大氣凝結創造天照大神與素盞鳴尊，再由這對「姊弟」繁衍人類。

除此之外，流傳最廣的是「以泥造人」的故事。中國有盤古開天，伏羲、女媧以泥造人之說。蘇美爾人也有類似的說法：「洪荒時代的泥土混合成了你的心臟，泥土乾了你就有個好看和莊嚴的模樣。」希臘神話也說：「天和地被造了，大洋落在兩地之間，一個先覺者普羅米修斯知道天神的種子隱藏在泥中，於是攝起一團泥，用河水使它濕潤，捏塑成神祇。」同樣的故事也見於《聖經・創世記》：「神創造天地，地是空虛混沌，淵面黑暗，神的靈運行在水面上。」「上帝用地上的塵土造了一個人，將生氣吹進人的鼻孔，於是人就成了有生命的東西。」如此造出了亞當和夏娃，他們兩人偷吃禁果而繁殖出人類。

在西方基督教世界，畫中最普遍的宗教題材無疑是與耶穌有關的故事，如耶穌與十字架、耶穌牧羊、聖母抱嬰、最後審判等等。在中國，歷史最悠久、內容最豐富的無疑是盛行於民間的道教。因為它源於遠古時代的巫術和稍後的「神仙思想」，迄今有五六千年了，神話故事特別多。

考中國神仙思想神話盛行於戰國、秦朝和漢朝。當時有關神仙故事的畫很多，今日還能在一些墓室壁畫、漆畫、銅器和帛畫中見到。

藝術中最常用的圖騰就是鶴，其他還有龜、蛇、靈芝，都是用來作為長生不老的象徵。最令人著迷的就是死後駕鶴西歸成仙，在長沙出土的西元前第四世紀帛畫「乘龍舟東歸」就有仙鶴為伴，西漢軑侯夫人墓出土的西元前二世紀緋衣畫也有仙鶴❷。可能因為鶴是季鳥，在秋冬南移到黃河和長江流域，春夏北移西伯利亞，中國人以為牠們是仙客，所以期待死後隨之而成仙。

那仙界在那裡？有三處，一在天上，一在中國西方的崑崙山上，一在東方的瀛海仙山。在古畫中，駕鶴西歸到仙山瑤池去探西王母，乘龍舟東渡到瀛海仙山見東王公，乘飛龍則可升天會西王母或東王公。據說西周穆王在世時就曾拜會過西王母，那時他仍在世，所以是乘八駿馬去的。這些神話故事盛行於戰國、秦朝和漢朝。

在道教故事中最為歷代畫家喜愛的是「鍾馗辟鬼」。因為故事在民間廣為流傳，成為民俗畫的重要畫題。這神話有兩種不同的說法。據《考工記》，鍾馗是戰國時代的鍾葵，「葵」通「椎」，辟鬼者也。但宋朝沈括《補筆談》別有一說：「唐明皇開元講武驪山，還宮�പ作將逾月，忽一夕夢二鬼，一大一小，其小者衣絳犢鼻，履一足跣一足，竊太真紫香囊……其大者戴帽衣藍裳，袒一臂，鞹雙足，捉其小者，刳目而啖之，上問大鬼曰：『爾何人？』奏曰：『臣鍾馗氏，即武舉不捷之士也。誓與陛下除天下之妖孽。』」

自第一世紀佛教從印度傳入中國之後，許多源於印度的佛教故事也不斷漫衍，到六朝、隋唐達到頂峰。這些故事如釋迦牟尼生平、本生經、苦行、打坐、說法、維摩詰和文殊師利故事，常見於石窟壁畫和雕像。誕生於中國的佛教寓言當以《西遊記》、寒山、拾得、大肚佛最令畫家喜愛。另外，阿彌陀佛來迎的寓言故事曾經在十二、十四世

❷ 更多資料，參閱拙著《中國繪畫思想史》，增訂二版，頁62～72。

紀之間流行於日本繪畫界。

宗教除了無數的神話傳說可以為藝術家提供創作的靈感之外,還有它的哲學內涵。世間不同宗教哲學之間都有很大的鴻溝,對神和禮儀有不同的認知和要求,要互相融合很不容易,不過在宗教哲學中追求心靈之美是共同的目標。如佛教的禪修、冥想、淨空、輪迴,還有基督教的大愛等等,都是藝術創作的謬斯。相關的藝術作品都能給藝術家心靈的淨化、深化和遠化,提升藝術的心靈美。許多描寫天災可怕現象的藝術品,也都得藉宗教的「大愛」啟發人類的同情心與愛心,滿足讀者對「大愛」人文內涵的心靈期待。

在諸多宗教中,最具「啟示」能量的就是開放度甚高的禪宗佛教。禪宗自第五世紀菩提達摩傳入中國之後,從強調苦行靜坐的北宗,到晚唐惠能到南方曹溪(廣州)以「本來無一物」之頓悟法門傳心,是為講頓悟的南宗,這支禪學演化出非常有藝術性的哲學,其「拈花微笑,體悟色相」之微妙禪境,是種開放式和模稜式的哲學深入水墨畫界,給畫家很大的啟發,也給藝術家很多想像和自由詮釋的空間。

藝術像菩提,而菩提為何物?神秀說:「身是菩提樹,心是明鏡臺。時時勤拂拭,勿使惹塵埃。」而惠能卻說:「菩提本無樹,明鏡亦非臺,本來無一物,何處惹塵埃?」雖然禪理相同,但個人體悟不同,道有異,象自出而成文,文以載道,道中有理。也就是「空即是悟,悟即是空」。

試讀這首詩:「隔岸觀山/大聲哭笑/山崩雲起/折下一只龍爪/回頭一叫/低頭一笑/舉手一指/一切空無。」再以此詩作畫,那會是什麼樣的畫?我想每個人都有不同的體悟,如果無法具體表達就在白紙上畫下幾筆加上幾點,在空無的世界裡起靈動之妙,所以在禪畫和文人畫中,留白也是繪畫形式的基本元素之一。

以禪宗人物和故事為主題的禪畫在中國五代有貫休、石恪，南宋有牧谿，到元朝開始沒落，但很多哲理融入文人畫中。每當文人畫家走到不知如何下筆時，他們就要用哲學思想來啟動一些玄思。為此哲學的啟示在繪畫創作中就扮演著極為重要的角色。哲學的玄論，不只啟發畫家的想像，同時也為作品增加深度。如董其昌有「無畫」論：「近代高手無一筆不肖古人者，夫無不肖即無肖也。謂之無畫可也。」❸這是說，無一不像古人就是「完全不像古人」，那就是「無畫」，即「無造作之相」。石濤也說：「至人無法，非無法也，無法而法，乃為至法。」「一畫之法乃自我立，立一畫之法者，蓋以無法生有法，以有法貫眾法也。」

禪宗人物、故事與哲學在十三世紀東傳日本之後，一直流行到十九世紀。衝擊到許多生活面，包括水墨畫、園藝、茶藝、建築、陶藝、浮世繪等等。其中最有趣而且影響很大的浮世繪，在江戶時期，禪宗的「浮世哲學」給繪畫界帶來一陣洶湧的波瀾。依照佛學，人的今世今生就是「浮世」，原指生命的無常，相對於涅槃的永恆，但日本人卻把它引申到聲色生活是荒誕的，並作為藝術創作的靈感與題材，即被世人喜愛的浮世繪。

2. 人生情趣

藝術的精華就在「情」的表現，但情也有物質面的「情慾」和精神面的「神情」之分。西洋畫家重視「情慾」，中國畫家只要表現「神情」。西洋人就像心理學家弗洛依德 (Sigmund Freud) 所說的，認為被壓抑的「肉慾」是「真我」。反之中國人從人性本善出發認為超越一切的無慾才是「真我」。南宋陸九淵 (1139～1193)「論道與藝」說：「主於道則慾消而藝亦可進，主於藝則慾熾而道亡，藝亦不進。」

❸ 董其昌，《新譯畫禪室隨筆》，頁 10。

在實際的藝術表現上，西洋藝術是以實人實事來表現情慾，所以非常直接感人。中國人很重視情，此情如前文所說不是個人的情慾而是人與人之間的關係，也就是儒家所謂的「仁」。但是感情對中國詩人和畫家來說就像「天」一樣，實在太複雜了，這使湯顯祖大嘆：「終日搜索斷腸句，世上惟有情難訴。」既然如此，詩人只能用比喻和暗示來引導，是一種象徵性的傳情。譬如李白要表現別離時的親情，只能借物寓意、造境抒情，用長江的水來表達：「請君試問東流水，別意與之誰短長。」他〈贈汪倫〉詩則用桃花潭水來比喻：「桃花潭水深千尺，不及汪倫送我情。」杜甫懷念李白的情更複雜：「涼風起天末，君子意如何？鴻雁幾時到？江湖秋水多。」其中有涼風、鴻雁、秋水，是淒淒涼涼地等候。此借物寓情的現象就成為後世中國藝術家的惟一達情之道。

畫家不用實人實事表達感情，而是借物寓情、寓意。最常見的是借用山水、動物、花鳥畫的人性化來傳達性情，如以母雞帶小雞或母牛帶小牛來表現母愛，以梅、蘭、竹、菊寓四君子之人格，以松柏表長壽。也有比較特殊的例子，像宋徽宗就在一枝梅花上畫兩隻白頭翁，象徵在晚年寒冷的日子還可白頭偕老的愛情；八大山人常畫兩隻相對無語的鳥來表達心中難言之情。

在文人畫界，最常見的是用筆觸和布景的變化來傳達感情，像徐渭喜用比較粗野的大寫意墨竹，舒發被壓抑的情緒；此中的感情表現就在筆觸之柔與剛、顏色之冷與暖、山之高與低、景之前與後、造景之簡與華等等。也就是物質與精神的鬥爭與融合。表面上看來相對立的，但也是相互融洽，相輔相成。當兩者互相磨合成為精彩的藝術品，蘇東坡曾說：「靜故了群動，空故納萬境。」

由此可見中西在人生情趣的表現上有很大的鴻溝。黑格爾以西方

美學為起點將藝術分為三種類型：一是「象徵型」，以一些特殊的人造圖騰附加在意象上作象徵式演出，這是世界上常見的原始宗教藝術；二是「古典型」，以逼真的人體意象來演出，這就是以理性邏輯思考模式產生的西方典型藝術；三是「浪漫型」，即讓人體意象作激情的演出❹。

　　顯然黑格爾是從人物藝術出發，他特別欣賞「古典型」和「浪漫型」，但不喜歡「象徵型」；他說象徵型的藝術形象是「不完美的，因為一方面它的理念只是以抽象的確定或不確定的形式進入意識，另一方面這種情形就使得意義與形象的符合永遠是有缺陷的。」不過從東方哲學來看，藝術哲學基礎在於對世間萬象的超現實與超邏輯的本體認知。象徵型藝術表現可以帶動特殊的藝術——超現實的夢幻藝術——把人的七情六慾詩化與幻化。

　　從歷史上來看，人在繪畫中的角色各有非常精彩的發展史。人的角色在原始藝術中並不重要，比較常見的人形造像必與神（如母神）結合。青銅器時代在中東、近東和埃及地區因為戰爭頻繁，人的角色才開始突出，逐漸走進以人像為主，並具時空性的藝術美，彰顯統治者或征服者的神力與威權，但還是要與神（如太陽神）結合。❺

　　在西元前第六世紀到西元第五世紀之間，青銅器時代晚期，由於鐵器之製作和騎馬術之流行，人類間的互相征伐更是跨越東西，激化人們的思想和創造力。在這充滿鬥爭的生活環境中，培育了多元的世界觀和人生觀。中東卻回歸到由「神」主導的世界，以人像為題材的藝術創作少之又少。

　　就在這青銅器時代晚期，海洋生活圈的西歐以希臘及後來的羅馬

❹　黑格爾，《美學》，第一卷，頁95～97。

❺　參閱拙著《東西藝術比較》，第四章，頁112。

為代表，發展以「人」（個人）為本的理性哲學，認為人就是「自然」的本體，所以希臘哲學家蘇格拉底說：「藝術（人體塑像）是模做自然」。以人為本的理性哲學和藝術在希臘蓬勃發展，在藝術中人的肉體美、個性與尊嚴似乎與神結合在一起。西歐這種人文思想和藝術在中世紀（第四世紀至十五世紀），有大約一千年的空檔期。到了十五世紀文藝復興才又蓬勃發展，人生的七情六慾，以及生活萬象無不納入藝術家表現的主題範圍。

十五世紀之後，由於希臘和羅馬文化的復興，宗教也人性化了。藝術逐漸脫去神的外衣，坦誠表現人的多重情性。經過文藝復興、巴洛克、洛可之轉折，人的地位更加重要。到十九世紀及二十世紀前半葉達到最高峰。歌德有句名言：「各種生活皆可以過，只要不失去自己。」羅丹（Auguste Rodin）的人像雕刻也被稱讚為「表現真實的自然」，當然這裡所說的「自然」還是指裸男裸女。

以農業為主的中國，在青銅器時代晚期，即春秋戰國時期，也發展新的人生觀，在以「天」為本的理念下，提升人的地位，有人物畫出現了，或為神仙思想服務，或為裝飾，或為教育。也就是裹著宗教和禮教的外衣，但與西歐最大的不同就在於排斥人的物質面（肉體）和情慾面的表現。人物以輕為尚，畫面以空靈為美。

從第四世紀開始，中國也進入宗教時代，一切被佛教給淹沒了，但為期較短，約從西元第四世紀到十世紀。而且因為中國有根基深厚的儒家哲學、道家哲學、道教神仙思想、以及周人傳下的歷史意識，在這段期間世俗藝術能與宗教藝術並行發展。如第四到五世紀間有顧愷之的「女史箴圖」和妻睿基壁畫，都是以世俗人物為題。

到了唐朝，因為實行開放政策，當時隨佛教而來的波斯文化又包涵近東和希臘文化，這使「人」的角色在唐朝繪畫中占相當重要的角

色，如吳道子用袍服暗示人體力感，還有少數宮廷畫在比較豔麗的袍服下暗含女人豐滿、性感的肉體。只是不像希臘、羅馬藝術那樣赤裸激情地展現人的情慾，所以沒有明顯的肌理表現，更無熱情的肢體接觸；只借暗示啟發想像。若以畫天使為例，在歐洲畫天使一定要加上翅膀，在印度只要把赤裸的少女像放在主神上方即可。在中國就要讓袍裙和衣帶在空中飄揚，展現神的靈氣。

唐朝之後因為絲路被伊斯蘭教國家占領，中國與中亞的關係日趨冷淡，希臘羅馬文化影子也消失了，中國回歸儒家和道家以「天」為本的自然主義文化。人物在繪畫中的角色更逐漸沒落，用人體動作表現神情的作品很少見，一般都是簡單的線描畫，表現清靜的文人活動或柔弱的少女。

今日我們身處中西互相衝擊的生活環境下，應該從更寬廣的角度來考量，無論古典、浪漫或象徵都有其特殊的藝術性。因此有更多藝術家走上綜合之路，在我們的眼裡，人生就像一幕幕的戲，而這世界就像個大舞臺，世界上每個人都是演員，畫家自己也是演員之一。所畫的可以是畫家自己的角色經驗，也可以是他人的劇情。

上述的情慾、神情只是人生大洋的小小波紋，更大的是「趣」，如愛怨情愁、悲歡離合、天災人禍、生離死別等等。人在藝術舞臺上扮演的劇情可以是喜劇，也可以是悲劇❻。從廣義來說，在藝術表現上，喜

❻ 歷來學者對喜劇與悲劇大多是從戲劇的角度來看，所以亞里斯多德說：「喜劇是對於比較壞的人的摹仿；是滑稽的事物，是某種錯誤或醜陋，但不使人感到痛苦。」他說：「悲劇是對於一個嚴肅完整，有一定長度（情節）的行動摹仿。」黑格爾認為喜劇是「形像壓倒觀念，理念內容空虛。」悲劇是「兩種實體性倫理力量的衝突，雙方代表倫理力量的合理性，但同時都有道德上的片面性」。楊辛、甘霖，《美學原理》，頁 269～271。

劇是正面的美，如母愛、情人同遊等等。喜劇中還有「滑稽劇」，即康德所說的「笑」。這在戲劇和小說裡是最重要的特色。在西洋畫中有許多就是用這些故事情節來創作，中國詩畫中很少有激烈的戲劇化表現。

悲劇屬於淒美，有悲傷，如天災與人禍造成的「死別」，但其終極之美是「愛」，故又被稱為「崇高之美」。這在西洋畫中非常普遍，常見的有戰場、喪禮、天災、船難等等。但是中國畫家認為這種題材不吉祥，所以不去碰觸，也不關心。中國藝術家喜歡的悲劇是「悽情」，也就是「輕愁」或「期待」。這在古詩中所見多是，如沈佺期的〈盧家少婦〉：「盧家少婦鬱金香，海燕雙棲玳瑁梁……白狼河北音書斷，丹鳳城南秋夜長。」杜甫的〈哀江頭〉：「少陵野老吞聲哭，春日潛行曲江曲。江頭宮殿鎖千門，細柳新蒲為誰綠?」

其實從另一個角度來看，生離死別在藝術上正是人類彰顯「愛心」和「慈悲心」的舞臺，也是傳播人類善心最好的途徑。生命的結束，是人生難免的歸宿，所要的是親朋好友的一顆愛心。所以生命消失時如果旁觀者能送出愛心，必能為生命點起盞盞明燈，為人們照亮前途。宗教家以預言獻愛，藝術家以表現啟示愛。藝術舞臺上的人生情節，不論是喜、是悲，最重要的終極之美就是「愛心」和「慈悲心」，也是傳播人類善心。如此則渺小的生命雖然被摧殘甚至消失，但是完美的人格，不失生命的永遠流動──永恆的存在。

自大宇宙而觀，生命像顆小塵沙，但是在浩瀚的大宇宙中遊蕩飛揚，又是那麼壯觀超凡！自生命而觀，生命中的宇宙又是比外在宇宙還壯觀，其中精神與物質，流動與靜止，擴張與收縮，痛苦與幸福，這都是人生的兩極現象，在這兩極之間就是生命的張力，其中有節奏和韻律，就像詩一樣的感人。就像明末美學家湯顯祖所說：「萬物當氣厚材猛之時，奇迫怪窘，不獲急與時會，則必潰而有所出，遁而有所

之。……世總為情，情生詩歌，而行於神。天下之聲音笑貌大小生死，不出乎是。因以憺蕩人意，歡樂舞蹈。」在藝術中，即使是「落花猶似墜樓人」❼那樣的悽慘，也會有「流水無情草自春，日暮東風怨啼鳥」的春草色和鳥啼聲！

人的角色永遠是一片放射出耀眼光芒的神鏡——有生命之光和生活情趣。其中雖然有生有死，有喜有悲，有憂有樂，但只要有愛就可能引燃尋美、享美的意志，那麼就能在這無常的人生中創造和欣賞到「終極之美」。

如此複雜的元素和繁瑣的交織關係，要達到完美使作品的終極之美更有轉折的啟示作用，除了藝術家的智慧和技巧之外，還要提升情的分量，展現感情化的想像，也就是要擴充、活化意向、概念來配合多元的體客、媒材、技法和想像，並且讓潛意識裡的資訊發揮作用。

3. 自然萬象

「自然」一詞，中國人和希臘人有不同的解釋：希臘人所說的「自然」是指赤裸的「人體」，後來西方美學家也以「自然」概括一切非人造之物，包括人類在內。中國人就有不同的認知，我們所說的「自然」是指天地之間除了人和人造物之外的一切，包括無生命的山水風景（大自然）和有生命的動植物（小自然）。本文採取中國人的觀點，把「人」從自然中分離出去。

中國是以農立國，人們在西周（西元前十世紀）便崇拜大自然，以天為父、以地為母，也就是以「天地」概括大自然中的一切存在現象。在西元前第六世紀儒家、道家都歌頌天地之美，以天地為大美。但在繪畫方面，六朝以前，與世界上其他地區的人一樣，還是以人物為主，今日只能見的少數的風景畫的例子，如漢朝四川以山水風景製

❼　北京大學哲學系美學教研室，《中國美學史資料選編》，下冊，頁135。

作成畫像磚。文獻上有東晉顧愷之的〈畫雲臺山記〉，文中以「畫丹崖臨澗上，當使赫巇隆崇，畫險絕之勢。」強調山崖的戲劇性突兀與險峻之狀。由這些資料可看出，當時漢晉正是山水畫的萌芽期。

第六世紀山水畫有更進一步的發展。南朝劉宋宗炳以「畫山水自遊」的心情創作：「披圖幽對，坐究四荒……暢神而已；神之所暢，孰有先焉?」唐朝有更多畫家畫山水，演化出李思訓、李昭道的青綠畫派和王維的水墨畫派。到了五代山水畫真正成為中國畫壇的主流藝術，此習一直延續至今。但是從明朝之後，畫家的城市生活也使他們與大自然之間產生越來越大的隔閡，只畫由古人舊作中得來的心中山水了。

西洋畫家對大自然的體驗與表現有一段更長的醞釀期。在十五世紀以前很少畫家注意到大自然風景這個題材，偶爾畫樹木、山坡，只作為人物畫的背景，不是畫的主題。到了十六世紀才有更多的歐洲人因為接觸到東方的文化而注意到大自然之美。十七世紀北歐開始有些畫家擴大風景在人物畫中的分量，但真正歌頌大自然是在十九世紀的浪漫主義和寫實主義。當時歐洲擴展殖民地，遠洋航行是最有刺激性的主題，也是浪漫主義畫家的最愛。如特納 (J. M. W. Turner) 和德拉克洛瓦都喜畫大洋海景，加上悲壯的故事。稍後的寫實派畫家，無論在歐洲還是美洲都有很多風景畫家，他們以實地觀察、實地描繪的技法，畫出大自然的美。哲學家如歌德也開始歌頌大自然：

> 自然，我們被他包圍，被他環抱；無法從他走出，也無法向他深入。他未得請求，又未加警告，就攜帶我們加入他跳舞的圈子，帶著我們動，直待我們疲倦極了，從他臂中落下。他永遠創造新的形體，去者不復返，來者永遠新，一切都是新創，但

一切也仍舊是老的。他的中間是永恆的生命，演進，活動。但他自己並未曾移走。他變化無窮，沒有一刻的停止。他沒有留戀的意思，停留是他的詛咒。生命是他最美的發明，死亡是他的手段，以多得生命。❽

隨後的印象派畫家就喜歡用光、色來展現大自然之美；在美感方面強調對比性和衝撞力，在題材上不只是畫山和瀑布，更多描寫大海波濤，高樓大廈的雄偉景象。

互相比較起來，中國雖然對自然這個題材開發得很早，但是對海景不感興趣。可能是因為善變的波濤煙影，可以像雨果所說：「總是把它的罪惡隱藏起來……它的性情是殘暴的，而且暴行是難預知的。……它另一種罪惡就是偽善……它殺、偷、隱藏贓物……反而微笑起來。」也可以像高爾泰所言：「海——在笑……幾千個銀光燦爛的笑渦向著蔚藍的天空微笑。」這種瞬間萬變的景象，不是中國哲人醉心追求的天地不變之理。孔子說「仁者樂山，智者樂水」，中國畫家幾乎都是仁者，所以不入大洋，不畫水影；遇到雲海波濤也只能留白題詩傳意。到二十世紀初，廣東的高劍父、高奇峰、陳樹人到日本學習，創造了嶺南派，才把大海波濤帶入水墨畫。

再說「小自然」，在藝術史上，東、西方藝術家對動物的關注起步很早。因為動物種類很多，牠們所扮演的角色也各不相同。或作為宗教的象徵物。從舊石器時代就有壁畫以動物為題材，各地新石器時代的彩陶也有不少魚、鳥圖騰。青銅器時代中東、近東和埃及藝術裡，較常見的動物是作為帝王象徵的獅子。宗教時代，在佛教以獅子象徵佛陀釋迦，在印度教有聖物納伽（蛇），另外有老鼠、老鷹、雁分別作

❽　宗白華，《美學與意境》，頁70。

為甘內俠、毘休奴、婆羅門的交通工具。

在世俗生活中，有許多動物是作為人的交通工具，也有很多是被人屠殺的獵物。在藝術作品中最常見的是馬與騎士，古代中東、近東常有人獸鬥、屠虎，基督教《聖經》有屠龍圖。文藝復興之後除了繼續畫騎士和馬之外，寫實派畫家也畫牛、羊之類的牲畜。也偶見畫中有被射殺的山豬野鳥，或盤中死魚，主要是彰顯這些動物的肉體之美。至於昆蟲類，因為畫家不太重視生命力的表現，所以畫出來很像標本。

中國人對動植物有另類的感情，不是像印度人崇拜或尊敬某種動物的神性，而是把它「人化」。中國畫家強調表現動物的人化神情，他們不會畫死物。而且他們特別重視吉祥的象徵意義，如龍鳳呈祥、年年有魚（餘）。也有很多畫家畫與日常生活有密切關係的動物，牛、羊、馬、猴、雞、鴨、兔、鳥、魚、蝦、蜂、蝶等等。據唐朝張彥遠的《歷代名畫記》，所收東晉顧愷之的畫作共三十八幅，除人物、山水之外還有許多走獸、花卉、翎毛、魚龍。可見中國畫家早就喜愛這類自然物題材。

藝術家運用植物的方法也有許多不同的取向，最早的作法就是把花圖案化，作為器物的裝飾。後來西洋畫裡樹木和花草常是作為人物畫的配景，花卉則插在瓶裡作為靜物來畫，而且也多是作為室內裝飾。他們重視的是植物的裝飾作用，所以要有形式和色彩的美，而且這種美是形式與色彩配合畫中主體而完成的。相對於歐洲的寫實作風，中東國家最喜歡把植物形像圖案化，配上明亮的色彩作為室內裝飾。在中國樹木、花卉都可以美化成為裝飾品，也可以人情化成為傳神之物。喜愛其吉祥象徵意義，玫瑰象徵富貴，梅蘭竹菊為四君子，松竹梅為歲寒三友。

二、形式覺醒

　　自古以來大家都認為形式與內容的精彩結合就是藝術美，也就是說形式為內容而設，所以是為配合內容而存在，只是大家都以客觀的事物為「內容」。羅丹說：「沒有一件藝術作品，單靠線條或色調的勻稱，僅僅為了視覺滿足的作品，能夠打動人的。」❾高爾基也說：「形式的審美價值在於顯現內容。」蔡特金更具體指出：「藝術而無思想就成了炫耀技巧，追求形式的東西，毫無價值可言。」在傳統觀念中，藝術形式不能離開這種客觀主題內容而獨立存在，否則就為裝飾品或工藝品。

　　高級藝術無論中西一定要讓「形式」來負載實質的內容，即有明顯的主題，如宗教故事、人生情趣、自然景物等等，而主題的凸顯要靠形式與客體之巧妙結合。這也就是說藝術要有形式美和深沉的人文內涵。中西方人們對人文內涵有不同的要求，繪畫形式也有很大的差別。傳統西洋畫從客體的物質面出發去表現精神和感情，所以表現「實力」為主要訴求，中國從精神面出發找半抽象的形式去暗示物質的存在。中國傳統工筆畫和小寫意畫有比較實質的客體表現，中國文人畫的哲學味特別重。藝術的學習與探索過程中也要研究宗教、哲學、歷史、小說、古詩等等。這種藝術理念在人類史上已經延續發展數千年了，是好還是壞，是謬斯還是包袱？

　　應對這個議題在西方是採取兩極的思考，十三世紀，聖・托瑪斯・阿其納 (St. Thomas Aquinas, 1226～1274) 就認為藝術應該要能獲得更多人的響應，為此他提出美的三個原則（三個因素）：1. 完整。2. 適當

❾　楊辛、甘霖，《美學原理》，頁 184～185。

的比例或和諧。3. 色彩鮮明。這基本上就是肯定美的出現是由視覺和聽覺的快感；凡是單憑認識到就立刻使人愉快的東西叫「美」。因此他肯定教堂的裝飾為最高的美。十九世紀的康德又提出「形式美」的理論：「一切之美，皆形式之美也……就美術之種類言之，則建築、雕刻、音樂之美之存在於形式，固不俟論，即圖畫、詩歌之美……亦得視為一種之形式焉。」❿

在中國採折衷式的方法。早在先秦時期〈樂記〉就說：「知聲而不知音者，禽獸也。知音而不知樂者，眾庶是也。惟君子為能知樂。」⓫蓋音有情，樂有韻。在畫界畫形等於知聲，造形則為知音，成畫是為知樂；作畫造形要賦予感情，成畫要表現韻律，即古人所說的「氣韻生動」。

中國畫如前文所說從寫實、搜奇、創真，也就是從工筆到小寫意、大寫意一步步走向半抽象符號化的創作，已有一段很長的歷史。在這過程中形式在畫中扮演的角色一直在增強，這種重視形式本身的能量正是中國畫的重要特色。

北宋之後，中國一些文人在書法藝術的啟迪之下，開始考慮提升形式基本元素的地位——讓形式元素在藝術舞臺扮演更重要的角色。蘇軾提出「論畫以形似，見與兒童鄰」的理論，把「客體」如樹石、山水、動物轉化成一個讓筆墨形式演出的平臺，在他的畫中，客體像不像已不重要。元朝的文人畫沒有像蘇氏那麼極端，但還是使筆、墨個人化和感情化，有律動與含蓄。又由於禪宗佛學的啟發，形式基本元素中「空白」的地位大大提升。如倪瓚的山水，留白自有其超越實境的視覺意義。

❿　林同華，《中國美學史論集》，頁 501。

⓫　中國社會科學院編，《美學論叢》，頁 22。

明朝中葉吳派除了延續元朝小寫意文人畫之外，也繼續發展蘇軾的理念，創作更明顯的書法性筆法，當時代表性的風格是沈周以略為老拙的筆觸加強氣韻的頓挫，文徵明以較強的轉折和較硬的筆觸增強畫面的氣勢。又有大寫意文人畫出現，如徐渭、陳淳的大寫意花鳥、墨竹。繼續發展就是清朝初年的四僧畫派。如八大山人的粗筆大寫意，對我們觀者來說，畫中的主角到底是那一兩隻鳥和幾筆樹枝，還是那神妙的筆觸和寬闊的留白空間？實在很難說了。

　　中國繪畫的這些成就得力於詩、書、畫之徹底結合，而此成就在十九世紀中葉影響到西方藝壇，讓筆觸、光色在印象派畫中占上比較高的地位。譬如看梵谷的人像畫，我們不只是看那人的性格，更重要的是畫面上激動的筆觸線條、如烈火般燃燒的色彩。看塞尚的風景和人物畫，不只是看它那物像本身，更重要的是看那幾何形化的塊面，互相穿插交錯所產生的韻律和神祕的空間。文人畫和印象派這種形式自主化，可以是配合畫家的要求作感性的演出——形式元素本身有了情性。

　　不過無論中國的水墨畫或西洋的印象派都沒有脫離事物形像的表現或暗示，也就是脫離不了人文內涵的實義。在後現代的今天，藝術創作的想像是不是一定要帶出某種實質或具體可述的內容？隨著藝術大眾化的訴求不斷擴展，形式元素的角色也更加重要。甚至可以拋開一切掛礙，把一切可識或可讓人分神的「像」抽離繪畫，讓點、線、面、色來自由舞動，就可以成為一曲「視覺音樂」，即讓純形式吟唱心聲和樂曲，可有古樂的優雅、交響樂的雄渾、現代樂的瘋狂，曲曲讓我們的心靈舞動，這就是「形式的覺醒」。

　　創作過程也要拋棄一切包袱，以美感直覺為動力去完善畫面。如此一來，藝術品的形式與內容有了新的解釋：「內容」不是對物像、故

事、情節、社會功能之具體表述，而是在形式的深度和視覺啟發帶來的感情內容。譬如看中國書法，我們懂中文的人總是被字意所困擾，而不識中文的人就可以直接欣賞筆畫、墨色和節奏韻律，即王羲之所說：「字形大小，偃仰平直」之變化。就像艾里略 (Thomas Stearns Eliot, 1888～1965) 所言：「創造一種形式並不是僅僅發明一種格式、一種韻律或節奏，而且也是這種韻律或節奏的整個合式的內容的發覺。莎士比亞的十四行詩並不僅是如此這般的一種格式或圖形，而是一種恰是如此思想感情的方式。」⑫

　　這就是肯定形式韻律與節奏之「力」帶出的情感內容，而力是抽象的，它的來源就不一定要來自畫中的人像或物像，可以由形式基本元素來運作。所以現代藝術的下一步超越就是把物像從畫中抽離，讓形式基本元素成為高級藝術品，但不能讓作品變成裝飾品或工藝品，而是一件有活動力和生命力的角色在舞臺上演出。因此我們要知道高級藝術與實用藝術形式美的差別在那裡。誠然，形式基本元素在實用藝術中扮演非常重要的角色，但是它們是沒有時間和空間性的單層符號，所以是靜與平，而高級藝術品是動又有深度，也就是有生命力。從最基本面來說，繪畫的動有兩個層面，一是「像」的動，如物像或人像活力，一是「形式元素」的動，包括筆觸、墨塊、線條的張力。

　　在西方繪畫史上，真正讓形式元素完全獨立出來的應該是二十世紀中葉盛行的抽象表現派。他們的創作只考慮形式的動力與心靈啟示，不考慮客體的存在與否，這也可以說是藝術的新「內容」。像波洛克 (Jackson Pollock) 用隨興滴、灑、印等不技法創造出複雜交錯的網面，雖然偶爾令觀者聯想到某種動物或人形，但這不是畫家關心的，

⑫　宗白華，《美學與意境》，頁 279。

也不是畫面的主角——真正主角是那些多彩的點與線。又如「色域畫派」羅斯科 (Mark Rothko) 的畫，用大塊的方形色域組合成大型畫面，基本上很接近裝飾藝術，但不是工藝品，因為色域中的色彩閃映神祕的深淺變化，而且色域與色域之間有重疊、互滲、互動，也就是有生命力。

形式主義畫家蒙德里安說:「只有脫離所有的物像才能得到一種新的現實圖像，這種新的現實會失去物質性，取得內在的真理⋯⋯實際上，心靈的描繪，永遠也不可能以客觀世界的雜亂無章來替換。同樣地，心靈的描繪並不只在取得純淨與和諧，還需要克服激情狀況下所強加出的形體⋯⋯。」⓭

當繪畫抽掉具體物像就是純韻律的抽象畫，這就是「視覺音樂」，有音樂般的節奏和視覺的奇幻效果。它有了時間與空間因素，也就有了生命和感情內涵，可以引起觀者的共鳴。這種共鳴不是某些學者所說的「快感」而已，它既然已成為演員，是主角又是配角。它的美感基本上來自形式本身的特色:變化統一（不一定是齊一）、平衡（不是對稱）、諧和對比、比例勻稱、節奏韻律。整體而言，就是一種音樂性的表現。

形式的律動就像舞蹈，是理性與感性的結合，表現最高的韻律、節奏、秩序和動力，舞出宇宙的神祕和生命的熱情，在純淨空無的時空中自由奔馳。就像宗白華所說，用特創的「秩序網幕」把住那「真理的閃光」（宗白華，頁 217～218）。這秩序的網幕就是音樂旋律和秩序的建構。由此展出舞姿，譜出歌聲旋律。這一切都是形式表現出的力道，在藝術上的表現有許多不同的方向，有實力、神力、氣力、韻力、爆力、隱力等等非常多的變化。二十世紀完形心理學家安海姆

⓭　許麗雯總編輯，《巨匠美術週刊》，第 90 冊，頁 32。

(Rudolf Arnheim) 統稱之為「方向張力」⓮。

　　在後現代的今天，又有科技、影藝的參與，形式元素又加上科幻效果，配合科技裝置的光與色，帶動大型的裝置藝術，使藝術成為充滿聲光的展場。看這種畫就像聽搖滾樂，觀者不用都思考其中的意象與人文內涵，只在純視覺感受中享受視覺的「音樂」，並體會其中思想與感情。這說明繪畫形式的基本元素的自主性地位；當它自成一生命體就成一個重要角色，美、醜各有其藝術意義、人生的意義和心靈的啟示。

　　這對中國水墨畫來說是一個嚴峻的挑戰，因為水墨畫以黑墨為主色，缺乏多樣色彩來帶動人的想像力，所以必須以簡樸、空靈來配合，否則一件寫實、展現實力的畫，很容易流為通俗之作。畫以神力、氣力、韻力為主要訴求，在形式的開發只集中在點與線，在面、色、光方面表現非常之薄弱，而整體結構變化也不夠豐富，更多流於格式化結構之重複，要如何跟上時代的腳步，這是值得大家思考的。

⓮　朱狄，《當代西方美學》，頁 15～16。

第六章　水墨畫的新時代 II

—— 超越再超越

前　言

　　對後現代藝術走向作全面思考之後，我們可以進一步思考彩墨畫在這新時代的發展空間。中國水墨畫經歷二千多年的發展，如今正面臨前所未有的嚴峻考驗。此中最關鍵性的是生活環境的改變。

　　二十世紀之前，在中國用毛筆寫字是一般知識分子生活中不可或缺的活動，又有科舉制度，考試以詩文為主，培養出許多文人。文人畫就是這個環境的產物——作為文人業餘遣興的活動，而且成為畫壇的主流。一個文人畫家最基本的修養就是「詩書畫三絕」。可是如今用毛筆寫字的機會越來越少。善用毛筆作畫者亦必難以延續；既善書畫，又能作詩的人更不易得。而作為一個傑出的文人畫家，除了三絕之外又要兼精研哲學、歷史。在今日的社會中，作此要求似乎已不可能了。

　　面臨這樣的問題，有人主張繼續堅持中國水墨畫傳統精神，不可輕易改變。他們反對現代和後現代的亂搞藝術，反對全球化的概念；認為走向現代和後現代就是隨波逐流，他們肯定等中國強大之後，世界各地的人都會重視中國水墨畫。這些人的看法都是從他們個人和中國本位出發，展現他們的自信心和愛國精神，令人敬佩，但是從過去

的歷史經驗來看，恐怕不是這麼樂觀。十七、八世紀，大清帝國非常強大，在歐洲掀起一陣中國風 (Chinoiserie) 的藝術潮，可是他們欣賞和購買的是壁氈、瓷器、漆器、壁紙那些手工藝品，對中國水墨畫卻不看一眼❶！我們都知道「高級藝術」因為所含的哲學性太強，在種族和文化之間會產生很大的鴻溝，不像工藝品那麼大眾化。水墨畫的延續不能靠洋人，也不要寄望他們的賞識。

　　未來的世代能不能接受中國水墨畫的哲學和美學不是我們可以掌控的，那是要由他們的生活環境來決定。如果放眼當今全球化、無國界化是必然趨勢，而全球化也不是某些人所說的「某些國家的霸道作為」，而是科技化、電子化的結果。如今網路訊息四通八達，眼所見、耳所聞、身所觸的一切都不是傳統水墨畫中的意境。為了不讓傳統水墨畫完全在隨後的世代中消失，以便讓未來的人們能繼續在這傳統藝術中吸取養分，最好是將水墨畫的美學和技法看成「文化遺產」，由政府和有心人士來贊助，培養對這文化遺產有興趣又有藝術天分的人士繼續傳承。

　　與此同時，我們為了讓彩墨畫走出家門，要鼓勵更多的畫家走出新的路，重新探索中國美學與藝術創作的未來走向。其實在今日這多元文化的環境中，藝術家都有非常強烈的創作慾，也有豐富的想像力，而且要不斷地超越，才能為後現代彩墨畫帶來如潮的新面貌。下文先論「想像與超越」，再考慮繪畫的學習方法與創作歷程。

一、想像與超越

　　想像是人類特有的心理功能，也是創造力的來源，故稱為藝術創

❶　參閱拙著《東西藝術比較》，頁 167～180。

作的謬斯。

在歷史上，不只是藝術家要有想像力，文學家、政治家、宗教家、哲學家也都要有想像力，才能有超越一般人的想法，並創造出新的制度或教義。只是對藝術家來說，想像力特別重要，為了創新，藝術家要有很豐富的想像力。黑格爾說：「最傑出的藝術本領就是想像。」又說：「藝術作品的源泉是想像的自由活動，而想像就連在隨意創造形象時也比自然較自由。藝術不僅可以利用自然界豐富多彩的形形色色，而且可以用創造的想像去另外創造無窮無盡的形象。」❷

想像常出於聯想和幻化，其起點可以是事（象）或物（像），前者如人的愛怨情愁、天災人禍等社會現象，後者如花鳥、山水，甚或紙上偶現的墨痕等等。畫家都可以透過聯想和幻化的過程，在醜中見出美，在失意中見出安慰，在哀怨中見出歡欣。由想像到創作之完成，這過程應該就是真正藝術家的理想生活，也是實際生活，肯定的生活、具體的生活❸。不同於現實生活中的浮世、幻影和渺小。而作品完成後，觀者看畫如看戲，可以超越浮世的牽掛，入畫境尋找自我。

想像必須有理性、情感、夢幻和直覺的和諧統一，因此一件藝術品的創作不能只靠其中一項，但有所偏重──想像的路程依藝術性而有不同的傾向，有偏理智、偏感情、偏夢幻和偏直覺。當一位畫家因為看到一隻牛在耕田，激起牛與田的概念，畫了「牛耕」，如果據實巨細靡遺的畫出，那就是偏理智的。偏理智的想像是最大眾化的，它普遍用在有實用性的和目的性的藝術創作，如商品設計、宮廷畫、古典藝術等等。傳統的繪畫創作大多偏理智，在西洋畫如要畫一幅靜物畫，首先要細心擺置，再仔細觀察和分析物像、光影，動筆之後還得

❷　黑格爾，《美學》，第一卷，頁 357～358。

❸　朱光潛，《美學文集》，《詩論》第二章。

步步作理性的描寫、上色。如畫人物要作空間布局、人物比例、色彩配合、畫面和諧、感情顯現等等都要合邏輯性。這就如懷特海 (Alfred North Whitehead) 所說是靠「感官知覺所揭示」和「由邏輯推理所認識」❹。

在西方畫家之中更多是理性與感性合一的，如西洋十八世紀的洛可可畫派和稍後的浪漫主義畫派都有很強的感情幻象的顯現與戲劇化表現。又如二十世紀畢卡索看到廢棄的腳踏車座想到了牛頸，於是找一支腳踏車把手作為牛角，成為一牛雕像「牛頭」(*Bull Head*, 1943)，再用想像力連繫到戰爭期間人民之苦。但偶爾也有偏感情的想像，最好的例子是後印象派的梵谷，他的作品幾乎是反理性的感情與夢幻現象了。

藝術創作的神奇力量就是在想像上不斷超越再超越；從「寫實」到「傳神」就是從偏理智想像到偏感情想像，如此藝術空間也一步步擴張。再進一步超越就是偏夢幻的想像，也就是超現實或不合邏輯的想像，此常借助筆「妙悟」。譬如李白詩云：「我本楚狂人，鳳歌笑孔丘，手持綠玉杖，朝別黃鶴樓……」、「欲上青天覽日月」，李商隱的「藍田日暖玉生煙。」都是詩人妙悟而得的夢幻。

因此，尼采 (Friedrich Wilhelm Nietzsche, 1844～1900) 說：「藝術世界的構成由於兩種精神：一是夢，夢境是無數的形象；一是醉，醉的境界是無比的豪情。」所以「詩人都在醉在夢」。藝術家以夢、醉來超越既有的成規、實景、世事，古今中外皆有例可尋，在中國最好的例子就是唐朝書法家張旭、懷素，史上有「顛張狂素」之稱。懷素「一日九醉」，錢起說他「狂來輕世界，醉裡得真如。」魯收讚他「有時興酣發神機，抽毫點墨縱橫揮。」許瑤也說他「醉來信手兩三行，醒後欲

❹ 懷特海的理論，參閱陳奎德，《懷特海》，頁 50。

書書不得。」詩人李白有「花間一壺酒，獨酌無相親，舉杯邀明月，對影成三人……。」之名句。這都是「醉」。

因為夢與醉中給藝術家創作原動力，發揮超越式的感應，可以有中啟無，也可以無中生有。所以好的詩是沒有邏輯的時空層次、人物比例、物像結構或是語境的安排。就像古詩「風隨柳轉聲皆綠」、「……水枕能令山俯仰，風船解與月徘徊」、「胡雁哀鳴夜夜飛」或新詩「荷塘染綠了春風，荷花畫紅了夕陽」，都是一種詩境才有的意象。畫家作畫時也是要有夢有醉，蓋夢才有境（幻境），醉始能放，所以不能以寫實的觀念來看這種畫。大體來說，夢是「超越的想像」而醉是「超越想像」的無拘無束之舉；在繪畫創作上，前者近乎超現實而後者接近抽象表現。創作過程中要拋棄客觀成分，只集中在主觀的世界，就像薩特所說：「一種非現實的意識恰恰就是繪畫的客體。」❺

不過我們也發現尼采沒有深入探討詩人和藝術家夢與醉的實質現象——他沒有注意到「醒」的重要性。其實這裡所謂的「醉」與「夢」只能說是「如醉」、「如夢」，因為詩人寫詩時，是夢是醉也是醒，夢能造境，醉能出奇，醒則有文；是夢、醉、醒三境的結合共鳴。作畫亦然：操筆如醉，造境如夢，成畫必醒，如此方可超越「俗儒之言言、解解」。

由夢幻而出的作品大多是超現實的，古詩中可以入畫的幻象非常之多。如李白〈夢遊天姥吟留別〉詩：「海客談瀛洲，煙濤微茫信難求……天姥連天向天橫，勢拔五嶽掩赤城，天臺四萬八千丈，對此欲倒東南傾……。」就可以造出很多好畫。

最後是「偏直覺的想像」，這種想像在藝術欣賞比藝術創作要明顯，譬如看一件藝術品，瞬間直覺的美非常重要。在藝術創作過程中，

❺　朱狄，《當代西方美學》，頁418。

直覺主要對形式美感，如構圖、用筆、設色的即時反應，這樣的直覺一般是不在想像的領域，但也有可能聯接到一些抽象的哲理、情境。比如水墨畫家操筆時可能在直覺中感應到禪宗佛學、道家哲學或詩情、詩韻等等。美國現代畫家傑克遜‧波洛克以滴灑作畫，必須隨時以美感直覺把握畫面情況，有次他畫面直覺到秋天的聲音，於是完成了一幅「秋之韻」。因此偏直覺的想像是提高繪畫境界的重要素養。

懷特海說過：「生命意味著創新」。繪畫藝術就是畫家生命的一部分，所以創新是必然的任務──藝術創作不是重複古人的畫法，也不是重現所見的物像和自然，而是用自己的獨特技法、媒材、想法和想像，去藝術化，戲劇化身所觸、眼所見、耳所聞、心所思的萬象。中國畫要現代化就要創新，而創新就要有想像力，要不斷超越：超越自我、實體、實事、邏輯、熟技、法規、經驗等等。

二、「學習」新思維

一般藝術的創作有下、中、上三層元素在運作，因此學習也要考慮這些元素。下層為媒材與技法，中層為客體、套規與想像，上層是意向與概念。下層的媒材與技法是藝術的立足點也是載體，不可或缺。初步學習當然以媒材和技法為主。在西洋因為繪畫的基本訓練是素描、寫生、構圖和色彩分析，偏重於自我的觀察和感應。學習中國畫與學習西洋畫不同。中國繪畫的基本媒材是毛筆、墨、水性顏料和吸水性強的紙或絹，每一種媒材都有其特色，要有熟練技法來操作，寫意畫還須有即時性的感悟。

中層的元素裡，「客體」即藝術家描繪的實體，也是藝術舞臺上的意象角色，傳統畫無論寫實或寫意，客體都必須是具像的──畫中所

描寫的人像和物像是畫家和觀者最關心的，也是最感興趣的東西。「套規」就是藝術創作的規則，包括上文所說的一些美學原理。藝術品之所以不同於自然客體，就是因為它有一些美感或藝術感的程式，因此康德說：「在一切自由的藝術裡，某些強迫性的東西，即一般所謂『機械』（套規）仍是必要的。否則心靈就會沒有形體，以至消失於無形。」❻

然而「套規」並非普世同音，而是取決於個人的生活環境和文化背景，有共通性的一般規則，如平衡、和諧、變化等等。也有個別性如中國傳統畫的筆墨含蓄、用色高雅、氣韻生動等等。而文人畫又有簡樸自然的規則。因此套規也是非常複雜的。以上兩大因素可以說都是死的，可藝術是活的，所有藝術最後還是要靠「想像」來活化。「想像」是尋求靈感的妙方，也是藝術家的「謬斯」。

最上層的「意向」與「概念」。「意向」決定創作目的，可以是為自己也可以是為他人；「概念」則是藝術家在從事創作之前顯意識中的一些想法。如果「意向」是總裁，「概念」就是執行長，它操盤運作與其他元素的互動。涵括對上、中、下三層元素運用的一些基本構思，因此它可以說是藝術創作的心靈導師，所以是藝術創作的必備條件。譬如在中國哲學家由天道、人道等一般概念，得出「造化中形態萬千，其生命之原理則一。」的新概念，畫家據此建構山水、花鳥、動物等具體藝術概念。西方古希臘人從物理、數理概念發展出對比和諧、整合統一、黃金分割、人為自然之美等新概念，進而為藝術創作找模特兒。中世紀從宗教美出發，創作神像和壁畫。西歐文藝復興的繪畫創作意向常受制於皇家、貴族。中國有畫家自我遣興的文人畫，有院體畫、工匠畫等等，都根植於不同的概念與意向。

❻　朱光潛，《西方美學史》，下卷，頁 17。

畫家就是要由下而上去學習，不斷擴充技法和知識。中國畫的技法分類甚細，如山水有許多不同的皴法、渲染法、點苔法；畫樹，不同的樹有不同的畫法；畫花鳥有勾勒法、沒骨法；畫人物也有勾描法、渲染法、設色法。而且各種畫不同的派別有不同的筆法。所以基本訓練是用筆、用墨和用色的方法，比較重視技巧和規則（法度）的學習，不是自我的感應。因為媒材多樣，技法繁多，起步要多臨摹老師和古人的作品。宋朝韓拙〈論古今學者〉云：「天之所賦於我者性也，性之所貴於人者學也……古人以務學而開其性，今人以天性而恥於學，此所以去古逾遠，貽笑於大方之家也。」❼明朝唐志契也說：「入門必須名家指點，令理路大通，然後不妨各成一家，甚而青出於藍，未可知者。」❽清朝石濤說過，學畫要「先受而後識也。識然後受，非受也。」當代畫家張大千曾說：「要學畫，首先應從勾摹古人名跡入手，由臨撫的功夫中方能熟悉勾勒線條，進而了解規矩法度。」又云：「譏人臨摹古畫為依傍門戶者，徒見其淺陋。臨摹如讀書、如習碑，幾曾見不讀書而能文，不習碑而善書者乎？」❾

臨摹大師作品或古代名作自然可以擴充技法和媒材的運用，也可以豐富客體，更深入體會客體的形態、性格，讓它在藝術這個舞臺上扮演精彩的角色。與此同時也可以探索多樣性的套規和發展想像力。如果有敏銳的藝術感，還可以從古畫中學到美的基本法則，並擴充創作的概念、探索多種不同的創作意向，讓意向和概念多元化。這也是創新的必備條件。因此古人常說「取古人之精華，外師造化，中得心源。」

❼　俞劍華，《中國畫論類編》，頁 677。

❽　仝上，頁 731。

❾　國立歷史博物館編輯委員會，《張大千紀念文集》，頁 196～197。

臨摹只是學習的初階，但是明朝以降逐漸成為一種文人畫家的終生任務。到了清初幾乎每一位成名的畫家都要依附在名師和古人的身上以自豪，他們每畫一幅畫都要寫上做某位名家，不管像不像都誇稱「以古人法度，運自己之心思。」這導致中國繪畫之墮落達二百年之久，是非常可悲的。

　　其實對有創意的畫家，在受、識之後還要「放」，即追求自己的風格。石濤早有警覺，所以說：「古人未立法之先，不知古人法何法；古人既立法之後，便不容今人出古法……師古人之跡而不師古人之心，宜其不能一出頭地也。冤哉！」他主張「我之為我，自有我在，古之鬚眉，不能生在我之面目。」但是他也沒有具體提出一套找出「我法」的途徑或方法。清朝沈宗騫也說：「學畫者必須臨摹舊蹟，猶學文之必揣摩傳作，能於精神意象之間，如我意之所欲出，方為學之有獲。若但求其形似，何異抄襲前文以為己文也！」❿

　　但是要如何超脫古人窠臼？沒人能給明確的答案，只能藉「正反辯證」的哲學化語詞來闡述。如石濤所說：「至人無法，非無法也，無法而法，乃為至法。凡事有經必有權，有法必有化。一知其經，即變其權，一知其法，即功於化。」沈宗騫的說法是：「仿古必自存其為我，謂以古人之法度，運自己之心思也。此言自運又當復必有古法，謂運我之心思不可暫忘古人之法度也。」⓫沈氏此言有可取之處，但也有缺失。其實法度可學，但絕不是他所說的「以古人之法度，運自己之心思」而是要「以自己之心思自由運用古人法度。」古人法度之用可明可暗，可有可無，否則就如石濤所說「我為某家役，非某家為我用也。」也就是永遠只是古人的奴才了！奴才當然不及主人。

❿　俞劍華，《中國畫論類編》，頁 894。

⓫　仝上，頁 897。

至於要如何以自我之心思運古人法度?這只能靠畫家個人的智慧。

當代畫家有更積極的作法,以盡棄古法之臨摹與學習為務,如劉國松主張革毛筆的命,拋棄傳統的筆法,改用其他方法製造出特有的肌理形式,建造自我的風格。就當代藝術而言,這也是水墨畫未來可走的路,但就水墨畫的承與變來說,水墨畫像一棵樹,它雖然長在新的土地、新的時間,有不同的營養和天候,但不能完全脫離先天賦予的本質與生命。所以我認為傳統筆墨美學還是有其延續的必要。只是要能進能出,不被古法綁住而喪失想像力和創造力。為此李可染主張「用最大的力氣打進去(古法),再用最大的勇氣打出來。」可是很多人是一進就不得而出!

古代大師常說「名師出高徒」、「學畫取古人之精華」。其實這些理論有可議之處。譬如清朝華翼綸說:「元人自有元人門徑,雖皆法北苑,而子久得其閒靜,倪迂得其超逸,王蒙得其神氣。」⓬此說立意雖然不錯,但所言有失實據,因為他把閒靜、超逸、神氣全視為董源的「精華」,其實應該說是元三家的個性,所以不是學來的。個性是不能學的,譬如你要學畢卡索,除了有他的想像力和技法之外,你還得有他那種浪漫的性格,而且要能活到 92 歲!談何容易啊!個性在中國傳統畫中常表現在氣韻,也就是華翼綸所說的閒靜、超逸和神氣。

這裡提出一則大師不言的祕密:棄上覓下。對有創意的畫家來說,臨摹是去發現大師的畫法,知其之不可學,棄而尋找尚未成熟,有餘地可供發揮之處加入自己的創意。譬如,當你覺得顧愷之的人物畫得很好,已達人物畫的高峰,你要學他也永遠無法達到他的地步,更不用說超越他。你要學張大千,也是如此,除非你發現他的短處而加以補強,但是當你認為他是完美時,那你就無法找出他的缺點。所以不

⓬　仝上,頁 311。

要以為名師必可出高徒；史上有成就的畫家都不是出自名師門下，而名師門下很少有創意的畫家。譬如文徵明門下有上百個學徒，卻只有一個被拒門外的陳淳能出眾。這也就是中國畫史常出現「三代現象」的原因。就張大千來說，他的啟蒙老師是他的母親，應該不算名師。曾熙和李瑞清也只是以書法出名，不是大畫家。而且學習時間也大約只有一年，為期甚短，因為李瑞清在 1920 年過世，隔年後張大千即到處旅遊，離開曾熙的門下。

　　總之，我們要在學習古人畫法的過程中，去發現藝術的時代性與畫家個人對藝術理念的詮釋，培養自己在這方面的智慧。藝術的最高成果是依藝術家自我的個性與天分去發揮，學習只是尋找地盤築基，也是尋找養分來成長，不能終生作為大師腳下的奴才。在學習成長過程中，還要設法擴充題材、媒材、技法、表現形式與情感內涵。

三、「創作」新思維

　　首先考慮是否可以把「意在筆先」的創作模式轉變為「意在筆後」。傳統的藝術創作無論中西都強調意在筆先，因為創作必須由顯意識中的「意向」與「概念」來主導整個創作過程。如西歐文藝復興的繪畫創作意向與概念常受制於皇家、貴族。也就是以贊助者的意志為概念導向去選擇客體，再用自己的技法把客體轉換為意象，讓它在形式舞臺上演出。十九世紀有些藝術家的創作起步改從「客體」開始而非「概念」。作畫從具有特殊性的「客體」（如風景、市民）出發，即歌德的理論：「從現實生活中能顯現特徵的東西開始。」⑬由客體之美引發美的概念，進而成為一種創作的意向。創作的重心轉向現實生活，

⑬　朱光潛，《西方美學史》，下卷，頁89。

寫實主義和印象派從生活中的特殊現象和物象出發。其創作過程是由現實客體或事物之「特殊」引發創作的概念，此概念有較多的變化，因為很多是來自現實界不是既成的哲學和美學理念。但無論是從何者出發，創作前都要先打草稿，即古人所說的「意在筆先」。

中國傳統畫家也不再強調書畫一定要「意在筆先，胸有成竹」。王羲之說：「夫欲書者先乾研墨，凝神靜思，預想字形大小，偃仰平直、振動，令筋脈相連，意在筆前，然後作字。」衛夫人也說：「意後筆前者敗……意前筆後者勝。」不過中國書畫的創作意向和概念不是像西洋畫那樣築基於客體本身，而是以古法或骨董意志為基礎，所以稱「胸有成竹」，此竹不是眼前的竹，而是古人所畫的竹。雖然不受眼前客體所控制，表面好像比較自由，但實質上無論是書法、工筆畫、寫意畫或文人畫都強調古法，常受制於既成的法規。

傳統中國畫分類很細，各有不同的畫法。因為「技巧」性太重，一般畫家只專精山水或人物或花鳥。每一種技法常要練習數十年才能達到一定的水準，把繪畫看成「符號」的複製，特別重視格法傳承，因此臨摹勤練技法是最基本的要求。古人常說畫要「求似求真」，「似」可以是像所描寫的人或物，但在寫意文人畫中，更重要的是像古人的畫。至於「真」則是在「似」之後加上一點自己的創意。但在經過長期的磨練，技法精熟之後，大多只能依循一定的既成規則；無論筆法、題材、布局、美感都是「格式化」，離不開舊有的規範。

這種觀念對某些講繼承傳統的人來說是正面的，但對講創意的畫家則是很難被接受。因為熟練的技法表現的都是藝術概念化的既定樣式，有很多的固定程式和法則，使藝術創作走向格式化，藝術家的想像力和創造力受到壓制。因此古代畫論家主張要在純熟後「棄熟求生」。這項工作顧凝遠稱之為「熟外生」，董其昌則說是「熟外熟」，其

實同樣是求「圓熟而又能生」，更具體地說就是希望能因此獲得拙趣、古意、童稚、天趣⑭。所以顧凝遠說：「元人用筆生，用意拙，有深義焉……然則何取於生且拙？生則無莽氣故文，所謂文人之筆也。拙則無作氣故雅，所謂雅人深致也。」

就此而言，藝術創作不只是石濤所說的「受與識」，更重要的是「放」——放才能走出格式化的小格局。為了「放」，很多書畫家想盡辦法，有的是借酒瘋而出新意，如書法家張旭和懷素、畫家錢選都借助於酒。也有因瘋狂而出新意者，如徐渭與八大都在精神失常後出現嶄新的畫境。更多書畫家設法喚回童心，以遊戲心態創作以尋回生拙，稱為「戲墨」。清朝金農說：「遊戲通神，自我作古。」清朝王昱《東莊論畫》也說：「絕處逢生，禪機妙用，六法亦然，到得絕處，不用著忙，不用做作，心游目想，忽有妙會，信手拈來，頭頭是道。」⑮但是這種遊戲式的創作只是把筆墨表現得比較活而已，無論是題材、造景、筆法、情境都還是緊緊綁在既有的概念中，並不能開啟畫家的創新能量。為了徹底走出舊框框，本人採取「潛意識」(subconscious) 為主導的「意在筆後」創作方式。

「潛意識」一詞在當代的語彙中被普遍採用，而且語意相當混雜。最先是心理學家弗洛依德用在他的「原我」理論。依弗洛依德的說法，人的精神世界分為「意識」與「潛意識」，前者是人們能在清醒時明確表達的意識，而後者是被壓抑而逐出意識界的精神黑暗面，即不會自然呈現的「原我存在」。他把人的精神世界分為「原我」（本能衝動）、「自我」（受現實生活和倫理壓制而偽裝了的本能）和「超我」（受倫理壓制而道德化的自我）。「潛意識」中的情慾，即被壓抑的性本能

⑭　俞劍華，《中國畫論類編》，頁 119。

⑮　《中華美術叢書》，第一冊，頁 61。

"libido" 就是「生命和藝術的一種動力。」所以畫家達利 (Salvador Dalí) 以超現實的夢幻境表現戀母情結，梵谷和孟克 (Edvard Munch) 用人物的表情和烈焰般的色線來傾洩被壓抑的痛苦心情。

他所說的「潛意識」其實是「無意識」(unconscious)。它有三個特點：

一是其中充滿「性的慾望」的本能衝動之「原我」，再由此衍生的一些不被社會所接受的觀念、慾望、期待、創傷記憶或痛苦的感情等等。二是這些在個人意識或精神無法承受的負擔，會被擠壓出「意識」領域，讓它隱藏在這個「無意識貯存器」，所以不在人的意識中存在。儘管其內容不一定全是負面的，但一般情況多為負面的，正常人的心理情況都會自動把這種經驗排除在「意識界」之外。三是這些被擠壓到意識界之外的原我不能在清醒情況下感覺到。它的發洩通常是在夢中、冥想的幻覺、無倫次的語言中或心理醫師治療過程中。如果沒有發洩機制，這種被擠壓出意識外的原我，在「貯存器」積聚很大的能量就會爆發而導致精神異常，即為「本能衝動」的發作。

據此，在意識界的幾乎都是「自我」或「超我」，也就是偽裝過或道德化的「我」，惟獨「原我」才是真實的我，藝術應該表現原我。他認為藝術創作就是解放「無意識」的祕方之一，因此詩人、藝術家都是在作白日夢，而此衝動在他的心中是「性的慾望」。他說：「他們不必去矯正自己的性格」，因為他們「借助於轉移，他們就能使幻想變成一種持久的，甚至於永垂不朽的作品。」他甚至更為明確地說：「美的觀念植根於性刺激的土壤之中。」(The concept of beauty is rooted in the soil of sexual excitement.)

弗洛依德對藝術的這種說法當然是太過狹隘，因為藝術家的性格人人不同，創作動機也非普世皆同：藝術家有的是活在過去，沉溺於

骨董，終身臨摹或研究古畫；有人活在當下，為名為利，專作商業性的藝術創作或活動；有人活在未來，希望在歷史留名，如元朝畫家吳鎮；當然也有人只活在自己的內心，創作只為滿足自己的創作慾。也就是說各有各的夢，但不是全出於「性的本能衝動」。因此弗洛依德的理論用在畢卡索之類的藝術家身上還合適，但要用在中國畫家就很難被接受了，因為大多數的中國畫家追求的是一種出世情節，而非性愛的本能衝動。

瑞士心理學家卡容（或譯為「融恩」，Carl Jung, 1875～1966）對「潛意識」有不同的解釋。他把弗洛依德所說的「潛意識」分為「個人」(personal unconscious) 與「共通」(collective unconscious) 兩個層次的貯存庫。前者儲存曾經是顯意識，但後來被遺忘或被壓抑下去的記憶或經驗；後者是在個人私有記憶下，儲藏人類共通的感覺和象徵連結 (symbolic associations)。就此而言，他所說的「潛意識」就不是被排擠出意識界了。因為不論是「個人的」或「共通的」，都不是被排擠在意識界之外，而是在意識界，只是已經沉入底層。如果說意識界像個水缸，那「反意識」是在水缸外，而潛意識是沉澱或半沉澱在水缸的下層，所以還是屬於意識界的潛意識。它隨時會浮上表層成為顯意識❶❻。

據此「潛意識」是指儲存在意識領域下層，由經驗轉換而來的概念——因為人的經驗非常之多，只好把過去的部分概念化儲存在這個隨時等待取用的貯存庫中。「意識界」因此由一個水缸變成一個大洋，其內容非常混雜，有負面也有正面，有明有暗，也有顯有隱。浮在表層的是「顯意識」，其餘皆為「潛意識」，但「潛意識」的儲藏處亦有深淺之別。這意識界正是人類想像力和創造力的泉源，但潛意識界裡

❶❻　以上理論，參閱 Google Website, Wikipedia, the free encyclopedia.

的資訊因為太模糊、隱晦，要浮上意識面需要媒介來引導，否則很難出現，因此弗洛依德又稱之為「先意識」(pre-conscious)。

下文「無意識」(unconscious) 留給弗洛依德，指意識界之外的異化經驗，但它也可以在藝術家的創作過程中攢入意識界，轉化為潛意識。「潛意識」就是未浮出表面的意識——包括過去的經驗和已有的概念。「半意識」指遊戲性的隨意塗鴉。「意識」即為「顯意識」，也就是經過仔細構思而浮上臺面的想法。就此而言，藝術家創作的成果，可以是被壓抑無法在其他管道發洩的鬱情，也可以是其本身的經驗，而更關鍵的是由此而衍生的想像。

雖然「潛意識」中的美感資訊在藝術欣賞與創作過程中，早已冥冥起了作用，但如前文所述，傳統的藝術創作方式是以顯意識為主導——先有明確的意象、主題和技法，創作過程便按照既定程式進行。因此二十世紀 20 年代前，沒人討論過潛意識與創作的問題。到了1915 年弗洛依德理論問世之後，才有人注意到這個議題。藝術界在1920 年代出現了反對當時盛行的理性主義潮流的超現實派(Surrealism)。這個畫派首先由布雷頓 (André Breton, 1896～1966) 在其「超現實主義宣言」(Manifesto of Surrealism) 中提出。他主張用藝術表現自己的情慾，解放個人的「無意識」。

在藝術創作上採用夢境分析、自由聯想、無意識的書寫、文字遊戲等等，如此可以助人發掘比狹隘的理性認知更真實的、更廣闊的超現實。當時主要的代表畫家是達利、米羅 (Joan Miró) 和恩斯特 (Max Ernst)。這一派的表現著重在「反意識」中的夢幻般的境界——一種反理性、反邏輯的構圖顯像，可以說展現的是「非意識」的場景。譬如達利有一幅取名為「滿足慾望」(*Accommodation of Desire*, 1929)，圖中有很多是「性慾」和「戀母情結」的暗示：左邊是達利母親和妻子

的頭，左上角很多杯子象徵女人「性的容器」，中下方的老虎頭象徵達利的父親，中段的兩個人頭，代表父子的妥協，但右下角的一群螞蟻，又表現達利的焦慮和恐懼。

不過這種畫的創作過程，包括意象選擇、造形、構圖、用色都還是由意識來主導；在未動筆之前把構圖設計好，再一筆一筆去畫，其創作過程與傳統的方法無異。如果說有潛意識的運用，還是只限於展現的畫境和美感啟示。

1930 年代後期有藝術家開始注意到「潛意識」創作的理念。潛意識如前文所述，有非常豐富的資訊，但需要有餌去釣取，此餌可以是客體、套規、媒材等等，但要排除顯意識的控制相當不容易。比較被當代藝術家重視的是從媒材特質開始。在繪畫創作就是靠畫面無意中出現的一些圖紋的啟示或媒介，進而與潛意識中的各種可能的「存在」互相磨合。如恩斯特他有時會先把畫紙放在有粗紋的版子上，用鉛筆或蠟筆搓擦，產生紋路，用來刺激他的想像力，讓他在那紙面上找出動物初影和牠的生活空間，再用他的技法配合潛意識和顯意識交叉運作而完成一件作品。

如前述畢卡索看到一個被丟棄的腳踏車座和把手，於是翻開了潛意識中的扉頁，聯接上牛頭的形像，再聯上二次世界大戰中的人生疾苦。這些藝術家就是利用偶發性或偶遇的媒材或現象作為創作的出發點，由媒材的特殊現象釣出創作靈感。如此看來，藝術家想像的起點已經從「物」或「象」轉移到偶然出現在眼前的非物與非象的幻化了。

隨著弗洛依德理論的張力不斷擴展，潛意識理論在藝術界的影響日漸增強。以潛意識為主導的藝術創作在二十世紀中葉的「抽象表現派」達到第一高峰。抽象表現派是第二次世界大戰之後一批與超現實畫派有密切關係的作家和畫家在紐約發起的。除了繼續超現實派的理

念之外，更強調潛意識抽象美感的功能。如主要畫家傑克遜・波洛克是利用自由意識 (free-conscious) 在畫布上滴、灑油彩，引導出潛意識中的美感，逐步完成一件無具體可認知的圖像，表現形式韻律美感的作品。創作過程中沒有預先設定的主題、形式和內容，是從「半意識」遊戲開始，以偶然的「現象」從潛意識中的「美感存檔」釣出資訊，決定畫面的結構組合，再慢慢一步步收拾，達到完美的地步。

二十世紀 60 年代後期，臺灣在西方抽象表現派繪畫的影響之下，水墨畫界也進入新的階段。當時東方畫會和五月畫會有不少畫家用潛意識美感創作抽象畫或半抽象畫，在國畫界，隨之而起有張大千的潑墨畫。這些新水墨畫分「有像」與「無像」，前者以山水和太空星球為主，後者類似西洋抽象表現派。其實利用媒材的特殊現象提升作品的奇特性，在中國水墨畫界早有例可循。宋朝畫家宋迪想畫山水就把一張絹素掛在一片敗牆，「朝夕觀之，既久，隔素見敗牆之上，高下曲折，皆成山水之象。」然後心存目想，神領意造，就可以看到「人禽草木飛動往來之象」，於是「隨意命筆，默以神會，自然景皆天就，不類人為。」

今日潑墨畫家只畫山水、抽象表現畫和太空幻景，主要原因有二：一是因為宣紙隨意流動擴散的墨彩比較接近多變多樣，既是抽象又似山巒煙霧；二是潛意識的作用，一般中國畫家是「樂山」族，潛意識中只有山水，現代派畫家就有抽象概念，而某些人有太空想像，因此這潑墨的「餌」就只能釣出意識界（顯意識或潛意識）的這些意象。這樣的創作，是否可以稱意在筆後，還是有爭論的，如張大千說雖然畫潑墨畫，還是堅持：「意在筆先，落筆妙造自然，半點不存做作，為作畫第一要著。」

真正做到意在筆後是要把隨意創作擴展到概念、主題、題材和風

格上，這就要讓潛意識負起更大的責任，把即時性創作改成「沉浸式」的創作。如果以畫竹來比喻，繪畫創作可分為四個層級：寫實畫是「眼前有竹，胸無成竹，依竹畫竹」；傳統水墨畫是「眼前無竹，胸有成竹，依格法畫竹」；抽象表現派是「眼前無竹，胸中無竹，潛意識無竹，畫中無竹」；沉浸式潛意識創作是「眼前無竹，胸中無竹，潛意識有竹，既無成法又無成竹，若竹欲生則因境而自生。」也就是「無中生畫，畫中生境，境中生意，意而生象，象合成圖」。此中第四層級最為神妙。

這樣的創作就像釣魚那樣用竿和餌隨意釣出，事先不設定某一條魚或某一種魚。潛意識創作就是讓潛意識深層的「意識存檔」發揮作用。如果能讓偶然出現在紙面上的墨彩為主導，可以釣出潛意識中非常神奇的資訊——除了美感之外，也可以有新的主題、形式和意象。

就整個創作過程而言，是以遊戲心情起步，由「半意識」（自由意識）的潑墨、潑彩開始。這裡稱之為「半意識」，就是因為這些動作都是在勾釣潛意識中的訊息。如果潛意識與上述的夢幻想像結合，創作一幅畫不只是像寫一首詩，或醒或如醉或如夢，而是可以從醉到夢到醒一路往前走。如醉是狂塗亂抹，如夢是幻境出現，最後醒來就是細心收拾。這種創作方式常是依賴潛意識，詩人要有身所觸、眼所見或耳所聞的現象的啟示才能開發出夢幻的情境。畫家也可以以觸、見、聞之事物為餌釣出想像。比較特別的是，畫家可以用潑墨潑彩的偶然圖紋為餌，聯結到宗教、詩詞、神話、寓言、科幻或中西古畫，等朦朧意象出現之後再以清醒的想像整理成一件作品。有如天馬行空，無拘無束畫出意想不到的怪畫。作品給人的感覺相當接近「有像無名」的超現實畫。

這聽來好像很容易，其實做起來相當困難，因為從事此類創作，首先要有豐富的潛意識資訊，不然如果對美與藝的認知只有山水，那概念引領的想像力，無論是理性、感情、夢幻，都只能引導出格式化的山水意象，所以只能畫山水。即使有直覺的想像，一般也局限在傳統概念，如禪意、山水詩的框框裡。再者要捕捉到意象要費很多心思，其過程常給人很大的挫折感和無奈感。意象的出現就是紙面的圖形與潛意識中的資訊搭上了，但這種現象常是一閃即逝，如果沒有即時捕捉就再也不見了。不過只要有耐心和好奇心就可以熬下去，繼續沉思、尋找。時機常會再度出現的，失其一得其二，可能獲得更好的意象。有了初步的意象之後，就是發揮收拾的工夫讓它成畫。

這過程中一切都是未定數，而且謬斯完全靠靈感，不會老是隨時來臨；若遭遇挫折，無法解決問題，可以把畫幅拋開，隔一段時日之後再與之溝通。人的腦神經有幾個不同的區塊，負責儲存資訊，活躍的區塊就是顯意識，其他為潛意識。人的思路、活動、表現、創作要靠神經的連結。這連結有時需要一段安靜的空檔期，譬如當我想要說某人的名字，一時想不起來，如果一直追想，一定無法實現，但如果能靜下來不去想它，過一段時間，很可能就出現了。這是因為即使我們不去思考，顯、潛兩界的神經還是沒停下。

為此，我們不只要有豐富的資料庫，還要有耐心，一幅畫要經過多日、多月，甚至多年的靜觀、冥想，找出缺失和補救方法。其過程可長可短，常是神奇和令人振奮的：

一張白紙
裹著一團充滿悶氣的黑影
被擠進垃圾桶裡

不知過了多少委屈的日子

被遺棄的前一刻
它突然跳出來
衝著老娘
強索：
一杯奶水狂飲
一包粉狂塗
一套新衣細心裝扮

終於把心中那股悶氣傾泄一空
化為撼動乾坤的豪氣
——如千頃瀑流
——如怨婦狂歌

　　沉浸式的潛意識創作，與傳統創作方式一樣，需要有媒材和技法
的基本訓練。所用媒材可以是國畫顏料、西洋水彩顏料和壓克力（丙
烯）顏料。技法五花八門，一幅畫的創作起步可以是潑、灑、刷、拓，
可先墨或先彩，也可以墨、彩混合。收拾的技法可用傳統的素描、勾
勒、白描、皴擦，也可以用現代的潑、灑、刷、拓、揉、撕、剪、貼，
隨機取而用之，無所不可。總之無論那一方面都很複雜豐富，不是一
日可及，必需長期的培養。否則，如果我們只有山水畫的技法，那即
使在紙面上找到了人像也只好放棄，將畫面變成山水了。
　　有了豐富的技法之後，也要有豐富的藝術概念。要培養美感，豐
富潛意識中的美感品類，充分體會「美」與「藝」的多元性和無限性。

譬如對「天地」和「氣韻」的認知，在中國也因時代而變。同理，人們對真、善、美也有不同的認知，要如何立足，完全視藝術家的個人意志而定。每一個概念就像我們心中的一個檔案夾，我們會把心所思、身所觸、目所見、耳所聞，分類儲存在不同的「概念」夾裡。如果心中沒有任何概念，見到東西就如實畫出來，那就像一張照片沒有太大的藝術性，也就是沒有畫家自我的感覺可以表現——其實只要是用手畫出來，某些概念就會自然顯現，只是如果概念太少或太狹窄，那就沒有太多的發展空間。例如，當我們心中的概念只有北宋的山水，我們走到美國大峽谷，不論是為概念去找「特殊」或是從那實景去找「特殊」，北宋式的山水都會自然而然現身在畫上。

如前所述，我們的意識界像個大海洋，我們對美與藝的認知概念就像這大洋上面的一個過濾器，可以過濾來自外界的美感，也可以在創作過程中過濾已經沉入大洋中又將浮上臺面來引導創作的美感。只有當我們把這固守在意識界上層的過濾器——美感認知掀開，才能充實藝術認知，活用潛意識的資訊。為了充實潛意識的資訊，我們要廣涉古今中外藝術作品、歷史、詩文、宗教與哲學。除了讀萬卷書之外，還要行萬里路，多旅遊體驗人生飽覽名山勝水。同時要走入今日的世界，特別關注社會萬象，包括世界觀、生命觀、生活環境等等。有了豐富的生活經驗、視覺經驗、社會現象、人文素養、美感體驗和創意智慧之後，還要讓潛意識中訊息自由流通。在創作之際，打開意識界上層的過濾器，可以隨時、適時取用潛意識的資訊。讓新彩墨畫與後現代「多元新人文主義」接軌。

採取潛意識創作可以無限地發揮創作力，但要創新就得有豐富的想像力。即使是寫實畫也不會與所描繪的客體一模一樣，所以說總是在似與不似之間游走。寫實畫「偏似」，就是讓「人以為像」，大寫意

畫「偏不似」。但無論是「偏似」或「偏不似」一定要靠藝術家的想像力來活化，因為沒有想像成分的作品就像柳宗元所說的「漱滌萬物，牢籠百態。」藝術性不高，只適用於學習階段的基本訓練。如果理智的認知加上想像的擴張，作品的藝術性也就往上提升了。透過想像可以對景生情，再想像創作附情於形，此「形」即為意象，若附象以力與韻，形之於聲則為樂，形之於圖則為畫，形之於文則為詩。

第二篇
詩畫創作

畫家作為一個「導演者」更可以透過人生的經驗去創造形式、改造自然。因為藝術家不是再現自然，而是用導演者的身分為客物化妝，並賦予不同的感情，讓它在藝術舞臺上演出。只要它能扮演合宜而精彩的角色，一般人認為是美的東西和事物，我們可以畫，人家認為不美的也可以畫，因為當它在畫面出現時，面對它的是旁觀者，只有感動，沒有利害關係。

本人創作如前文所說，大部分都是靠潛意識中的資訊，也就是先隨意塗抹或潑灑之後再找創作靈感，這潛意識的資訊可以來自上層、中層、下層，甚至是被壓抑住的。而這些儲存的資訊可有許多不同的來源，如古畫、圖片、旅遊所見、生活所思、隨緣幻想等等。在創作和表現上盡量把握「新六法」──張力生動、任性用筆、隨興象形、多方賦彩、經營藝象、傳移創意。全篇依作品主題分為五章。

第一章〈宗教世界〉介紹一些以宗教故事和哲學為主題的作品。其中神話故事有來自創世神話、神仙思想、道教和佛教；宗教哲學方面則以愛與慈悲為主，其次就啟示。尤其禪宗哲學不只是對人生的啟示，對繪畫創作的超越性思維也很有幫助。

第二章〈人生情趣〉，以人物為主角，演出人生的喜怒哀樂、愛怨情愁、天災人禍等等。在水墨畫創作中要表現「人生」主題相當困難。在中國繪畫史上曾經被冷落過一段很長的時期，到了二十世紀，因為西洋文化的衝擊，才又回暖。基本上有三種走向：以工筆或寫意形式延續傳統人物畫；以西方寫實手法畫現實生活中的人物和生活現象；以近似東洋畫細染法畫現代性的構圖與題材。此中比較困難的是要如何超越寫實和東洋形式讓中國水墨畫與現實人生結合。本人基於這項思考，乃保持傳統筆墨線條的靈動，廣納多彩多姿的人生；有喜樂與傷悲，其中有偏喜、偏悲，也有偏劇和偏愁，表現豐富的感情想像。

第三章〈自然萬象〉，有山水風景、動物、花草。生活在中國傳統文化社會裡的人，意識界中的繪畫概念和意向幾乎都被自然界的東西占去了，在決定題材時，最容易浮上臺面的就是「自然景物」如山水、花鳥、蟲魚、動物等等。譬如張大千在潑墨的彩紋中總是找煙霧朦朧的山水，本人也不例外。不過題材雖然同是山水花鳥動物，但因為「形式」生命體來源不同，譬如山水風景有來自中國、美國、加拿大、紐西蘭、日本等地，更有峽谷、高山、大洋、花海等不同的景觀，展出的形象、情感和視覺效果自然也就有很多變化。

　　以上的題材都是我們的經驗和正常思維中的事物。但是從事藝術創作者，總是希望不斷地超越，掙脫一切的拘束，進入海闊天空的自由世界。即使是看藝術品，有時候也想要超脫那些沉重的人文或具體物像的困擾，盡情輕鬆享受一些超現實的夢幻。第四章就是展現超現實的幻境，以超越實事實情實理之象呼應詩幻、科幻之境，故不可以邏輯思考來品評，但別有異趣。

　　從後現代的美學理論來看，藝術不只可以改造客體，甚至可以拋棄客體，去繁從簡，使它以有規律、秩序的形式元素呈現。第五章〈彩墨詩樂〉收集一些以純點、線、面、色彩、韻律、節奏為表現元素，使畫面成為音樂演奏大廳，作不同的「視覺音樂」演出。

第一章　宗教世界

　　宗教是最古老的主題，以此作畫就是到歷史裡去淘金，找到了泥人，看到亞當、夏娃偷食禁果。隨著歷史前進，可以駕鶴西歸，到崑崙山的瑤池會西王母，去瀛海仙山見東王公。

　　從神仙時代走入下個宗教世界，可以看到鍾馗辟鬼的有趣場面。接著佛陀下凡了，有一幕幕精彩的演義。當我們在時光隧道往回走，我們會遇到孫悟空三借芭蕉扇之後在火焰山上搧熄火焰的驚險場面，還有唐三藏在西域禮佛，也參訪佛堂與聖殿，體驗那佛陀下凡與步步生蓮花的奇觀。

　　再走下去就是更神祕的世界「禪境」，禪修一路走下來，幻象叢生；有驚濤駭浪、雲端獅吼、霧裡生輝、浮世遨遊、慾海浮沉等等；從苦禪、遊禪，最後終於盡棄浮世業，歸於空無，那就是「清禪」了。

　　佛教裡充滿神祕的教規與哲學，有一天一位基督教徒偶遇佛僧拜石，一時的反應就是一手撫胸，說聲："Oh, my God!" 那基督教的哲學又是什麼呢? 就由圖來解說吧! 其實只要有大愛，神慈佛智無界域，只是你行我思有分別。

圖 I-1： 人類的誕生

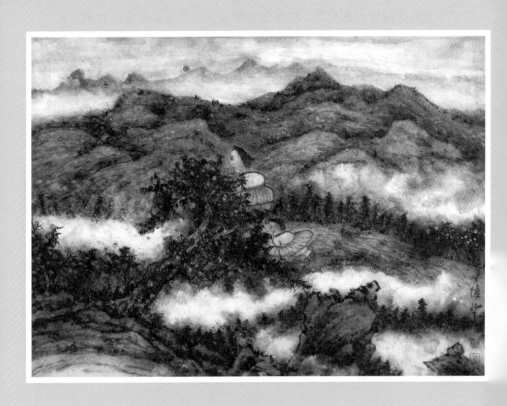

人類從那來？這是一棵非常古老的玫瑰，在宗教、文學、藝術各領域開花。而天神以泥造人，亞當、夏娃偷吃禁果就是兩朵燦爛的花。現在三個泥人與穿著羽毛服的亞當、夏娃同時來到這世界。這是個奇蹟，有詩云：

　　　生命的原始
　　　是宇宙的黑洞
　　　深邃黑暗
　　　慾望在其中流動
　　　凝結成生命的故事
　　　有了：伏羲、女媧
　　　既是兄妹也是夫妻
　　　亞當、夏娃
　　　既是夫妻也是兄妹
　　　都在天堂的樂園
　　　各自實現繁殖的慾望
　　　或鑿泥燒火自我複製
　　　或偷食禁果自我分身
　　　化幻相為真實

圖 I-2: 駕鶴西歸

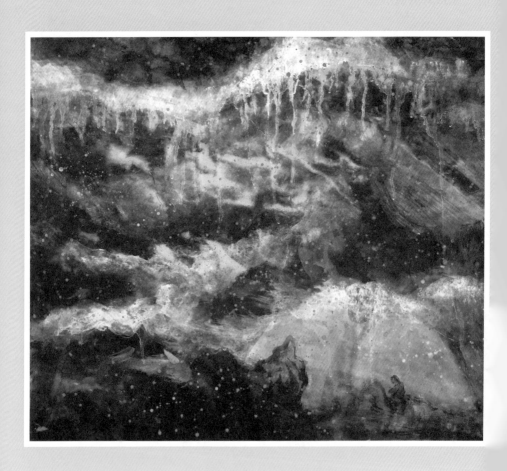

自說自畫 (II)

在中國，歷史最悠久，內容最豐富的無疑是盛行於民間的道教。因為它源於遠古時代的巫術和稍後的「神仙思想」，迄今有五六千年了，神話故事非常豐富。最令人著迷的就是死後駕鶴西歸成仙，此圖右下方山邊雲彩中是一個成仙的往生者，騎著一隻大鶴往仙山裡飛去。仙山因為高度很大，冰雪淋漓，雲中映照吉祥的紫氣天光，譜出動人的韻律，像一曲仙樂陪伴著這位仙客往前去：

　　白雲將鶴去
　　御駕出人間
　　高風漢陽渡
　　崑崙夢日邊

圖 I-3: 瑤池會西王母

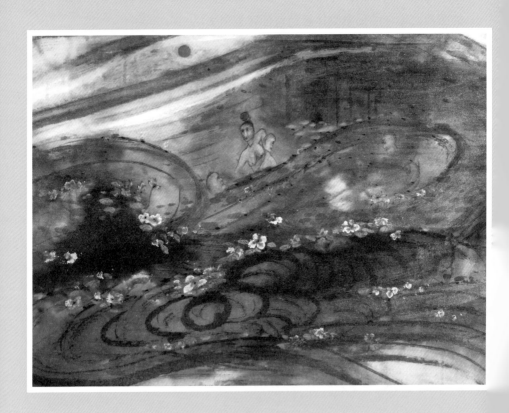

人成仙之後是要到瑤池見西王母還是到東海瀛洲見東王公呢？應該都可以，因為兩界是相通的。據說周穆王曾到仙山瑤池去探西王母。但一別之後即成永別。李商隱有詩云：「瑤池阿母綺窗開，黃竹歌聲動地哀。八駿日行三萬里，穆王何事不重來？」現在把這個故事造成一幅畫，那會成什麼樣呢？答案是一個令人驚豔的場景：那世界飄浮在遊動的時空中，池邊有鮮花、浮雲。西王母就在池邊等待，她在問那侍者：「穆王何事不重來？」

　　　　曉光燦爛
　　　　不斷地迴旋
　　　　不停地閃爍
　　　　曉風張翅
　　　　畫下一個仙界
　　　　瑤池邊
　　　　我赤裸真心等待
　　　　等待他的到來
　　　　他在那裡？
　　　　黃竹歌聲已經動地哀
　　　　穆王何事不重來？

圖 I-4：瀛海仙山會東王公

阿母在瑤池，遠居深山，太寂寞了。東王公所住的瀛海仙山，好像也好不到那裡去。李白說：「海客談瀛洲，煙濤微茫信難求。」可見瀛洲好遙遠，要去不是容易的事，它是什麼樣也沒人知道，不過沒關係，只要我們心中有它，不管多遠都可在筆端找到，也可聽到一片仙樂：

　　　　綠風天際冷
　　　　白霧水邊生
　　　　餘暉下雲罅
　　　　仙人舞清影
　　　　海客勤尋見
　　　　瀛洲夢可成
　　　　孤光照我影
　　　　碧水動真誠

圖 I-5: 鍾馗辟鬼

神鬼世界也真是鬥爭不停，無奇不有，無詭不出。僅鍾馗一人鬥鬼已歷千餘年。其辟鬼故事在民間廣為流傳，成為民俗畫的重要畫題。在傳統畫中，祂是一個粗壯大漢揮劍劈鬼。現在可能是吃太多漢堡，祂已變成一個肥壯如山的巨人，以自己的肉身擋住惡鬼的鐵拳。空中猶有一和尚來相助。旁邊一群無助的小人物正真心地祈禱：

你說你大
我說我大
我是神你是啥？
你耍棒我不怕
天崩地裂我不怕
有膽你來棒
猴戲鬼話盡量玩
我不怕

你說你大
我說我大

我是鬼，萬有之王
你來咒我不怕
如來佛我不怕
有膽你來試
異道神通儘管來
我不怕

唉呀，神鬼啊
多少萬年了還要鬥
我們這些小蝦米
多麼苦啊！

圖 I–6：佛陀下凡

佛陀何時會下凡不得而知，但在我的筆下卻不期而遇。在塗鴉過程中祂忽然現身，從混沌中探頭與我對話，多麼神奇啊！於是我在祂的前面擺了個桌子，獻上幾顆壽桃。依原始佛教的教義，佛陀是在涅槃，也就是在「生命輪迴」圈之外，但是隨著佛教的人性化，印度貴霜王朝開始把佛視為可以來回於涅槃與世間的神靈。祂的下凡不足為奇，只有歡迎與默拜：

　　　菩提有心下凡塵
　　　一筆無意入淨門
　　　探頭相望猶相識
　　　拈花一笑起梵音

圖 I-7：三借芭蕉扇

「三借芭蕉扇」是《西遊記》裡的一段故事。孫悟空、豬八戒、沙悟淨、唐三藏他們四人往印度取經，經過大沙漠，遇到火焰山，無法通過，只好向當地一個鐵扇公主借扇。經過三次的努力：第一次，公主以老孫曾欺負她的兒子紅孩兒為由，堅持不借；第二次，老孫直接攢入她的肚子裡大鬧一場，結果借到了一支假扇；第三次，假扮牛魔王去借，但又被假扮豬八戒的牛魔王騙回去，最後老孫與牛魔王對決，在四大天王的幫助下，終於借到扇，把山的火焰搧熄，順利過山到印度。看孫悟空正在火焰山搧火的一幕，一人獨入火海，老孫多麼厲害！正是佛法之力。祂說：

火
在山上
吸盡泉水
吃盡草木
張口大笑
張手擋住
我的朝聖路

火
你喜愛風

我老孫給你風
一把扇
讓你發瘋
為把扇
我與公主鬥
與魔鬥

把你與扇鎖入
我的潘朵拉盒中

圖 I-8：唐僧西域禮佛

唐僧過了那火焰山之後來到了西域（天竺）佛教聖地，在山上拜祭石雕佛頭，旁邊有一隻大象來朝拜，周遭還有各式各樣的人種。遠處浮雲中還有一個天仙駕輕舟而來。這幻境不像是人間了，而是一個超現實的世界。他們在這夢幻般的世界裡唱著聖歌：

　　菩提一念
　　伴著風沙黃雲
　　橫越高山
　　踏火焰
　　來到菩提聖地

　　菩提一念
　　掃盡慾念與業浪
　　落盡繁華與虛榮
　　月下天池輕蕩
　　聖山佛祖神定

　　聖靈群聚
　　菩提一念
　　參透空與無

圖 I–9：聖殿留蹟

到了佛教聖地總要去參拜聖殿吧，就這麼巧，在塗鴉中突然聖殿拱門出現了，但周邊烏煙瘴氣，棄置地上，不慎踏上一個腳印，於是順水推舟再踏上五六腳，又聯想到釋迦牟尼出世步步生蓮花的故事，就在腳印下鋪上錦簇鮮花。畫中視境大開，雄偉的拱門背後遠方散發出神光，由近到遠一直往前無限延伸，可令人靜思而遠揚：

遙遠古剎傳來悠揚的歌聲
掀開記憶中泛黃的影頁
朦朧的東南亞古剎
詭譎的印度神窟
在古色蒼茫韻味中
多少滄桑泛衍
醞釀一場神蹟
最後拋棄一切
化為無我無人
非空非色
只有神祕與韻律
——觀自在
——見如來

圖 I-10: 苦禪

這是一幅以潑墨配合飛白書法筆墨完成的一幅禪意畫。依照禪宗佛學，要超越浮世煩惱就得靜坐苦修。但禪修不是一件容易的事，開始一定是幻象叢生，百思紛呈，心思難聚，要經過漫長的心理和精神的掙扎才會有所悟，這段漫長的歷程可以稱之為「苦禪」：

　　　　禪門初開
　　　　一片巨浪
　　　　鋪天蓋地沖來
　　　　禪心在空中彈跳
　　　　上下衝撞
　　　　終於在黑暗中
　　　　撞出一道
　　　　明亮的天光

圖 I-11： 浮世因緣

此圖先以潑墨潑彩作多層累積（簡稱「積彩法」）完成渾厚多彩的背景山水，再用傳統工筆畫完成前景人物，有凝散互動之韻。由於傳統的禪畫或禪意畫特色是靜、淨、簡、真，因此用複雜、厚重的積彩法來畫就得對禪理作轉向思考，譬如苦修時的心思、雜境的靈光、浮世的啟示等等。此圖畫兩個男人在「浮世」中面對一群美女的誘惑時的心境——禪與色的掙扎，與日本浮世繪有相似的寓意。佛陀告訴我們，人生就是情慾大洋裡的一朵小花在浮世中飄蕩，生命有盡期，此情可令長追憶：

　　　慾望的水
　　　從洞口流出
　　　沿著心中畫下的溪道
　　　沖下
　　　抱住浮世的他
　　　也抱住無常與無情
　　　抱住一葉菩提
　　　人生真義

圖 I-12: 浮世之幻

從情慾的浮世中走出來，踏進禪學的浮世中又是另一個境界，是宇宙的多重時空，這在今日的高科技時代人們更容易體會和理解這個哲理。圖中呈現多重交錯、虛實幻化的山嶺雲海天光。在這樣玄深莫測的時空裡，前方出現一個白袍客，看著隔山雲海中輕舟上的仙客或聖光帶來的靈機，那是謎樣的啟示：

　　放縱的白雲

　　細心的山澗

　　浪漫的黃塵

　　拘執的溪流

　　在山光水影的饗宴中

　　與我對話

　　在迷思中

　　與我抑懷蕩慮

　　未敲響古寺的晚鐘

　　卻已敲掉層層的業障

　　他是白雲

　　他是黃塵

　　我是雲中一粒小砂

　　在人生的紙頁

　　在夕陽下

　　透露神祕的超越

圖 I-13：冥想——獅吼雲峰

這是幅全開的大型畫，用潑膠、潑墨、潑彩創造奇異的景觀，前景山坡如水，中景雲彩如浪，遠山直衝天際，展現宗教的雄偉氣勢。為配合禪宗哲學，在前景安上一位獨坐靜思者。依禪學的理論，靜坐沉思中的幻象常是有啟示作用的。今畫中一人獨坐山頭，身前波濤洶湧，隔岸空中衝出一片巨大、清明的無形奇景，是他心中的佛吧！再往上有佛心的人可以看到獅子張口大吼,獅吼就是釋迦牟尼的招喚吧:

　　祂張眼看著我

　　對我微笑

　　送我一朵花

　　載我到雲霄

　　聽獅吼

　　虎嘯

圖 I–14: 啟示

孤坐靜思會有所悟，獨行冥想亦出奇幻，他就山谷中獨行，前方是一片白霧，朦朧透現山峰雲彩，突然在霧中出現一圈神光，是禪的靈機顯現了。

　　隔岸觀山
　　大聲哭笑
　　山崩雲起
　　折下一只龍爪
　　回頭一叫
　　低頭一笑
　　舉手一指
　　一切空無

圖 I-15：清禪

這是一幅典型的傳統禪畫，以簡簡數筆，加上一些隨意滴灑的墨跡，作「點清禪，點點心」的啟示。禪修有了正果就是悟，進入空無的涅槃，也就是「清禪」。畫中這位禪師顯然已入此最高境界，身中一無所有，輕如鴻毛但也是個不倒翁，眼前清空飄來一些點線，是生命還是塵埃，都無所謂，它是「一指禪」的啟示：

　　　頓悟射出智慧的光
　　　敲開靈魂的天窗
　　　推開惡業的鐵門
　　　跨越千尺輪迴的圍牆
　　　隨風飄蕩
　　　吹散心靈的一切
　　　化為點點靈沙
　　　點點清禪點點心
　　　飛向空無
　　　無心勝有心

圖 I-16: 東西相遇

各種宗教都有它自己的哲學，因此其間有很大的鴻溝，要互相融洽相當困難，今日這種現象還是世界上一個嚴峻的問題。此圖畫一位基督教女士到印度山上，在巉岩嶙峋的石林遇到一個印度僧侶正坐在地上默拜一座石柱，這讓她感到不知所措，只能仰頭撫胸向主祈禱。不過只要能包容也就能共享神的愛：

<div style="display:flex">
<div>

嶙峋的疆土
在神佛的陰影下分界
接壤處
樹立明顯的界碑

她背負著命運的無常
裹著生命的外衣──女妝
在荒野中禱告
為原罪懺悔
伴著夕陽上天堂
祈求神的慈悲
聽神的教誨
體會喜樂的神祕

他拋開命運的煎熬
裹著生命的外衣──僧袍

</div>
<div>

在業障中凝固
在荒野中頓悟
入太古洪荒
拾取佛智的花瓣
看巨石微笑
體會涅槃的奧妙

嶙峋的疆土
在夕陽下堅忍崢嶸
沉默無語
只期待相互包容

靜思
一悟
神慈佛智無界域
你思我行有分別

</div>
</div>

圖 I-17: 賜福

基督教的哲學就在這幅畫中。神的愛就在這裡，畫中是一片神光漾洸的湖水，前方有清秀美麗的崖岸，湖中一片岩石上坐著一位少女，她感恩望著天上的天使，天使旁是一輪明月，月影在湖水邊有如一片明鏡。她口吟一首歌：

　　　　您住在天國
　　　　卻把臉貼在大地
　　　　您住在地上
　　　　卻把心掛在天梯
　　　　您悠遊在雲霄
　　　　卻為灑愛而稍息
　　　　因為您有心──
　　　　一顆嵌在愛裡的心
　　　　您不懼風雨
　　　　開燈為我引路
　　　　您不怕黑暗
　　　　用眼為我指示
　　　　您不辭辛勞
　　　　為我灑下主的祝福
　　　　因為您有心──
　　　　一顆人爾共享的心

第二章　人生情趣

　　人生如夢亦如戲，愛怨情愁、悲歡離合，一場場上演，豐富了傳說與神話。

　　嵌入古今文學與藝術，放出萬丈光芒。渺小的我，腳下一張紙，手中一支筆，東塗西抹，潑潑灑灑，鋪出一片片舞臺，讓夢幻再現，讓戲一幕幕重演。

　　有過往人生的追憶：背著一腦袋的儒學經典，學謫仙跨山過洋，隱於北美他鄉。有母愛的三春暉：她在小小的馬尾紮上愛的髮帶，緩緩舞動，讓樹林也感動。

　　相對於母愛的真摯無欺，男女的愛就是那麼詭譎難料。有多情郎獻愛，佳人在眼前，但心卻好遠好遠。大概是她正苦候白馬王子吧！白馬王子出現了，一起泛舟唱起浪漫情歌，還有瘋狂歌舞。不意何時又來了性感的誘惑？多少窗後的春色，多麼浪漫的窗前幽會，真是情仇難解，最後以天崩地裂的愛終結。

　　人生有喜有悲，歌王的消失，歌聲舞步留下陣陣懷念：「呼呼　唪唪，轟轟　隆隆。轟動了夢幻的燈光，旋動了虛擬的舞臺，扭曲了你我的身體，燒起了你我的心，燃起了你我的情。」

　　還有，天災留下生離死別的哀怨。汶川的地震，2008 年一圈圈的奧運光環，包不住一團團的屍體，神州上空舞動的不是勝利的狂歡，而是愛的悲憫。2007 年美國明州的斷橋後的景象：雲如海浪如山，湧起，正是愛的鮮花，花海裡、大浪中，我看到了愛。更大災難是日本

311 大地震帶來的海嘯，世界被切割成千千萬萬的碎片，積屍覆遍野，流血川原丹，但這大難中也寫下了人間的大愛。

更多的人禍在中東徘徊不去。這種悲劇是「正義的毀滅和英雄犧牲」。利比亞的格達費暴君，恐怖面貌令人討厭，但他也是一面鏡子，映照出人性的另一面——慈悲善良。也就是古人所說的「天寒猶有傲霜枝，流雲吐華月。」

圖 II-1: 儒士遇牛仔

當我們身處美、中文化夾縫中時，就像一個傳統的儒者遇到一個有牛仔個性的「山姆叔叔」，我們總是「謙虛以對」。此畫儒士遇到牛仔，身小謙卑的「孔夫子」與粗壯豪放的牛仔成了戲劇的對比，但是牛仔那開朗、無心機的精神，讓兩者迎向春風與鮮花：

　　　命運之神
　　　精心鋪陳
　　　可隱的奇境
　　　遙遠的時空　拉近

　　　背著一腦袋的儒學經典
　　　學謫仙
　　　跨山過洋
　　　可隱於北美他鄉
　　　愛草原蔓蔓蒼蒼
　　　羨牛仔御風揚長
　　　學牛仔之瀟灑
　　　垂鞭競逐於大漠風沙

　　　一聲 "How are you?"
　　　從遠方傳來
　　　喔！
　　　是山姆叔叔！
　　　穆然
　　　滿山春暖花香

圖 II-2： 她她她

在「愛」的主題中，最崇高而嚴肅的就是母愛。表現母愛的方式很多，此圖以不同於傳統的方式表達三個女人不可分割的親情：三個微胖的女人（應該也是祖孫三代吧！）攜手同行，背景一片印象派的光色，充滿了熱情。她們不是我們心目中的美女，她們也不化妝、不造作，很自然。她們有的是真誠感人的心：

她她她
從基因大海中凝結出來

她先到，她後到
最後她也到來
時間塑造個體
由臍帶餘香連串起來
有分別又無分別
是二是三也是一
在人生大海中
不分不離
在未來的天堂
也是一體

我祝福三個擁有同一顆心的
她她她

圖 II-3：三代母愛

從花聯想到母愛，祖孫三代抱在一起就像花瓣緊緊疊在一起，是立體派的構圖法。背景兩座山崖峭壁相對構成一保護傘狀的空間，遠方是青天白雲，一片溫暖飄香的美景。雖然其中萬象超越實情、實理、實事，但可謂情至、理至、事至，即宗白華所說的「別材別趣與別眼」的想像力。有詩云：

　　　你是花蕊我是花瓣
　　　騎在花枝上
　　　我抱著你
　　　你靠著我

　　　天送風
　　　　　我們一起唱歌跳舞
　　　天送水
　　　　　我們一起沐浴
　　　天送太陽
　　　　　我們一起日光浴

　　　風發怒我抱著你
　　　水做惡我抱著你
　　　太陽發火我抱著你
　　　一直到
　　　我枯乾掉落

圖 II-4：三春暉

在古詩中描寫母愛，最感人的無疑是孟郊的「慈母手中線」。現在把手中線換成手中梳，化為一幅溫馨的畫面。有了青藍天空和豔紅夕陽，一片瀟灑浪漫的氣息。秋林邊慈母為她的女兒梳理頭髮，背後有母牛帶小牛。清風吟唱著三春暉的山歌：

輕輕地梳
細細地織
在愛女的頭上
編織一條馬尾長長
再用愛的髮帶
紮好

髮會長，髮要梳
髮要理，髮要織
但是愛的髮帶
一定在

輕輕地梳

細細地織
小小的馬尾
紮上愛的髮帶
緩緩舞動
樹林感動

唱起歌跳起舞
高興得滿臉泛紅
天空也是一臉笑容
大地更是一片春暉
喔！
忘了這是秋天啊！

圖 II-5：獻愛

在現實生活中不乏富有戲劇性的悽情之愛，因為愛情總是要克服很多矛盾，也就是周遭有一道道的分界線，不知有多少藩籬等待突破。請看那個男人向那位美少女獻寶（一顆金球喔！），可是美少女卻轉頭看著那隻可愛的小狗，好像不在意男友的好意，真是你動我不動。但是美麗的陽光、綠坡、山花、點點天光已經為他們譜出美好的歌聲：

佳人

在眼前

好遠　好遠

一心飛向她

抱住她

好冷　好甜

山嶺堆疊著誘惑

天空的屏幕播放著纏綿

愛的花正開

綠手不斷地招喚

跨越嚴酷的方格

等待　等待

圖 II-6： 白馬王子何處去

她期待白馬王子，很高興看到白馬來了，可是一直看不到王子，她失望得流淚了。不過她知道愛情常是一種期待，因為白馬王子不是隨手可得。等待是一種悽惻的美。這位少女在秋陽普照的山中，眼望著一匹白馬若有所思；她的淚水激盪了山雲與秋風，也感動了左前方的樹上那隻白鷺：

孤雲、餘暉
互相推擠
在這個空盒子裡
擠不出雨滴
卻瀉下
如潮的淚水

磢磢沖來熱情的雙手
甜蜜的細語
突然四隻手一起伸出

緩緩抱住
是一是二
沒多問也沒多說

瞬息的片刻
流星自燦爛的星空畫過
畫開了這個世界
留下寂寞的歲月
如山雲憂憂
如秋似愁

圖 II-7： 浪漫情歌

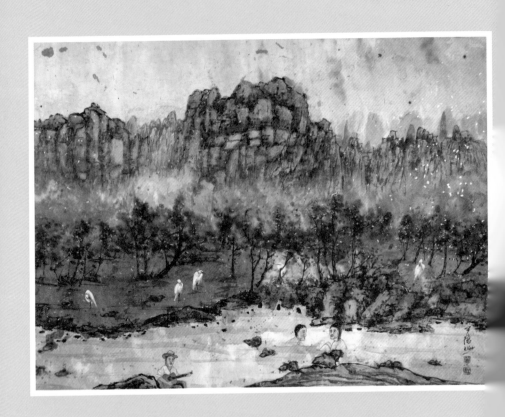

終於白馬王子來了，譜出了情歌。這對初戀情人在溪中裸浴，旁邊還有一位媒人用吉他彈奏情歌，周遭春暖花開，山巒樹林也輕輕起舞，還有水聲、風聲、仙鶴的歌聲共鳴：

　　　山光照亮片片的青澀
　　　青澀的春葉與春花
　　　青澀的江流與心波
　　　堆成一幅愛情的圖畫

　　　山光照亮縷縷的纏綿
　　　纏綿的紫雲與天音
　　　譜出一曲永恆的情歌
　　　纏綿的山嵐與山鷗

　　　山光照亮點點的真誠
　　　真誠的仙風與仙鶴
　　　真誠的夕陽與期待
　　　讓一顆顫動的心抱住
　　　你和我

圖 II-8： 狂歌勁舞

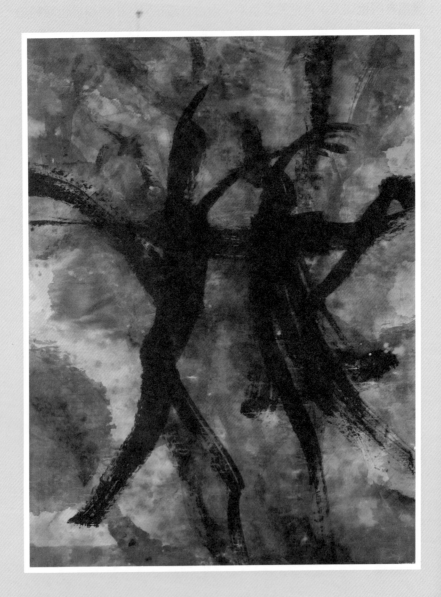

愛的火花又燒出一曲曲的狂歌勁舞，為生命留下浪漫的記憶。此圖以水墨媒材、書法筆觸、結合現代的抽象藝術理念，表現有現代感（有強烈衝擊力）的舞姿。畫中一對黑衣舞者，翩翩起舞，衣冠飄揚，背景山光雲影譜出震耳歌聲：

　　　閃爍在雲霧中
　　　燦爛的晚霞
　　　傳來清脆的歌聲
　　　拉著您我的手
　　　舞向田野舞向山坡

　　　閃爍在夜空
　　　心靈的星光
　　　撒下如縷的情紗

　　　牽著您我的手
　　　舞向雲端
　　　舞向心靈

　　　期盼的朝暉
　　　留下神祕的符號
　　　掛在您我的心
　　　記下這浪漫的一刻
　　　作為永恆的印信

圖 II-9: 誘惑

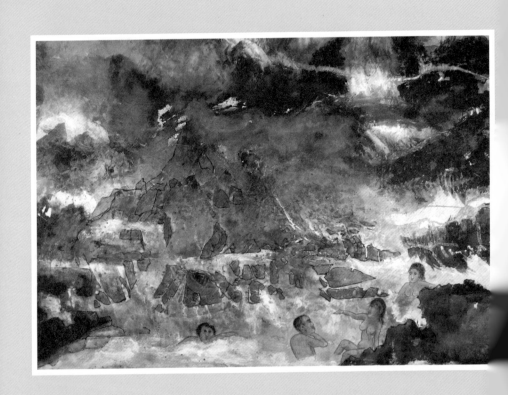

愛情的結晶卻擋不住那突來的誘惑。他與三個女人在一個偏冷的山谷裡戲水。其中一個美女對他伸出長長的手，現出誘人的身材，真是像一陣狂風忽然吹來，帶來一陣陣的暖潮，湧起一溪的水氣，吹打他的心：

平靜的樂園
無慾的天堂
蕎然浪漫的雲彩
緊緊抱住
那棵樹僅剩的甜果
忽然狂風吹到
吹打
我的心靈
枝葉飄零
落入深深的情海中

圖 II-10： 窗下的約會

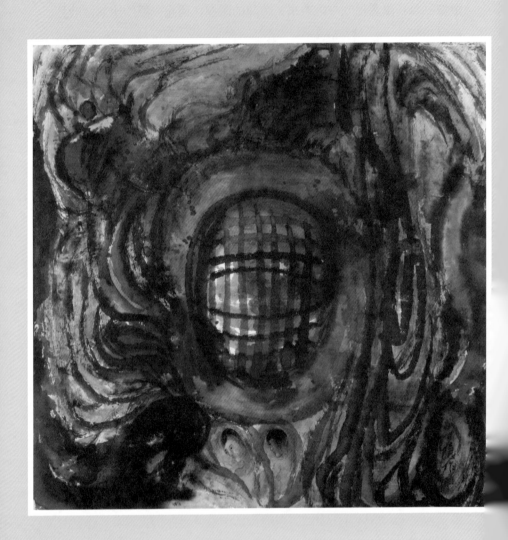

無愛情劇還有得演，先學歐洲的羅密歐與朱麗葉，或印度克利希那與羅陀，或中國的梁山伯與祝英臺，來個偷情之樂吧。這對情人在一個蛋形的窗下幽會，感情的複雜與衝動就像窗邊四周風動雲轉和火焰狂飆的景象，或者也像窗中透出明亮的光芒：

　　　趁黑夜我在窗下等她
　　　千絲萬縷
　　　一絲絲在編織
　　　纏纏繞繞
　　　努力編織
　　　成了愛的網

　　　她來了，網住她
　　　情絲拉得緊緊
　　　不怕狂風不怕雨
　　　狂風起了
　　　情網當遮欄

　　　但是
　　　烈火起了
　　　情網一遍迷茫
　　　不知要燒出太陽
　　　還是月亮
　　　只有繼續燒
　　　燒到天崩地裂

圖 II-11：天崩地裂的愛

愛情劇最後演到天崩地裂，最為大家耳熟能詳的就是梁山伯與祝英臺。考梁氏為東晉時代的人，家在浙江會稽。梁氏早年與祝英臺是同學，當時女生不准到學校上學，所以祝英臺女扮男裝到學校。經過三年的同學之後，梁、祝兩人落入愛河，但祝氏父母不同意兩人結婚。數年後，梁氏在他任官的鄧縣過世，死後埋葬在當地的一座山中。有一天祝英臺特地到墓地祭拜，忽然基地崩裂，祝氏即掉落，且被掩埋在地下。他們在陰間相會的結果如何，有兩種不同說法，一說他們化成一雙蝴蝶，一說他們變成一對鴛鴦：

她走

風雨中　她走

萬里路　她走

帶著青澀　她走

懷著滄桑　她走

燭火搖頭

樹影擋路　她走

黑夜的哭號

終於喚出了曙光

引領她

走上愛人的身邊

撒下幾聲愛的語音

忽然一聲巨響

馬上天崩地裂

瞬間

她掉落了崖縫

如網的崖縫

流淌著悲悽

她走！

他呢，迷路了嗎？

圖 II-12： 搖滾歌聲

渺小的生命遭遇到疾病雖然很容易被摧殘甚至消失，但是完美的人格與成就，不會因生命的消失而泯滅。2009 年光芒萬丈的歌星麥克‧傑克遜遽然而逝，他那驚天動地的歌聲和舞步也從舞臺上消失了，但他的身影和歌聲就像那粗壯的線條和強烈的色彩，展現雄壯的舞姿和激情蕩漾的節奏：

　　呼呼　嘭嘭
　　轟轟　隆隆
　　轟動了夢幻的燈光
　　旋動了虛擬的舞臺
　　扭曲了你我的身體
　　燒起了你我的心
　　燃起了你我的情
　　搖滾年少好瘋狂

　　今朝有酒今朝醉
　　今夜有舞今夜跳
　　抱得一夜歸
　　終身必無悔

圖 II-13：明尼斯達州斷橋

人生劇場上還有很多天災人禍不斷出現，這也是我們獻出愛心的時刻。譬如 2007 年美國明尼斯達州發生了斷橋事件，好幾輛車掉落橋下，多人死傷。在報紙上看到這場景令人心疼，畫了一幅小品作紀念。畫中右上方就是斷橋，下方是兩個死者家屬在尋找親人。為祝福他們早日找到，特地布置了滿山的鮮花。

　　夕陽裡的心
　　在滴血　在尋找
　　廢墟上等待
　　廢墟下等待

　　等待生命回來
　　等待愛的到來
　　那管是一點心跳
　　那管是一個呼聲

　　雲如海　浪如山
　　湧起
　　正是愛的鮮花
　　花海裡、大浪中
　　我看到他
　　他看到我

圖 II-14: 汶川大地震

2008 年四川汶川大地震死傷更加慘重，美華藝術學會為了協助賑災特別舉辦一次義賣展，本人為此作了三幅畫，「動蕩神州」是其中之一，順利賣出。圖中暗示中國地圖與動蕩的一年。有詩詮解如下：

二〇〇八
感動、激動
喜的火光
從遙遠的天邊傳來
緩緩傳入神州
掛著奧運的光環
放射出強烈的電流
激盪了十億人的心
喜的潮水陣陣沖來
龍飛鳳舞
緊抱著勝利的期待

二〇〇八
暴動、震動
火炬踩到了民族的地雷
驚動了半個世界

土撥鼠咬到了大地的神經
撕裂了大禹的仙境
地崩山摧天搖地動
吞噬無數的生命
留下遍野殘圮
被嚇到的聖火
凝注在半空中
悲慟無奈的等著

二〇〇八
一圈圈的奧運光環
包不住一團團的屍體
神州上空
舞動的不是勝利的狂歡
而是愛的悲憫
是真誠的許願

圖 II–15：汶川地震

這是為汶川大地震作的第二幅畫。圖中有人們在災區尋親人的悲悽場景，但有心人獻上一簇簇的鮮花，可謂大愛無邊。還為往生者祈福特地安排了道士與和尚。化悲傷為大愛，並送上一首詩：

親愛的
你無預警地走了
走得那麼快
沒留下時間
　　讓我們說聲再見
你黑板上「愛」字才寫一半
我餵你的麵條還留在嘴裡
我知道
不是你無情
是天崩地裂那一刻
你生命的火焰被壓滅了

親愛的
你無預警地走了
　　我眼前驟然一片黑暗

沒有你生命的光芒
只有擦不盡的淚水
在一顆顆的淚珠裡
我尋找你的可愛的面容
傾聽你可愛的歌聲
回來吧
讓我們擁吻道別
好好為你祈禱
為你祝福

親愛的
肉體消失　靈魂還在
好好走
走入　大愛編織成的世界

圖 II-16：日本 311 大海嘯

人間的悲劇是畫不完的，只要隨時以愛心關懷身邊的事況，便有創作的啟示和靈感，2011 年 3 月 11 日日本發生的地震、大海嘯、核電廠輻射外洩，帶來巨大的災難，為此本人創作一幅畫紀念。畫中可以看到滔天大浪下，搜救人員冒著生命的危險，努力救人。這些悲劇場景的終極之美就是「大愛」。

　　　　世界被切割成
　　　　千千萬萬的碎片
　　　　積屍覆遍野
　　　　流血川原丹
　　　　浮沉在巨浪裡的生命
　　　　與命運之神交戰
　　　　隱藏在天網
　　　　巨浪虎口裡
　　　　微弱的呼聲
　　　　穿過海神的怒吼
　　　　傳來
　　　　一絲希望

圖 II–17: 格達費其人

世間有天災也有不斷發生的人禍。而最可怕的就是暴君帶來的殘忍屠殺。二十一世紀一位令人聞之變色的暴君就是利比亞獨裁者格達費。他奸詐的臉突然出現在我的畫面。他有高大的身材、長而方的臉、方而凸的下巴。他站在圖的左邊，身邊有個雙面保鏢，他的背後是一批受苦難的小老百姓。圖右邊先出現一個和尚為小民祈福，和尚的後邊有兩個看似等著為格達費審判的厲鬼。此圖畫完成之後沒幾天，他居然就在 2011 年 10 月 20 日被殺了。這裡送他一首詩：

你走在權力的鋼索上
在超越眾生的空中
搖搖晃晃
灑下子彈的暴風雨
葬送了無數的生命
你以為榮
權力的烈酒讓你醉了

你何曾想到

權力的酒
溶化了你百層的防彈衣
就在那光榮的時刻
如雨的子彈
帶著眾生的期待
把你從鋼索上拉下

權力成了一陣煙
生命成了一團泥

第三章　自然萬象

自然之大非我所能寫，自然之美非我所能盡窺，但我用其大壯我小，出我大照其小；用其美飾我醜，出我美掩其醜。自然真誠又虛偽，四季輪轉有序，陰晴風雨莫測，無情卻似總多情。在西湖邊面對荷塘憶舊，即見春色出東坡，小妹現蘇堤。

大自然嘻笑怒罵皆成文章。到異鄉有粗壯的峽谷熱情擁抱，夕陽賜鄉情，大漠啟豪情，又有楓葉共醉彭澤山；在惠斯勒山上行，有如在鏡中遊。遠走南極，夏日雪峰送來幾片紅葉，拍醒我熟睡的詩情。走入驚濤駭浪的大洋，看太陽大眼開閉，月亮頑皮亂轉，有一海的思緒；轉眼到了素盞鳴尊的故鄉，聽藝伎輕吟著歌聲，享受浪漫的悽情。

大自然之美並不全在於它的親切迷人，更多在於它的粗暴兇狠殘酷，像驚濤駭浪、滾滾洪流、狂風暴雨等等。不過在藝術上，畫面上，這些都是一場戲，悲壯感人，因為它已經配上一曲曲美麗的歌聲和有韻律的舞姿。康德曾說過：「懸崖峭壁，黑雲密布，雷電交作，火山爆發，狂風怒號，海洋澎湃，瀑布飛騰，這驚心動魄的現象，使人魂飛體外，不敢仰視……可是當我們感到安全的時候，這些現象越是可怕，它們的光景越是引動人。」

回首冥冥天際飄來龍的訊息，眼前有了龍的影子，原來龍年將到。龍究竟為何物，可以不用去思索，因為祂聚而成象，散而成章，是象而無像，是章而無形。作為龍的傳人必可感到龍的神祕力量，也誠心迎接祂的到來。

閒來走進花谷，看千花怒放，有如星光的眼睛，睜得大大，引領我去尋找，尋找一道長長的記憶，記憶中熟悉的鄉愁。曾經淚眼問花花不語，亂紅飛過秋千去！我也在它的懷裡品嚐古意的清香，偷聽白鷺鷥的祕語，偷偷摘下子壽的警句。

　　最後逃離了烏煙漫天，噪音滿地，馬路哀號的城市。回頭又看到北極熊的無奈──大地的溫情卻是生命的噩運；還有黑熊的哀號──天邊沾血的刀光是我們親戚的血。這是人類該反省的時候了。

圖 III-1: 蘇堤詩意

杭州是北宋蘇東坡曾經棲息之地，他喜愛西湖的秀麗殊色，欲將西湖比西子，在上面建了一道堤，後人稱之為「蘇堤」。本人曾於1995 年 3 月親身體驗那煙嵐輕舞如醉的一刻：湖邊是豔綠的柳樹，湖中有美麗的荷花。因值春末和風清飄，朦朧中透光的神奇。就如明人袁宏道所說：「綠煙紅霧二十餘里」。煙濤有如一片交響曲令人陶醉。此圖是本人對杭州西湖的印象，不是寫實畫，而是詩意化的浪漫風光，湖中蘇堤上那位美女，會不會是蘇小妹？有詩云：

荷塘染綠了春風
荷花畫紅了夕陽
這是十餘年前的記憶
那時我背著蘇堤
蘇堤背著我
倒搭時光列車往回走
走回歷史
欲一抱繡球花
重窺

蘇小妹的風華

不意卻醉倒蘇堤
等醒來
列車已回不去
如今就由鄉愁背著
讓蘇堤來看我
一杯酒
同在異鄉醉

圖 III-2：錫多納公園

美國中西部的峽谷因為山峰峭立，樹草稀少，崖壁結構性很強，有健壯結實有秩的肌理，也有雄偉氣勢。在亞利桑納州的錫多納(Sedona) 公園就是一個有代表性的景點。此圖以實景為圖稿，但畫面已經藝術化了，有新的秩序與顏色在碧藍的天空抹上淡淡的煙嵐，映照崢嶸赫紅的山崖，谷裡是點綴著寶石藍的花草。整幅畫像是擁花微笑，開懷迎賓，既壯而美矣！令人想起歌德的詩句：

　　　在曉光燦爛中
　　　你怎麼這樣的閃爍
　　　親愛的春天！
　　　你永恆的溫暖中
　　　神聖的情緒
　　　以一千倍的熱愛
　　　壓向我的心
　　　你這無盡的美！
　　　我想用我的臂
　　　擁抱著你！

圖 III-3： 夕陽與鄉愁

在錫多納這個地區有個觀看夕陽的景點。要等到黃昏，開車登上高峰往下望，看夕陽。記得當天傍晚上山時已經有上百人在等候，可謂熱鬧極了。人們站在此山峰頂望著對面遠山上方泛紅的天空，大約半小時後終於看到山峰頂上的紅太陽，但美景不長，很快便沉落山後。在夕陽下，山是朦朧，但厚實凝重的感覺令人生情：

我在等你
我的眼睛一直注視著
你那神祕的紗窗
希望看到鄉情
看到真正的我——
一顆浪跡他鄉的夕陽

終於你現身了
喔，今天的你不一樣
你的衣袍
多了許多閃爍的光點
不是我熟悉的我

你要住的
是粗壯堅實的羅馬式碉堡
不是秀婉儉約的中國古農莊

我們只是同名嗎？
你不是我熟悉的我
再仔細看
有同樣的臉
同樣的笑容一樣的淒美

哇，原來你就是我熟悉的我
同一個東西遊走的夕陽！

圖 III-4：地平線之外

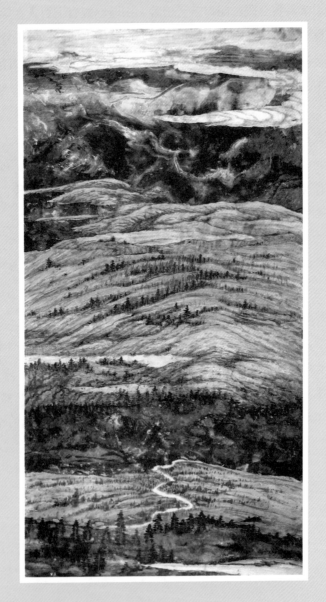

從亞利桑納州驅車到新墨西哥，經過廣袤無邊的大沙漠可以體驗
「大漠孤煙直」景象，也想想生活在那種地方是很恐怖的，不過當我
們驅車馳騁於一望無際的大漠中，看風沙起舞，颼颼的風聲像一首英
雄曲，給人一種英雄壯氣的滿足感，這主要原因是我們成為一個「觀
戲者」──想像力隨風沙馳騁，有千古一瞬間的自由自在：

超越眼前
走向世外
不是「桃花源」
而是無涯的自由世界
──海闊天空

伸出雙手
抱住風沙抱住夢
放下心中的石頭
丟棄腦中的現實

地平線之外
八千里路雲和月
今夜月
明日花
千古長歌
一瞬間

圖 III-5：溫哥華秋韻

加拿大溫哥華的秋景很有名，因為楓樹遍野，而且特別紅。我們就在密蔭的樹林下慢步而行，一邊靜聽楓葉輕音細語，一邊遠眺山上的煙嵐夕照。有「望秋雲神飛揚」或「乘楓浪遊太清」之感。也在想像中學李白：「恍恍與之去，駕鴻凌紫冥。」因此畫成之後，隨興拈一絕句：

　　楓火連天日不眠
　　青山飛去細雨寒
　　近看九秋蓬作興
　　陶然共醉彭澤山

圖 III-6: 惠斯勒雪山

加拿大惠斯勒的秋景與溫哥華的秋景大不相同。惠斯勒的秋景像冬景，山上白雪山下綠樹，這是冬季奧運之地，也是旅遊滑雪勝地。由暗綠的森林中的小路往上跋，到山上雪地遊走，就像王羲之所說：「在山陰道上行，如在鏡中遊。」由此感受到自然之美：

　　　冰白的冷意
　　　堆疊在大地
　　　是一本自然詩的封面
　　　在絢麗燦爛燈光下
　　　它會自動翻開
　　　讓大地歌詠迷人的詩篇
　　　有山風之歌
　　　有白雪之舞
　　　有花香鳥語
　　　如水迴旋
　　　再迴旋

圖 III-7: 紐西蘭雪溪

我們去紐西蘭的南島，體驗當地夏天的風景。因為南島很接近南極，雖是在夏天，我們還是可以看到被白冰覆蓋的山峰；山谷溪流也浮著冰塊，小艇緩緩前進，就像一曲山歌的節奏：

　　草般搖晃的歌聲
　　送來幾片紅葉
　　拍醒我熟睡的詩情
　　疊成一葉扁舟
　　沿著冰河
　　帶我到了仙境
　　高高的夏陽
　　抱著陣陣的海風
　　眼前白白的情韻
　　輕舞在
　　青翠的懷裡
　　皚皚潔淨

圖 III-8：洛杉磯夕陽

中國古代畫家以仁者自居，樂山不樂水，所以畫山不畫大洋。現在我們雖然還是黃炎子孫，但我們是仁者也是智者了，所以既愛山也愛水。到美國西部的海邊欣賞茫茫的大洋、善變的波濤煙影。可以體會雨果所說：「總是把它的罪惡隱藏起來。」也可以玩味高爾泰所言：「海──在笑……幾千個銀光燦爛的笑渦向著蔚藍的天空微笑。」如有所悟，以此成畫，不也是奇美一片！

大洋
善變的大洋
喜樂無常的大洋
喜愛隨風起舞的大洋

有平順的日子
有波濤洶湧的時刻
我揚帆
我泛舟
或看如鏡的臺面
躺臥著美女的胴體

擺著成串的金幣
或衝過如屏的珠簾
躓進鬼門關
看太陽嬉笑怒罵
看月亮頑皮亂轉

善變的大洋
喜樂無常的大洋
永不停演的戲場
　　這就是人生

圖 III–9：優利卡海景

2009 年 10 月與家人赴加拿大溫哥華旅遊，路經優利卡 (Eureka) 順路到克萊森海邊 (Crescent Light Tower Beach) 欣賞壯觀的海景。沿著大橋走向海中，看那衝天的巨浪，感受那大自然的威力。回來完成這幅畫，並賦一首禪意詩：

一海的思緒
聽
一隻青蛙跳進去
消失了
看
一片綠葉漂起
跳到波濤頭上
思
陣陣迷人的歌聲
響起

圖 III-10: 伊勢夕照

到日本，一個必去的地方就是伊勢灣。那是一個神聖之地，其海洋公園伊勢摩 (Ise-Shima) 以伊勢神宮和珍珠出名。伊勢神宮供奉太陽女神「天照大神」(Amaterasu-ōmikami)。志摩海灣有兩座岩島，一大一小像一對情侶，人工建造的繩纜使這對情侶手牽手，享受浪漫的海景。這對情侶無疑就是天照大神和祂的丈夫（也是弟弟）素盞鳴尊 (Susano-o)。大岩島上的鳥居門象徵祂們的居所。自古以來世界上除了日本之外，都是崇拜男性太陽神，主要是因為太陽有陽性的剛強，可是日本的太陽似乎很溫柔浪漫──溫馨的陽光、輕柔的水波。

站在伊勢的岸邊
拜敬天照大神
溫婉的天照
有藝伎的臉
藝伎的和服
清純淨秀
緩緩鋪出一片大洋
輕吟著歌聲
是浪漫的悽情
不時皺皺眉頭送秋波

是啊!
一天的辛苦
已是祂休息的時候了
可是他沒回來
我聽到聲音:
「素盞鳴尊啊
你在那裡?
我的心
起不了波瀾
我在等你喔!」

圖 III-11: 奔流

大自然除了平靜祥和之外，還有許多不同層面。其兇狠殘酷的一面，在水墨畫中很少見。此圖以粗壯的筆觸配合潑灑的墨韻，展現洶湧的滔天巨浪，是剛與柔的矛盾、天與地的鬥爭，交錯互動，在舞臺作有秩序的演出，是衝突中有和諧，令旁觀者見其化恐怖為壯觀，轉悲劇為崇高。

　　　兇猛的你
　　　無情的你
　　　把我嚇呆了
　　　我站得遠遠
　　　你放出曉光向我閃爍
　　　展開柔軟的胸部向我招喚
　　　你擁抱了我的心靈
　　　享受無盡的美

圖 III-12: 曙光

這迷濛的畫面，像是一個水鄉澤國，滾滾洪濤沖刷了周邊的高樓，眾人立岸觀賞，體驗自然的威力。此情此景，不可怕，因為它是一件藝術品，利用大自然的神祕力量引導人的心思和感覺轉換軌道可以冥冥神遊：

柔軟的夢
將我擁在懷裡
波瀾漂來小舟
雲天送來仙鶴
天光灑下希望
領我上雲霄入大洋
走向無盡
邁向永恆

圖 III–13：迎龍圖

古代中國人利用他們的想像力，藉天空中閃電創造出龍這種超凡的動物，牠是神物也是聖物。牠叱吒風雲，升天入海，控制雨水。龍屬想像之物，就如孔子所說：「龍合而成體，散而成章，乘雲氣而養乎陰陽。」其形令人自由想像，故千變萬化。在中國十二生肖中的動物，以龍、虎最受畫家歡迎。2009 年為迎接虎年，我也畫了兩幅老虎「吉祥虎」與「虎風」，作品風格，一是寫實一是大寫意，都很傳統。2011年底，為迎接龍年的到來，畫了幾幅龍圖，此「迎龍圖」背景有如一片雲光的洞窟口，前方主角是一隻龍和一個盛妝的長者對話，中間一個扮小丑的小孩跳舞，迎龍者身後有個女侍，龍後面有一個保鏢和侍者。這詭譎的場景似乎傳來龍年的聲音：

　　　龍鳴春雨喜欲狂，
　　　鶯囀九州桂花香。
　　　金闕曉鐘開萬戶，
　　　曙光高照月還鄉。
　　　迎來時光類轉蓬，
　　　滄海明月照衣裳。
　　　問君多少吉祥氣，
　　　且須放歌各盡觴？

圖 III-14: 龍的傳人

龍光乍現在滄茫的雲海中。是的，龍群來了，還有麒麟來獻寶。
那突然現身的人頭是誰? 應該就是龍的傳人吧! 故此畫屬古老的題材，
但有超現實的仙境和高科技的光影。在幻境中，有躍動和閃爍、神祕、
模糊的意象，就像交響曲，譜出「龍的傳人」歌聲:

　　遠處的寶石紅
　　畫下
　　點點的夢幻
　　陣陣的驚嘆
　　古老的寫意
　　來自
　　遙遠的長安
　　遠處的寶石紅
　　暗藏
　　陳年的花雕
　　來吧
　　將進酒杯莫停
　　用醉
　　譜下龍的豪情

圖 III-15: 花海

此圖是為紀念 2010 年臺北花卉博覽會而作，有著超越現實和想像的境界，如夢幻般的綺麗和神祕，還有飄動黑點輕敲花海，散放出神韻天籟：

　　您擁抱我
　　鄉愁落入花海
　　看您漫舞
　　聽您輕歌
　　在您的懷裡
　　品嚐古意的清香

　　昨天的落寞飄散
　　今日的童心清純

　　雨後的寧靜
　　又聞孤獨的心聲
　　因為
　　那千里的距離

圖 III-16: 花鄉踏春

在春風的輕輕吹動下，溫暖柔和的陽光輕撫下，花神不停搖手，花情如潮，湧向那踏花者。那對踏花者是誰？為何走過還留下身影？是今日遊，還是憶昔同行日？真是「淚眼問花花不語，亂紅飛過秋千去！」這也把我們帶入一個新的境界：

> 春花舞動　飄動
> 像情人調情
> 像怨偶揮別
> 春風總還是春風
> 冷暖都是一盤
> 有情的棋局
> 一步步往前行
> 不要把這浪漫的
> 一刻
> 禁閉在古典詩中

圖 III-17: 寧靜山居

前人一直以為天地有無限的包容力，只要我們遵守人情道德，上天便會保祐。可是我們今日看到的是這天地也有它的危機與困境。人類工業化的生活對大自然構成的破壞，已經達到爆發的地步，如今有地球暖化、空氣汙染的問題，以及由此衍生的許多島嶼和生物之消失。作為一個有時代感的藝術家都不能規避這個議題。首先，最嚴重的空氣汙染問題，「寧靜山居」畫山野中一片平靜地，上面有西式小亭建築，簡單明淨，有如夢幻中的仙境，其中傳來了大地的期待與呼喚：

世間烏煙漫天
噪音滿地
馬路在哀號
風在哭泣
冷月欲歸猶生恨
碧雲一去不回頭

滄桑一生
俗氣一身
為了找尋一個心靈的歸宿

東詢西問
青山相送已無語
秋光亂點愁無數

所幸
筆底世界無塵煙
有夕陽相伴

無慾為安
身邊無物
惟有幸福

圖 III–18: 北極熊的呼聲

在諸多環境問題中，地球暖化是最嚴峻的。而此所帶來的自然反撲現象之一就是南、北極溶冰，導致北極熊之死亡。請聽牠們的聲音吧：

暘谷虞淵
射出耀眼的天燈
驚醒傲慢的冰山
原本的白晰晶瑩
如今淚水斑斑
為生命的消失而震驚

暘谷虞淵
射出耀眼的天燈
為潔白的大地
染上深厚的青蔥
周遭一切變得那麼陌生
──腳下不是昔日的堅實
而是無底的陷阱
身邊不再是寧靜的國度
而是怪客潛藏爭逐
美食不再

大地的溫情
卻是生命的噩運

圖 III–19: 熊怨

另一個與環保有關的議題就是某些動物因為人類的獵殺瀕臨絕種的危機。當我聽到看到熊貓的歡樂、梅花鹿的期盼，和老虎的慈祥、狂放、奔騰的時候，也聽到黑熊的悲歌。原來是因為中國人喜歡吃熊膽穿熊皮，許多黑熊被關在籠子裡，等待被人割膽取皮的日子，卻很少人聽到牠們的哭泣與哀號：

天寒地凍
寒風刺骨
這片天地就是你和我
你的爸爸不見了
媽媽也不見了
我們的親戚都不見了

都被那批無毛兩腿怪物捉去
關的關
殺的殺
他們要我們的膽

我們的皮我們的毛

聽
遠方的哭聲
是我們親戚的聲音
看
天邊沾血的刀光
是我們親戚的血

可惡的無毛兩腿怪物
我恨　我恨

第四章　超現實幻境

　　藝術家創作時要超越現實，也就是拉開與現實（實情實事）的距離。作品完成後也要讓觀者超越自我，離開俗世煩惱。每件作品與現實的距離有長有短。不能太短也不能太長，如純寫實畫可能因為與觀者的距離太近而現俗氣。但無論多長都要與現實有些連線，才能令人欣賞。超現實的作品距離拉長了，如夢如幻，但借助於詩幻與科幻，與現實建立千絲萬縷的關係。

　　詩幻與科幻都是超越性的思維，所以不是邏輯或寫實的，畫中的幻象就像天空的彩虹，以它的光和彩在如幻的夢中完成一幅幅奇特而變化無窮的作品。借用葉燮的一段話來比喻：「作詩者實寫理事情，可以言言，可以解解，即為俗儒之作。惟不可名言之理，不可施見之事，不可徑達之情，則幽渺以為理，想像以為事，惝恍以為情，方為理至事至情至之語。」（《中國美學史資料選編》，下冊，頁315）此中的關鍵點就在於不斷用想像力自我超越，作畫亦然。

　　現在是讓塗鴉帶著我們往前進，揮起釣桿從潛意識中釣出超現實的幻象。可以遊走在過去，也可以奔向未來。先一探桃花源再登青雲梯見海日，望歸雁寄思情，上望夫臺一解相思苦，遊瀛海仙山見證楊貴妃與唐明皇巫山雲雨。再上天宮賞夜舞或出宮與李白共舞，舞向天際，舞向謫仙家。

　　如果搭上現代科技的羽翅，我們就可以穿越多重時空，自由奔遊翱翔，遊走於流動的時空，入探雲端之網；飛入太空深谷，看 UFO；

上天會外星人。儘管一切離眼前現實非常遙遠，但是這也是衝破自由的極限，跨出創作的瓶頸。

這一幕幕的景象很像杜甫所說：「精微穿溟滓，飛動摧霹靂。」也是正是莊子所言：玄珠（真道）……不可以智得，也不可以視得，更不可以言得，只能以「象罔」（虛幻之象）取之。歌德也說過：「真理和神性一樣，是永不肯讓我們直接識知的，我們只能在反光、譬喻、象徵裡面觀照它。」（宗白華，《美學與意境》，頁 219）幻象就是一面鏡子，照出我們心靈中最神祕的真實。

圖 IV–1: 身登青雲梯

一片翻轉流動的煙雲山影，突然開了個大洞沖下一片強光，照亮一道雲梯。梯上一個飄飄欲仙的高人，那不就是夢遊天姥的李白嗎？他說：「海客談瀛洲，煙濤微茫信難求……天姥連天向天橫，勢拔五嶽掩赤城，天臺四萬八千丈……我欲因之夢吳越，一夜飛渡鏡湖月。……腳著謝公屐，身登青雲梯。半壁見海日，空中聞天雞……。」李白這詩仙似乎有外星人的基因，想像非常豐富：

　　　　那
　　　　外星人轉世
　　　　的詩仙
　　　　孤燈下
　　　　三百杯
　　　　抱雲擁花
　　　　狂追月

　　　　那
　　　　外星人轉世
　　　　的詩仙
　　　　明月下
　　　　一壺酒
　　　　青雲梯
　　　　見海日聞天雞

圖 IV-2： 望歸雁

古人以雁（季鳥）為郵差，「雁書」又稱「羽書」，在唐詩中所見甚多，如「晚見雁行頻」、「衡陽歸雁幾封書」、「胡雁哀鳴夜夜飛」、「邊秋一雁聲」、「木落雁南渡、北風江上寒」、「羽書飛瀚海」、「江上月明胡雁過」等名句。現在那位紅妝少婦也循唐詩登山望雁寄情。黃昏時刻，山崖背著太陽，灰暗的崖壁透映著紅色雲光。遠處紅雲中，一群往天崖飛去的秋雁正忙著為她傳情。紅雲的波浪澎湃，正是她的心情——空閨難耐之苦：

　　家有銀床夢不成
　　寒天夕照水雲輕
　　雁聲遠過千山去
　　杜鵑猶向耳邊鳴

圖 IV-3: 望夫臺

夫妻離別總是流露令人心酸的悽情。李白有〈長干行〉詩:「十五始展眉，願同塵與灰，常存抱柱信，豈上望夫臺。十六君遠行……。」望夫臺在四川忠縣以南十里處的長江上。李白詩裡對望夫臺沒有作進一步的描寫，但一場場的詩幻令人著迷。看那少婦攜子望夫，雖然太遠了我們看不到她的面部表情，但周邊景色和風雲似乎照出了她的心情——明亮的紫、藍、赭、黑，配合洶湧如浪的山雲，正是浪漫情感的波動。有詩云:

　　　　雲如海　　風如浪

　　　　沖下她的淚水

　　　　捲斷她的心腸

　　　　今夕是何夕

　　　　秋風吹不盡

　　　　一片秋光一院愁

　　　　媚眼空望急歸雁

　　　　長干人啊！長干人！

　　　　雲如海　　風如浪

　　　　千里江山淚滿面

　　　　百年風柳亦斷腸

　　　　望夫臺上

　　　　候風色

　　　　媚眼空望一帆影

　　　　妾心已飛魂

　　　　長干人啊！長干人！

圖 IV-4：圓夢

白居易的〈長恨歌〉力圖為唐明皇圓夢，請臨邛道士找方士想辦法。方士乃升天入地求之徧，上窮碧落下黃泉，最後在瀛海仙山找到了楊貴妃，讓明皇得以圓夢。請看山澗裡那對裹在雲被裡甜蜜親吻的不就是〈長恨歌〉的主角嗎？後面那個侍女就是仙子，左上方山中的白袍人物就是方士，右下角那個拿著燈籠便是臨邛道士了。貴妃終於不只是「在天願作比翼鳥，在地願為連理枝。」而是兩人在仙界圓夢，一享巫山雲雨之樂了：

　　　碧落黃泉兩渺茫，
　　　千年緣斷苦鴛鴦，
　　　日夜相思難圓夢，
　　　月光浮蕩欲斷腸。
　　　臨邛道士精誠動，
　　　方士勤求有妙方，
　　　瀚海仙子心思細，
　　　相約太真會漢皇。
　　　君王抱妃終如願，
　　　簾捲風動淚更長，
　　　不叫一別成長恨，
　　　巫山雲雨日夜忙。

圖 IV-5：天宮夜舞

現在就請上天宮去看皇帝賞樂的奇景吧。那位長相怪異的皇帝挺胸站著，前方有二人跪迎，一個女樂師擊鼓，周圍還有一群人圍觀，一片喜樂的場面。有蘇東坡〈登州海市〉詩為證：

東方雲海空復空，
群仙出沒空明中。
蕩搖浮世生萬象，
豈有貝闕藏珠宮。
心知所見皆幻影，
敢以耳目煩神工。
歲寒水冷天地閉，
為我起蟄鞭魚龍。

圖 IV-6：雲中舞

等醉了就與李白和群仙共舞，舞上九垓遊太清！不問其名，不言其姓，因為他們無名無姓，也不知從何處來，但記下這難忘的一刻：

脫掉世俗的外衣
拋棄昨日的老調
──無論地球或外星
讓心靈展翅高飛
飛向雲霄
看天地翻轉
萬物飄飄
脫掉老舊的舞鞋
穿上輕曼的霓霞
──無論大地或虛空
舞向天際
　舞向謫仙家
抱住雲彩抱住夢
送一曲到天涯

圖 IV-7：遠望

現在從詩幻轉到科幻。在數位科技的時代，我們不是否定時空的存在，而是面對無界多重時空的平化與幻化。此圖用分割的方塊展現時空的多重界域，既是分割又是互通，是遙遠也是近在身邊。我們可以看到古人，也看到外星人；是懷念過往也是期待未來，是鄉愁也是夢：

　　　　那一線柔和的陽光
　　　　串起一葉葉的心
　　　　擺動彈奏
　　　　吹起那似曾有過的漣漪
　　　　捲動
　　　　清愁與喜悅
　　　　興奮與憂鬱
　　　　那一線極想回家的陽光
　　　　又擅進了我的心
　　　　掛上了無夢的鄉愁

圖 IV–8：情人

立體派的分割構圖更能表現數位時代時空的多重複雜現象，如果用來表現情人的心情那又是多麼戲劇性！多少情人只是在手機通過臉書談情說愛，是那麼近，可又是那麼遙遠。圖中格子裡不知有多少個情人的臉，似真似幻，這不就是後現代電子世界裡的生活真象嗎？

> 惚兮恍兮
> 我推開手中的天窗
> 在黑暗的被窩裡
> 看你在明亮的世界
> 我用手指
> 擁抱你
> 你感動的落淚
> 我努力為你拭淚
> 擦到的卻是我的淚
> 啊，你在那裡？

圖 IV–9: 道⑴──流動時空

當今除了時空解構與重構、聲光幻象之外，還有電子通訊帶來的無界時空，遠近一體的流動與交錯。圖中快速流動的書法筆線交織而成一個不斷流動而無界的時空，應該就是老子所說的「道」：

　　　　無形之道
　　　　如網
　　　　無所不在
　　　　無所不及
　　　　是大道也是迷宮
　　　　道可道非常道
　　　　道在何處？
　　　　在雲端
　　　　在天際
　　　　載著渺小的生命
　　　　散出點點青光
　　　　築夢成幻

圖 IV–10：道⑵——過途之旅

生命在宇宙大洋裡總是不斷起伏飄動，在迷途中時有雲霧風雨，也時有風和日暖，有重重的矛盾，也有奇異的和諧，無窮的豐富，這就是生活。其中矛盾的平衡與和諧就是藝術的美。這裡幽靈一樣漫遊的人群，暗示資訊網絡的無遠弗屆。畫境中似乎有山有人，但山非山人非人。這件作品傳達的是：

　　流蕩　流蕩
　　飄浮　飄浮
　　道，有道
　　道，無道
　　常，有常
　　常，無常
　　起起落落
　　來來去去
　　生命光影
　　無心時空
　　投射成了迷宮
　　生命的終點
　　也是
　　生命的起點

圖 IV-11： UFO

現代科幻除了上述的光影題材之外，還有很多與外星生物有關的傳說，既是傳說也是幻象，如 UFO、外星人、外星世界、星際大戰等等。UFO 是什樣子，沒人能說清楚，那就由我們自由來創造吧！外星人真的在山谷中現身了──一個有著扁平的大頭的黃色身影。隨他而來的是一陣隕石雨，譜出一團謎語：

　　深谷裡

　　一對驚嚇的目光

　　往上衝

　　衝到天空

　　撞上一個發光的物體

　　撞出一團火花

　　抱住落單的心靈

　　回到深谷

　　撞上暗冷的山崖

　　畫出一片問號

　　會走動飛躍的問號

　　會開玩笑的符號

　　今日無疑議

　　未來有意義

圖 IV–12: 外星人

外星人又來了，他長得怎麼樣？喔，身體像個箱子，臉像個扁球，上面嵌著兩個白眼睛和一片橫張的嘴巴。他說：

我來了
從幾萬光年外的世界來了
我的發光身體有無窮的祕密
我的小圓頭是預言者
我的大白眼是預示者
請聽請看
我來了
從幾萬光年外的星界來了
我只是一閃
瞬間
我要回去了
但，我會再來

圖 IV–13：阿凡達

又來了一個，喔，他像阿凡達又像天王的巨人；他有高挑的身材，圓圓的大臉，雙手上抱，睜著大眼睛往前看，兩旁黑影般的小人物正在侍候他。他應該是與阿凡達同族的外星人吧！

他長長的尾巴
像條長蛇
他雙手像繩索
往上抱

幻影萬千
他尋找自己
昨天　今天
百年　千年
無著

終於有了
億萬光年前的 DNA
轉換！

圖 IV-14: 外星人來訪

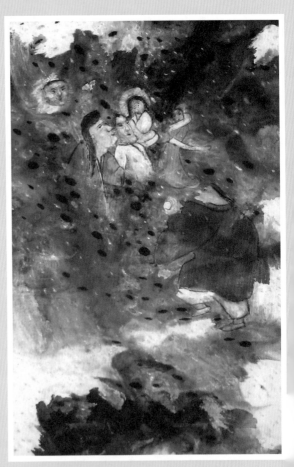

有朝一日外星人與人類相會了：在那夢幻般的空間裡，前方是白雲密布的山景一直往上延伸，背後是黃雲萬里的長空。山崖上最前方的是一個人類的代表，他向一群外星人與神仙（包括紅衣客、白衣觀音和兩個只露半臉的雲中君）獻上一顆金球，祈求平安。往上有一隻巨鷹，代表可能發生的戰爭，再往上有人形神仙向一隻聖牛祈禱，祈求和平。畫上題詩云：

　　　　千年神話碧落間，
　　　　萬里黃雲馭天邊。
　　　　青冥浩蕩難為闕，
　　　　星靈何時到眼前。

第五章　彩墨詩樂

　　最後拋開一切掛礙，把可識或可讓人分神的「像」抽離繪畫，讓點、線、面、色來自由舞動，就可以成為一曲「視覺音樂」，即讓純形式吟唱心聲和樂曲，可有古樂的優雅、交響樂的雄渾、現代樂的瘋狂，曲曲讓我們的心靈舞動。

　　形式的律動就像舞蹈，是理性與感性的結合，表現最高的韻律、節奏、秩序和動力，舞出宇宙的神祕和生命的熱情，在純淨空無的時空中自由奔馳。就像宗白華所說，用特創的「秩序網幕」把住那「真理的閃光」（宗白華，頁217～218）。這秩序的網幕就是音樂旋律和秩序的建構。由此展出舞姿，譜出歌聲旋律，其神力可能比具象畫還大。

　　以下讓我們先進入「曙光曲」，隨其歌聲賞其自由無礙之行：「在跑過的地上畫上了線，在滑過的海洋上留下波紋，在飄過的天空鋪上光雨。」再入「生命頌」，見其天真無懼之情：「遊動衝撞無懼，撞出秩序，讓無限的生命繁衍，再繁衍。」還有「旋律(1)——聲光交響曲」的宏闊壯麗：「光海中的生命，極速閃過，就是最有意義的一刻，沒有留戀，只有瀟灑。」

　　最後試著走回歷史，唱〈桃源行〉的「兩岸桃花夾古津……」，〈夢遊天姥〉的「海客談瀛洲，煙濤微茫信難求……」，〈琵琶行〉的「潯陽江頭夜送客，楓葉荻花秋瑟瑟……」，以及〈蜀道難〉的「蜀道之難難於上青天……。」然而，從後現代美學的觀點來說，這種強加的人文內涵和定式詩情，對觀者又是一項沉重的負擔，可能產生負面的

作用，所以不妨再度拋棄它，讓觀者自己的思路升天入地去遨遊。學柏拉圖向天上的星星說：「啊，我的星星，我默默祝我自己就是天空，用千眼萬眼來俯視你的儀容。」

也可以自己苦中作樂，在前進中，有痛苦與幸福，吟唱著滿足的歌聲，終於奔向無盡與永恆。最後不妨奔入後現代的熱舞，在滾滾洪流中體驗瘋狂的搖滾。

圖 V－1：曙光曲

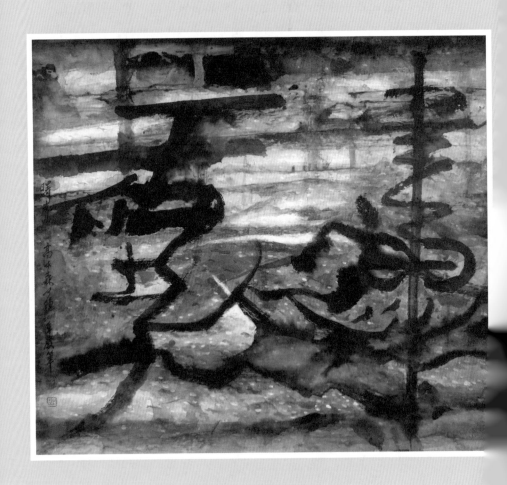

書法筆觸和線條是如龍如蛇的生命體，他們自由奔馳，就像懷素所說：「吾觀夏雲多奇峰，輒常師之，其痛快處如飛鳥出林，驚蛇入草，又遇坼壁之路。」他們奔馳在純淨空無的時空，穿越現實與夢幻；飄浮衝撞於曙光煙海中，與陽光狂舞，把我們的心情帶入那無際空冥的世界：

　　在跑過的地上畫上了線
　　在滑過的海洋上留下波紋
　　在飄過的天空鋪上光雨
　　我自由奔馳遊走
　　沒有迷失
　　因為
　　我有枝生命的筆
　　為我帶路

圖 V-2：生命頌(1)——初始

這是一幅雙屏的巨幅抽象畫，所用的不是書法筆觸，而是隨意拓印自然形成的景象，其中有非人造的灑脫，讓原始生命在多層的空間作有節奏的奔騰躍動，或轉或跳或飛或跑，有如懷素所說「初疑輕煙淡古」，繼見其「壯士拔山伸勁體」，再細觀又有「激電分流盤龍走」；譜出生命原始的創世之歌：

宇宙初始
在莽原亂世裡
宇宙的裂痕化成點線
連成
揮動的手
閃眨的眼
遊動衝撞無懼
撞出秩序
讓無限的生命繁衍
再繁衍

圖 V-3: 生命頌⑵——輪轉

有了生命輪迴不可免，而且成為一切生命不可超越的規律。畫中除了書法性線條之外有更明顯的結構性，不像「初始」那麼任性，我們可以感覺到生命在無限的空間，在烈陽中奮鬥求存，上下起落冷暖分秒相爭。它的脈搏震動成動人的旋律，引領我們的視覺與心靈作永無止境的遊走：

散去的靈魂
再凝聚
消失的我
再出現
結成點點的未來
結伴歌舞
舞在今世
舞在來生

圖 V-4: 生命頌⑶──自由

我們對生命最熱誠的期待就是自由。此畫讓形式基本元素更使勁更自由地舞出。用大片黑、紅、白拼出一個二重屏幕：背後是上下起落的紅色屏幕，前面由粗細不斷變化的黑線組成推拉舞動的現代舞。前後兩屏之間有從天外衝下，如瀑布的白線、白點，中介發聲。有如「水鳥合鳴」，唱出生命的哲理：

　　　我來到這世間
　　　不知為何而來
　　　我不認識自己
　　　無名無姓
　　　只有幾片黑
　　　幾片紅
　　　但我自由
　　　我無牽掛
　　　我永遠在笑
　　　笑自己也笑別人

圖 V-5: 旋律(1)──聲光交響曲

此圖靈感來自一個巨型的裝置藝術展覽，在一個巨大的展廳用千盞燈，配上許多大鏡，裝置成星天宇宙，裡面燈光幻影令觀者如入太空。今將這個展廳轉化成一個琴體，也是一個在幻境裡翻滾的夢，滾動飄浮的黑點敲擊出現代交響曲：

　　漫天光雨
　　不斷敲擊
　　我的心弦彈奏起
　　令人驚心動魄的交響曲
　　每一顆跳動的音符
　　都是一個有深意的祝福
　　光海中的生命
　　極速閃過
　　就是
　　最有意義的一刻
　　沒有留戀
　　只有瀟灑

圖 V-6：旋律(2)——海客談瀛洲

這個大廳演奏的就不像交響曲，而是更像輕鬆飄逸的唐詩——李白的〈夢遊天姥吟留別〉。現在就讓我們夢遊浙江新昌縣天姥山這個洞天福地。順著李白的詩到其中體會這個夢幻般的奇境吧：「海客談瀛洲，煙濤微茫信難求，越人語天姥，雲霞明滅或可睹。天姥連天向天橫……天臺四萬八千丈，對此欲倒東南傾……因之夢吳越，一夜飛渡鏡湖月……。」念完詩再回頭讓眼睛不斷尋找那微茫中的瀛洲，雲霞明滅的天姥，四萬八千丈的天臺山，以及藏在鏡湖中的一輪明月。如果找不到，可以再讀歌德的詩，或許可以找到自己：「我吸取自由的世界，自然何等溫和，何等的好，將我擁在懷裡。波瀾搖蕩著小船，在擊槳聲中上前，山峰，高插雲霄，迎著我們的水道。」也可以用自己的感性智慧去找其中的現代語言：

千年前的一滴墨　　　　　　一時衝動
帶著寂寞的心情　　　　　　隨著時光搖晃
化為點點的詩意　　　　　　衝入了大洋
跳入我的眼睛　　　　　　　現代波濤的大洋
緩緩　　　　　　　　　　　那滴墨離開了筆尖
湧入我的心　　　　　　　　化為流淌氾濫的激情
搖動我的畫筆　　　　　　　嘻笑怒罵
譜出優雅的歌聲　　　　　　只為吸睛

圖 V-7: 唐詩系列(1)——桃源行

山中無數的花點，在雲弦上輕輕彈奏著像溫順波瀾的旋律，那不就是王維的〈桃源行〉詩嗎? 真的，他已經來到這迷人的仙境，唱著:「……兩岸桃花夾古津，坐看紅樹不知遠，行盡青溪忽值人。」但仔細一看，真是峰壑今來變，不辨仙源何處，只好重譜一曲:

　　桃花源
　　像古琴弦
　　弦弦冷冷
　　花瓣飄蕩　滑過
　　輕撚慢攏
　　又抹又挑
　　古穆的琴音輕盪
　　沒了漁舟
　　沒了雞犬喧
　　峰壑已是今來變
　　往事隨澗水東去
　　留下一片晚涼
　　的東風

圖 V-8： 唐詩系列(2)——琵琶行

看這畫中的楓紅，我想到潯陽江的波瀾，聽到白居易的〈琵琶行〉：「潯陽江頭夜送客，楓葉荻花秋瑟瑟……忽聞水上琵琶聲……轉軸撥弦三兩聲，未成曲調先有情，弦弦掩抑聲聲思，似訴平生不得志……。」隨後我在畫中找自己的腳印，又聽到自己的聲音──踏出一曲清樂：

　　夕陽下
　　黃雲暗笑
　　風聲輕吟
　　我輕輕走過
　　留下腳印
　　學大洋
　　不斷地毀壞
　　不斷地創造

　　夕陽下
　　黃雲暗笑
　　笑我愚蠢
　　風聲輕吟
　　讚我瘋狂

圖 V-9：唐詩系列(3)——蜀道難

音樂的韻律節奏之強弱急緩會帶來無窮變化的意境，如前述瀛洲的微茫中有輕漫之聲，而潯陽江的幽靜浮動有清純之韻。今圖的韻律節奏之強與快，成千氣勢難擋的音符像巨石從高聳的坡上衝下，奏出的樂聲更接近李白的〈蜀道難〉：「噫吁戲，危乎高哉！蜀道之難難於上青天……西當太白有鳥道，可以橫絕峨嵋巔。地崩山摧壯士死，然後天梯石棧相鉤連……。」不過很快我在歷史中迷失了，只好搭上自己的想像雲車，隨畫中的韻律譜出自己的心聲：

　　　　命潮中，業浪裡
　　　　激情峰，寂寞底
　　　　衝上，滑下
　　　　畫出眾生的期待與失落
　　　　在前進中
　　　　有痛苦與幸福
　　　　吟唱著滿足的歌聲
　　　　終於奔向無盡與永恆

圖 V-10: 搖滾

是的，歷史太沉重，現實又太低俗，最後拋開歷史，遠離現實，讓筆自由揮動，喚起生命的力量，注入眼前一片無像的動體。有秩序又無秩序地衝撞，撞出現代的瘋狂，譜出天搖地動，令人驚心動魄的視覺樂章：

　　　　頑皮的我
　　　　一搖
　　　　你的眼睛奔前奔後
　　　　一撞
　　　　你的眼睛拋上拋下
　　　　一滾
　　　　你的身入太空
　　　　魂下大洋
　　　　搖搖撞撞
　　　　滾滾滾
　　　　太空大洋
　　　　上下總自如

第三篇
雜　談

第一章是〈錢選與「盧仝烹茶圖」〉，屬書畫鑑賞專題。「盧仝烹茶圖」的作者是錢選還是丁雲鵬，近年來有些爭議，本人從畫風與茶具來作考證，斷定其為錢選之作可能性甚高。

　　第二章〈論「个山小像」的幾個問題〉，屬繪畫史。八大的「个山小像」圖有饒宇朴和彭文亮之跋提及「繁公豫章王孫貞吉」，而畫上卻有「西江弋陽王孫」印。因此到底八大是弋陽王之孫還是豫章王之孫？此圖的議題還有那神祕的題跋文本，本文就是希望為這些議題理出個頭緒。

　　第三章〈盧山詩畫〉，記述本人在西元 2011 年 10 月到盧山旅遊回來之後的創作。全文先簡介古人與盧山有關的一些詩、畫創作，再簡述本人創作的七幅以盧山為題的山水畫。

　　第四章屬遊記類，記述本人在西元 2007 年秋天與家人驅車到美國新墨西哥州和亞利桑納州去旅遊的經驗，那次旅遊看到很多美景，為日後的繪畫增添許多靈感的源泉，也看到很多藝術村和藝術收藏。藉此短文與讀者共賞。

　　最後一章屬民俗文化的〈也談三寸金蓮〉。今日很多人仍對中國歷史悠久的纏足陋習很好奇，但是真正知道其起源、用意與後世發展歷程的人不多，也引起許多不實的猜測，本文提供一些資料以供參考。

第一章 錢選與「盧仝烹茶圖」

前　言

　　臺北國立故宮博物院珍藏一幅歸在錢選名下的「盧仝烹茶圖」（下文簡稱「盧圖」，圖1）；該圖為紙本，設色明亮，但清爽雅緻；無錢氏題款，只有「舜舉」一印。首經乾隆皇帝鑑定為錢氏真蹟，並寫了一首長詩，裝裱在圖的上方。該圖以盧仝烹茶為主題。考盧氏號玉川子，是唐朝與陸羽齊名的茶師，留有飲茶詩〈走筆謝孟諫議寄新茶〉❶。今畫中主人翁盧仝身著白袍、盤腿坐在花氈上，周邊是一片往上延伸的寬敞臺地。主人身旁置一茶壺與茶杯。其左為男僕，其右前方煎茶者正在搧火煮水。臺地頂端偏右有太湖石和芭蕉，左側留白。布置優雅清澈，給人舒暢的感覺。就畫的品質而言，是今日歸於錢選名下的一件精品。

　　然而，近年來有些學者提出質疑，甚至把它定為明末畫家丁雲鵬的手筆。主要的理由是：錢選雖然嗜酒但未聞其喜好喝茶，怎會以烹茶為主題作畫；掛軸畫幅狹長，在南宋、元初很少見；無畫家款識，只有「舜舉」一印，此印是否有問題；該畫流傳歷史資料欠缺，畫身無乾隆以前的收藏印或題跋，而且著錄上也沒有此畫的資料；畫的風

❶　熊宜中，〈啜墨看茶——宋蘇軾茶藝美學初探〉，《藝文薈粹》，創刊號，頁12～21；《蘇東坡全集》，上卷，頁70。

格與丁雲鵬的畫法一致❷。可是類似的諸多論證在讀者之中都有不同的反應。筆者認為這是很有趣，也是給愛好藝術鑑賞者提供一個討論的機會，因此將個人所知、所思集結成這篇短文供讀者參考。下文即就這幾點再做進一步的論證，並且將茶藝的時代性列入考察的項目之一。

一、錢選與「盧仝烹茶圖」

錢選（1235～約1302），浙江霅川人，字舜舉，號玉潭，又號巽峰、清癯老人、習嬾翁。南宋景定間進士，宋亡後隱居鄉間以詩酒為樂，是元初著名的畫家，因是南宋遺民，乃被歸為宋人。他的畫藝相當廣，舉凡山水、花鳥、動物無所不精，而最重要的特色是不只有寫形、出韻的工力，而且表現超逸不俗的個性與文人畫風的時代精神。他的成就深深影響到趙孟頫，再由趙氏傳播給元朝畫家，其後輾轉影響到明清的主流畫派。

「盧圖」到底與錢氏的風格有無緊密的關係呢？上文提到的前四個論點，其實不能肯定這幅畫是後人的偽作。第一、錢選是否只喜歡喝酒而不喝茶呢？無人能證實，而不喜歡喝茶的人還是可以畫烹茶圖，因為那喝茶的人是盧仝不是畫家自己啊！就像不打坐的人也可以畫和尚打坐，不喝酒的人也可以演貴妃醉酒。第二、所謂「很少見」並不是沒有，如臺北國立故宮博物院所藏就有南宋馬遠的「華燈侍宴圖」、元初錢選的「荔枝圖」、管道昇的「竹石圖」、王淵的「秋山行旅圖」等等都是狹長立軸。至於第三、四點只能供研究者參考而已，因為這些現象在藝術史上的例子所見多是，故終結的重點還是在於畫的風格本身。

❷　傅申，〈傳錢選畫〈盧仝烹茶圖〉應是丁雲鵬所作〉，《故宮文物》，311期，頁46～57。

論風格，我們可以從構圖、筆觸、用色和整體表現來探索。而整體的表現更是關鍵性的議題，因為這往往是一件作品展現其時代性的面相。該圖的布局採高視點取景，營造或享受李白所說的「登高壯觀天地間」那種氣勢。這種取景法在中國有很長的歷史，但也因時代而略有改變；顧愷之的畫讓人物飄浮在空中，觀者也同是在空中，故是觀者與畫中人物同飛。五代、北宋畫家喜歡把視點放在畫面的中段，畫出比較莊嚴的「巨碑式」山水，在南宋因為馬夏派畫比較小幅山水，所以把視點降低了。

到了元初，因為追求古意，再度把視點提升，它的方法並不是回復顧氏的格法，而是把前景的地平線往上延伸，將聚焦放在畫面頂端的景物——如「盧圖」的太湖石和芭蕉。這也是畫中最精細的部分，顯示畫家由上往下看的視線之連續性。意圖抹平畫面，讓畫面平淺而輕漫，也能更貼近觀者，給人一種親切、輕鬆感。這

圖1：錢選，盧仝烹茶圖，紙本設色，立軸。臺北國立故宮博物院藏。

種布局法，在趙孟頫的「鵲華秋色」，以及其後吳鎮、倪瓚的許多山水畫都有很精彩的表現。

再就筆法而言，「盧圖」的畫法是以線描為主，只在關鍵處加一些清淺的皴和淡墨渲染——具體的說，那是在臺地邊的一塊小崖壁和太湖石塊的凹凸處。因此畫面的視覺效果是簡樸、單純、開朗和清逸。再者，人物的姿態、視線、神情，以及背景的配置，都相當寧靜、自然、輕鬆，沒有造作的氣氛。這種風格特色也表現在錢選的其他作品中。

畫中人物的開臉的確比「貴妃上馬圖」要寫實，這可能令一些鑑賞家感到困惑，其實錢選的畫作如「秋瓜圖」、「桃枝松鼠圖」都傳達出精深的寫實功力。元初的幾位名家如錢選、龔開、趙孟頫都能以簡潔的筆墨，充分把握人像和物像的形式與結構，故那位烹茶侍者的老人臉應該不足為奇！這種「寫實」的手法沒有在「貴妃上馬圖」出現，可能因為後者是一幅仿古之作。最重要的是兩幅作品都呈現出清靜高雅的境界。

這種表現方式相當符合趙孟頫所說的「古意」。懂得閩南語的人應該都知道「古意」就是老實、單純、不耍技。因此「古意」第一個條件是人物或景物都要表現出一種簡樸、自然、超凡、輕鬆的氣氛，要配合這種境界，筆墨要溫柔、清潤，柔中寓氣，所以可以追溯到東晉的顧愷之。第一位把「古意」這個形容詞用在畫評上是趙孟頫，但是可以說源於錢選，因為錢選幾乎是趙氏的老師。黃公望題錢選「浮玉山居」云：「趙文敏公嘗師之。」倪瓚題錢選「牡丹卷」云：「水精宮裡仙人筆，曾就溪翁（錢選）學畫花。」可見錢選的筆法、創作理念深植於趙氏的畫中。

元初的「古意」在自然主義的薰陶下，用筆也趨於自然，即配合物質面的基本形相，不是顧氏的飄浮式，也不是吳道子的銳氣線條。

所以今日歸在錢氏名下的人物畫中，「柴桑翁像」如果不是錢氏的仿古之作便是一件後人偽作。而「貴妃上馬圖」，所畫的雖然是唐朝的題材，卻是錢氏筆下的寧靜、清秀，不是唐人的豐盈氣魄。

二、「盧仝烹茶圖」與明畫的關係

「盧圖」會不會是明朝中葉吳派畫家的作品呢？我們都知吳派是江蘇的一群畫家凝聚出來的一種文人畫風格，其來源就是元四大家，而元四大家的風格又源於元初的錢、趙。因此吳派畫風與錢、趙有千絲萬縷的關係。「盧圖」被人懷疑是出於吳派畫家之手是可以理解的。不過整體而言，吳派畫無論人物或山水景物，其筆觸、線條的動性較強，因此都會凸出於畫面，也會跳出景物和人物的自然本體面，呈現出一種醒眼的、具有個性的書法性格，如沈周的古拙、文徵明的矯健、唐寅的曲折。即使人物畫專家的作品也沒有「盧圖」這麼安靜、純樸、冷逸。

「盧圖」與明末丁雲鵬的關係更是令人困惑的問題，因為其中牽涉到許多層面。就題材而言，丁氏畫了不少煮茶圖和瀹酒圖，而且看來與「盧圖」有些相似之處。他的「玉川煮茶圖」（圖2）似乎是參照「盧圖」改造而成的：圖中玉川即盧仝，亦著白袍，但他是半盤腿坐在鋪有地氈的石臺上。他的正右方是烹茶者，左前方是男僕。背景亦有芭蕉和太湖石，但加上芭蕉花和竹林。儘管有些相似，但是由於個性有異、時代不同，表現的方法和產生的視覺效果完全兩樣。我曾開玩笑說：「藝術家是聰明的小偷，他們偷了別人的一些技法和題材，放在自己的畫裡，可是一般人看不出來。」很顯然，丁氏看到「盧圖」為其所吸引，於是將它改造，加入自己的風格和時代性。因此我們不能因為「盧圖」與丁氏的畫有點兒像就斷定它是丁氏手筆。否則清初四

王做了那麼多宋、元畫家的筆法，那些被做的宋、元名畫都成了四王的作品了！

丁氏圖中人物除了扭曲的姿態之外，更有趣的是他們的腳特別短，尤其是那個男僕，簡直像個怪矮人。背景的太湖石和芭蕉，覆蓋了畫面中段的大部分空間，並加上幾朵鮮紅的芭蕉花和幾枝綠竹。密集的翠綠芭蕉葉、鮮紅的芭蕉花、曲扭的太湖石，還有石上那閃爍的「白眼群」，實在太熱鬧了，一點「古意」也沒有！至於芭蕉葉的一些細節與錢氏的芭蕉葉有點像，這可能是丁氏看過錢選的畫而模仿的，就如他在「應真雲圖卷」中採用一個從拓本得來的羅漢像一樣，雖略有形似，但無神似。

圖 2：丁雲鵬，玉川煮茶圖，紙本設色，立軸。北京故宮博物院藏。

在丁氏的作品中，強烈的對比性處處可見；丁氏筆下的人物實在有太多的誇張與戲劇化的現象，這不只在那強力扭曲的姿態，也表現在那強力曲轉的衣折。至於樹木、石頭、花草也是靜不下來，當然更談不上自然了，這種重大的差異不是一兩處，丁氏的畫作，無論是以人物或山水為主題，都離不開詭異、矯飾的作風。就是那幅以山水為主題的「廬山高」（圖 3），其複雜、

圖4：丁雲鵬，廬山高中的臺地。

圖3：丁雲鵬，廬山高，紙本
設色，立軸。臺北國立故宮博
物院藏。

圖5：盧仝烹茶圖中的臺地。

熱鬧以及造作之戲劇性，遠超過王蒙的山水。試看其畫中的臺地（圖
4），與「盧圖」中的臺地（圖5）放在一起，豈非天壤之別！丁氏的
臺地很像人工開鑿後再用米黃色的混凝土構築出來的，也像幾片用鐵
打造出來的盾牌，一點也沒有「盧圖」或錢氏其他畫作的自然氣息。

　　在布局方面，丁氏畫作也是非常戲劇化。如果將「盧圖」與「玉

圖 6：丁雲鵬，煮茶圖，紙本設色，
立軸。無錫市博物館藏。

圖 7：丁雲鵬，瀹酒圖，紙本設色，立
軸。上海博物館藏

川煮茶圖」、「煮茶圖」（圖6）、「瀹酒圖」（圖7）等丁氏作品並列觀
之，其人物的經營、位置、布局都可以看出其中的巨大差別：請看「盧
圖」中三個人物兩近一遠，但安排得開闊寬敞而平衡，令人一見而開
心。丁氏「玉川煮茶圖」將三位人物幾乎排在一條左上右下的斜線上，

而且顯得擁擠熱鬧。「煮茶圖」也是擁擠異常，更有甚者是那位主人翁看來相當霸道。「漉酒圖」把三個人緊緊圍在一個小盆子旁邊，主人左袖衣折曲轉蛇行往下流竄，相當詭異。

就整體布局而言，丁雲鵬的畫比「盧圖」複雜多了，因為他採用的是移動式的視點，所以沒有聚焦，如他的「盧山高」，從下到上幾乎是在同一層面，但是在這單一的層面上出現複雜的凹凸變化。這種現象也表現在他的人物畫上，譬如「漉酒圖」最底下的石塊、野草和桌上物，幾乎都是非常細緻，同樣細緻複雜的現象也表現在中段的人物和上段的花草、樹、石。儘管這樣的布局也是讓景物貼近觀者，可是其視覺效果與「盧圖」完全不同，因為丁氏之作是讓景物衝向觀者，同時在其中開一些「小窗」讓視線延伸出去，產生強烈跳躍式視覺效果。

三、茶具與烹茶

探討「盧圖」的斷代問題，我們還可以從茶具和烹茶方式切入。古時的茶具除了壺、杯（盞）之外，還要有取水用的瓢、甌，磨茶用的碾、臼（槽）、椎（杵），以及煎茶、煮茶、泡茶用的銚（或鐺、鍋）、勺、巵漏等等。唐朝以來茶藝不斷精緻化，從採茶、製茶、煎茶、泡茶到飲茶都成了一種藝術。唐朝陸羽寫了一本《茶經》，把茶的起源、製造、工具、茶具，以及茶的烹煮、飲用、歷史、產地和品質都作了詳細的介紹。唐宋以來，飲茶、吟詩、作畫成為文人休閒和雅集的活動。蘇軾有〈試院煎茶詩〉對茶藝作很精彩的敘述❸：

❸ 此詩有不同版本，《蘇東坡全集》上卷，頁70，文中「磚」作「搏」（博力攜帶），「日高時」作「自高時」（自覺滿足時）。

蟹眼已過魚眼生（煮水初見水泡）

颼颼欲作松風鳴（水沸聲）

蒙茸出磨細珠落（將茶餅磨成茶末）

眩轉繞甌飛雪輕（茶末倒入甌）

銀瓶瀉湯誇第二（將茶水倒入茶杯）

未識古人煎水意（回憶古人煮水）

君不見昔時李生好客手自煎（李生好客親自煮水）

貴從活火發新泉（古人泡茶很講究水質和煮水具，所以蘇軾特
別強調要「從活火發新泉」）

又不見今時潞公煎茶學西蜀

定州花瓷琢紅玉（要用「花瓷紅玉」的茶具）

我今貧病常苦飢

分無玉碗捧蛾眉（抱怨自己貧病沒有花瓷紅玉可用）

且學公家作茗飲

磚爐石銚行相隨（只能學一般人，帶著爐和石銚同行）

不用撐腸拄腹文字五千卷

但願一甌常及睡足日高時（不用萬卷書了，只要睡足時有一甌
茶便心滿意足矣！）

　　「盧圖」中的茶具畫得很清楚（圖8）：在盧仝右手邊有一個赭色
茶壺、一個赭色的杯座上放一個白色的小茶杯、後方有一個白色的甌
放置在赭色的三足座上，甌蓋已經打開。在茶師前面是一個三足的鼎
形爐，爐上放一個赭色的鐺（古代一種有腳的鍋，用於烹茶）。鼎形爐
是煎茶常用的工具。程以文詩云：「日鑄新茶早得名，離離山谷洩雲
英，白金湯鼎形模古，黃閣風爐制度精。」張起巖也有〈煎茶詩〉云：

圖 8:「盧圖」細部：茶師烹茶。

「魚眼才過蟹眼生，小團湯鼎發幽馨。」（張起巖，《西巖集》，卷 8）

　　「盧圖」的爐旁有個赭色的茶壺，壺口設計相當特殊──口上加一個杯子，杯上有個蓋子。考唐宋時代，茶藝是先將茶葉曬乾，製成茶餅，泡前磨成粉末。碾茶的器具稱為「臼」。唐朝柳宗元有詩云：「日午獨覺無餘聲，山童隔竹敲茶臼。」[4]煎茶時可以直接將細粉放入壺中或杯中煎泡，但也可以在壺口加上后漏（濾器），在泡茶時先將茶末放入后漏，再倒入開水，細末衝入壺中，粗片則留在后漏中。「盧圖」這個茶壺可能加了后漏。

　　另外，元朝畫家趙原也有一幅烹茶圖，題為「陸羽烹茶圖卷」（圖9），但因是小寫意畫，人物和茶具都很簡率。比較明確的茶具是一個圓形三足座上放著一個甌形爐，爐上置一個小鍋，茶師的身旁隱約可看到一個小茶壺。主人翁陸羽半盤腿坐在廳內看茶師烹茶。畫上的題

<hr>

[4]　柳宗元，〈夏晝偶作〉，參閱申雲艷、齊瑜，〈從元墓壁畫看元代民間飲茶風尚〉，《故宮月刊》，179 期，頁 122。

圖9：趙原，陸羽烹茶圖卷（局部），紙本設色，手卷。臺北國立故宮博物院藏。

圖10：玉川煮茶圖細部。

詩云：「睡起山齋渴思長，呼童剪茗滌枯腸。軟塵落碾龍團綠，活水翻鐺蟹眼黃。耳底雷鳴輕著韻，鼻端風過細聞香。一甌洗得雙瞳豁，飽啜莒溪雲水鄉。」❺詩中提到的茶具有碾和鐺。另外元曲（《金元散曲》，頁1223）也有提到碾茶：「黃金碾畔香塵細，碧玉甌中白雪飛。」這足以證明圖中的陸羽還是用茶末。那麼「盧圖」若非見證宋、元人還用碾過的茶末沏茶，就是這位畫家在作畫前已經細心研究過唐人烹茶的方式了。

　　現在來看看明末畫中的茶具吧。明末最喜歡畫煮茶這個主題的是丁雲鵬。他的「盧山高」所畫的茶具最清楚，也最接近「盧圖」。畫中主人在臺地的遠方與友人對話，旁邊站著一個僮僕。臺地近處是煮茶者蹲在鼎形爐的前方搧火（圖4）。有趣的是爐上放的是一個頂端高凸的茶壺，也就是把一個像「盧圖」中的泡茶器直接放到火爐上了。爐邊放一個碟狀器，應該是裝茶的容器。他為什麼會把茶壺直接放在爐上煮茶，而不是用鐺煮水呢？而壺上高凸的杯有何作用？會不會是一個卮漏，待水煮開之後，將茶葉放入卮漏，待茶濃之後再將茶水倒入主人身旁的小茶壺或茶杯？

　　同樣的情況也出現在丁氏的「玉川煮茶圖」（圖10）。該圖也有鼎形爐，置於精雕的石臺上。爐的口呈三疊蓮瓣狀，上頭的水壺像是古時的銚（有把手和短流的鍋），但作蓮蓬狀，中軸部位高凸，因此其功能與「盧山高」的烹茶方式一致。主人後方的石臺上有個赭色的小茶壺。爐前女侍者手捧著一個盤，到底是水果或茶葉，無法論斷。但是從「煮茶」這個主題來說，茶葉的可能性比較高。雖然茶具與「盧圖」和「盧山高」類似，但有很明顯的奢華裝飾，符合明末的「矯飾作風」。

❺　《藝苑掇英》，第43期，頁46。

圖11：文徵明，品茶圖（局部），紙本設色，立軸。臺北國立故宮博物院藏。

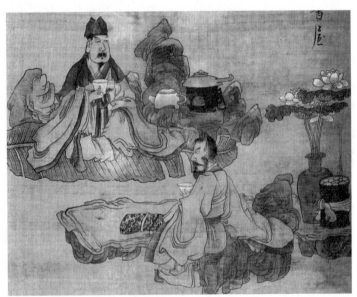

圖12：陳洪綬，停琴品茗圖（局部），絹本設色，立軸。上海朵雲軒藏。

丁氏的「煮茶圖」也有同樣的設備。畫中主人坐在榻上，前方榻邊有一個蓋上桌巾的小臺子，上面置一穹頂式的火爐，頂上爐口放一個有㽵漏、蓋和把手的多重水壺。侍者也是手捧著一個大盤子。在畫面的右下角另有一侍者正在整理一些茶具，已經取出的有一個小茶壺。

曬過的茶碾成茶末的泡茶方式，在日本延續至今，可是我們中國人今日已不再用茶末而只用茶葉。到底中國人何時改用茶葉泡茶呢？上述宋、明茶具的差異顯然可見，據申雲艷、齊瑜的研究，雖然元朝《草木子》已有：「民間止用江西末茶，各處葉茶」的說法，但餅茶（末茶）還是存在。明朝中葉之後人們普遍用茶葉沏茶，而不用茶末。在繪畫上也有跡可循，如上述趙原的題畫詩，證明元朝後期還是用茶末。明朝中葉的文徵明有「品茶圖」（圖 11）。圖中的茶具是一個大型的桶狀火爐，爐上有一個水壺，壺口凸出一個圓柱狀帶蓋的小杯，其功能與丁氏畫中的烹茶方式一致。再看與丁氏同時代的陳洪綬所作的「停琴品茗圖」（圖 12），用茶葉泡茶的習俗就更為明顯了。畫中主人與客人各持一杯，主人杯底有蓮花形「茶船」（杯托），客人則手持一個無茶船的杯。主人身邊有一個桶狀的爐子，上面放一個有長柄的蓋子，這蓋子翻過來可以變成煮水鍋。爐旁是一個無㽵漏的茶壺 ⑥。可見他們沏茶的方式與今日的習俗無異──直接把茶葉放入壺裡。

四、小　結

綜上所述「盧圖」雖然不一定是錢選的真蹟，但無論是從風格或從畫中茶具來看，都不會是明朝末期的作品。筆者在《元氣淋漓》 ⑦

⑥　《藝苑掇英》，第 60 期，頁 11。

⑦　《元氣淋漓》，東大圖書公司，1998 年，頁 14～36。

與《明山淨水》❸二書將錢選的作風總結在「冷逸」這個觀念上，所以作品主要的是表現「清和、寧靜、高雅、自然、寬敞、輕鬆」，也就是當時所謂的「古意」。而將明末丁雲鵬、陳洪綬等人的畫風總結於「詭異」，以「爭奇競怪求新意」為其特色，有點像西洋畫史上十六世紀的矯飾主義 (Mannerism) 或十八世紀的洛可可 (Rococo)。

　　元初「古意」與明末「詭異」是兩種相對的美學觀。它們的出現與發展都有其特殊的歷史環境。簡而言之，就中國繪畫發展史而言，元初的「古意」現象是一種古典風格的再生，它的成因除了對南宋馬夏派宮廷畫的反彈之外，更反映了中國儒士面對蒙古帝國極權統治所採取的沉潛志向和柔靜歸真的心態，也是文人在強大的政治壓力下的寒蟬效應。元朝中葉文人畫家如黃公望、倪瓚、吳鎮基本上還是保存這種心態，只是筆觸略為活躍自由。元末有一段極為短暫的解放，因而出現了王蒙的繁密牛毛皴。

　　明初政治壓力再次衝擊畫壇，文人畫相當沉寂，到了明朝中葉蘇州文人在商業社會中獲得新的生命，也有了新的活力。到了明末，亂世再起，而且西洋文化、藝術的衝擊前所未有，在這樣的環境下，畫家很難一直保持靜而不動，因此爭奇鬥異的現象是不可避免了！當時同屬這種詭異畫派的畫家還有李士達、吳彬、陳洪綬、崔子忠等人。到了清初寒蟬效應重現，也帶動了另一種以四王吳惲為代表的「古意」在畫界繁衍，使明末的詭異畫風消失無蹤。

　　總之，古物的鑑定是一項非常繁複的工作，而且結果也是常有爭議，很難以一己之見說服眾人，因此我們對一幅傳世珍寶的重新定位，改變作品真偽的判斷要特別謹慎。譬如趙茂男先生的大作〈〈文賦〉卷中宋高宗「紹興」印的發現〉一文，意圖將〈文賦〉的收藏年代從元

❸　《明山淨水》，三民書局，2005 年，頁 225～240。

圖13：王羲之「快雪時
晴帖」的「紹興」印。

圖14：「文賦」卷中的
「紹興」印。

朝提前到宋高宗時代，舉出的理由是：「王羲之『快雪時晴帖』的卷尾
之『紹興』印，印文與『文賦』卷的『紹興』印正相同。」❾

　　但事實並非如此，兩印的「紹」字左右兩旁之距離，「快雪時晴
帖」的印較遠，而「文賦」的印較近（圖13、14）。而且「紹」字的
絲字旁上段，後者是兩個圓圈連在一起，而前者則是兩圈之間多一豎
筆。兩印的刻藝也有高低之別，顯然「文賦」卷上的印顯得鬆弱，而
「快雪時晴帖」上的印嚴謹有力。再就「文賦」卷的書法風格而言，
顯然與趙孟頫有關。就以「盧圖」來說，從乾隆到二十世紀中葉，書
畫鑑賞家都視之為錢選精品，今日要重新定位得三思而後行，尤其要
將它歸入丁雲鵬名下更是矛盾難諧！

❾　趙茂男，〈〈文賦〉卷中宋高宗「紹興」印的發現〉，《故宮文物》，315 期，
　　頁 90～93。

第二章 論「个山小像」的幾個問題

前 言

「个山小像」（圖 1、2），據八大自己的題跋：「甲寅蒲節後二日，遇老友黃安平為余寫此，時年四十有九。」可知是他的好友黃安平在他四十九歲端午節後二日所繪，或許是作為五十歲的生日禮物吧。此圖於 1954 年在江西奉新縣奉先寺被發現。過去五十餘年來，已經有不少學者對此畫下過工夫去研究，也為此畫做了很多的揭密工作，但有些問題還是爭議不斷，亟待進一步探究。

比較早提及此一小像的是李旦先生的〈八大山人叢考及牛石慧考〉一文，但只提到小像上的「西江弋陽王孫」印以及饒宇朴、彭文亮二跋。即使論饒、彭二跋亦只提及「个山綮公豫章王孫貞吉先生孫也，少為進士業」以及「瀑泉流遠故侯家，九葉風高耐歲華」兩句。由於當時對此小像的觀察還不夠深入，所以都只是引述，沒有作進一步的闡述，而且所引饒跋之文亦不完全正確。

稍後葉葉先生有〈從「个山小像」論八大山人的身世問題〉一文（見《八大山人論集》，國立編譯館，頁 71～74）為饒跋作一些闡釋。該文主要是研究饒跋「个山綮公豫章王孫貞吉先生孫也」一語。得出「綮」（從原跋看更像「綮」）為「傳綮」，乃八大山人出家以後所使用的名號，而所謂「豫章王」即朱多炡，八大是朱多炡的四世孫。然而

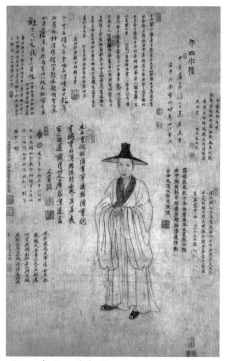

圖 1：个山小像全圖。　　　　圖 2：个山小像（局部）。

對所謂「豫章王」一語則無所解釋。

　　1989 年王方宇先生撰〈个山小像題跋〉刊於《故宮文物》（六卷 10 期，1989 年 1 月），二年後於 1991 年，李德仁先生又撰〈个山索隱〉亦刊於《故宮文物》（八卷 12 期，1991 年 3 月），二文之研究重點都在饒跋和蔡受跋。

　　1999 年魏子雲先生在《故宮文物》十七卷 1 期，又撰寫〈「个山小像」的蔡受跋〉，然後又於同年撰〈這一方「西江弋陽王孫」印〉一文，討論「弋陽王」與「豫章王」的問題。魏氏雖然有其自身之見解，但誤解多於正解，值得再加以檢討。本文擬先論八大的身世，再討論蔡跋、「西江弋陽王孫」印以及饒宇朴跋文的神祕禪理。

一、八大的身世

「个山小像」為簡單白描小型人物畫。畫中的小像就是八大山人，身材瘦削，著古袍，戴斗笠。周邊有許多題跋。其中饒宇朴的跋對我們了解八大山人的身世有很大的幫助。此跋簡釋如下：

> 个山綮公豫章王孫貞吉先生四世孫也。少為進士業，試輒冠其儕偶，里中耆碩莫不噪然稱之。戊子現比丘身，癸巳遂得正法於吾師耕菴老人。諸方藉藉，又以為博山有□矣。間以其緒餘為書□畫若詩，奇情逸韻拔立塵表。予嘗謂个山子每事取法古人，而事事不為古人所縛。海內諸鑒家亦既異喙同聲矣。丁巳秋，攜小影（小像）重訪菊莊，語予曰：「兄此後直以貫休齊己目我矣。咦！栽田博飰，火種刀畊，有先德钁（古代農具）頭邊事，在瓮裏，何曾失却□？予且喜圜悟老漢腳跟點地矣。」鹿同法弟饒宇朴題并書。（圖3）

饒氏與八大是好友，出身同一師門，經常有詩文往來，相知甚篤。跋中對八大的人品以及他在詩書畫方面的成就和禪修正果，頗多讚賞。

根據《明史》的記載，朱權寧王乃是朱元璋庶十七子。《藩獻記》謂「高皇帝十六子」，殆誤，朱權封地原在江西大寧縣（今永和縣南），永樂元年徙南昌府。死後追諡為「獻王」，史上又稱之為寧獻王。其長子磐烒早卒，追封為惠王，由磐烒之子奠培襲封為寧王，此支傳到正德十四年 (1519)，因朱宸濠叛變失敗而告終，以後就不再有寧王之封。磐烒庶五子奠壏移居弋陽，此為弋陽地方寧王後裔府第之始。景泰時

圖3：饒宇朴跋文。

加封「鎮國將軍」，死後諡「榮莊王」。

　　奠墥之子為覲鑅，諡號僖順王。下一代為宸沏封鎮國將軍，死後諡莊僖王。再下一代為拱樻，封輔國將軍。拱樻的兒子就是朱多炡，名貞吉，號瀑泉，封奉國將軍。《畫史會要》云：「弋陽王孫多炡字貞吉，號瀑泉，南昌人……善詩歌兼精繪事。」

　　與多炡同輩的還有多焜、多煌表兄弟。多焜死，無子，由其表兄多煌襲爵，封為「奉國將軍」。《藩獻記》云：「弋陽奉國將軍多煌，僖順王曾孫也，父拱樻（或作檜）。豪爽好客，善詩，著《負初集》二卷。煌恂謹孝友，與弟炡、焜、炤皆用文雅結友，徧遠近。」多炡之子為謀鸒，封鎮國將軍。據《畫史會要》：「謀鸒字太沖，號鹿洞，貞吉

第六子也。生有暗疾。負性絕慧。」多烴之孫為統鏊，封輔國中尉。再下一代為議冲，再下一代則為中桂。

世代：
朱權→磐炆→奠壏→覲鋉→宸泭→拱檣→多烴→謀鸛→統鏊→
議冲→中桂

在這世代中，被認為是八大山人的有「統鏊」、「議冲」和「中桂」。如李旦先生認為「統鏊」是八大，「中桂」是他的別號。因為陳鼎〈八大山人傳〉云：「八大山人，明寧藩宗室，號人屋。父謀鸛亦工書畫，名噪江右，然暗啞不能言，甲申國亡，父隨卒，人屋承父志，亦暗啞。」另一個理由是「个山小像」彭文亮詩云：「瀑泉流遠故侯家，九葉風高耐歲華。」「瀑泉」就是八大的祖父多烴，「九葉」即九代，如果從朱權算起，那就是統鏊。另據《朱氏八支宗譜》亦載云：「統鏊號彭祖，別號八大山人，封號輔國中尉。」而更重要的是「个山小像」的饒跋「个山綮公豫章王孫貞吉先生四世孫也」句中「四世」二字有圈痕，似為誤字。

郭若愚則有另一種看法，他認為議冲是八大的原名。理由是「个山小像」上饒跋所謂的「四世」應包括貞吉在內，那麼八大山人是貞吉的曾孫，屬「議」字輩，就是「議冲」。

以上兩種說法都有可議處。首先，明朝王室後裔命名都有一定的排列次序。在江西南昌的一支（即朱權的後裔），名字的首字依「磐奠覲宸拱，多謀統議中，總添支庶闊」為序。名字末尾一字之五行屬性則依「火、土、金、水、木」之次序。據《西山志》云：「八大山人墓在中庄。山人名中桂。明宗室。諸生。」統鏊不可能在統字輩又取號

「中桂」，竄入「中」字輩。再者，明朝滅亡時八大才十六歲，那有可能封輔國中尉！第三，從朱多炡的出生年 (1541) 與八大的出生年 (1626) 來比較，中間相距八十五年，亦以相差三世比相差二世合理。

　現在回頭來讀上述彭文亮的詩便有比較明顯的線索了。「瀑泉流遠故侯家」一句中的「瀑泉」便是指朱多炡，而「流遠故侯家」是說他回到了祖先朱權的封邑南昌。第二句，依詩的對仗法，「九葉風高耐歲華」中的「九葉」二字應該是指八大──可喻「第九世」或「桂樹」。若解為第九世，當自第一代封於弋陽的奠壏算起，若解為「桂樹」，則為「中桂」。八大之印既然以「弋陽王孫」自居，解為「第九世」比較合宜。就此而言，彭文亮贊文所言「九葉」也就不是魏氏所說的「無從作『九世』解」了！那麼就饒氏之跋而言，八大為多炡之四世孫是可以肯定的。跋中「四世」的細線圈應視為後人所為，因為傳統上書畫題字之筆誤並非如此處理，而是在字旁加點。那麼下一個問題就是「豫章王孫」與「弋陽王孫」的問題。

　1999 年 6 月《故宮文物》195 期刊出魏子雲先生的一篇文章：〈這一方「西江弋陽王孫」印〉。該文考證八大山人「个山小像」中，饒宇朴跋文所謂之「豫章王孫貞吉先生四世孫也」，以及跋文行間「西江弋陽王孫」印。魏先生得出的結論是：

> 「个山小像」被發現於 1954 年，流傳世間幾已半世紀……惜乎還沒有人去探究過這方印之與八大山人的關係……如今我已把「豫章王」、「朱多炡」、「四世孫」以及這方「王孫」印連在一起來推想，這纔有了霍然大悟的想像。實乃八大山人與老友饒宇朴設計的一則錦囊之謎也。

魏文這個結論主要是建立在他對「豫章王孫」一語之誤解。他認為「豫章王」這三個字是饒氏與八大合謀用來否定「朱多炡」其人不是豫章王孫，而是「寧王的王孫」。再用「四世孫」來否定朱多炡有四世孫。魏文云：

> （饒宇樸把寧獻王寫作豫章王）是「無中生有的繞眼把戲。把『豫章王』三字按在『朱多炡』頭上是饒宇樸與八大山人合夥創造出來的隱喻。隱喻八大山人不是弋陽王孫也。」

此中問題比較複雜的是「弋陽府」與「豫章府」之間的關係。先說弋陽，其地在江西弋陽江畔。弋陽江又稱信江，漢時置弋陽縣，唐以後的弋陽縣轄貴溪縣東北，縣治設於弋陽江畔。明清時此地屬廣信府。豫章郡之置亦始於漢代，轄江西省境，縣治設於南昌，故南昌又稱豫章。

這裡我們要特別注意饒宇樸跋的用語是「豫章王孫四世孫」，而不是「豫章王四世孫」，可見饒氏行文用字之嚴謹。可惜魏氏將兩者混為一談，以致差之毫釐失之千里。其實明朝並無「弋陽王」和「豫章王」之封藩，亦無此類謚號，故只有所謂「弋陽王孫」和「豫章王孫」，其意是「居於弋陽之王孫」和「居於豫章之王孫」，指在弋陽和豫章兩地的「寧王後裔」，不能像魏先生把它們解為「弋陽王之孫」和「豫章王之孫」。

由上述資料可知，明朝無所謂「弋陽王」和「豫章王」之封號。因此我們可以有如下的結論。第一、由於朱宸濠叛國事件的影響，像朱多炡、八大等寧王後代都忌諱自稱「寧王王孫」。這使得魏子雲先生一直搞不懂為什麼饒宇樸要把「寧獻王」寫成「豫章王」。第二、除奠壏之嫡系有「鎮國將軍」，以及多焜有「奉國將軍」爵銜之外，旁支皆

與庶民無異。不是魏文所說「八大山人既是朱多炡的孫子，都當是奉國中尉的祿」。第三、朱多炡時徙居南昌（豫章），故稱「豫章王孫」。其意是「在豫章的王孫」，不是「豫章王之孫」。第四、八大的祖、父輩皆居南昌，八大本人也是出生於南昌，所以饒宇朴將八大的身世追溯到遷回南昌的朱多炡，但是八大還是喜歡「追遠」，故於饒跋上加蓋「西江弋陽王孫」一印，說明豫章的王孫便是弋陽王孫的分支。

那麼，不論饒宇朴跋、「西江弋陽王孫」印、彭文亮贊都是融洽無間，再清晰不過了，沒有什麼「錦囊之謎」！

二、跋語的禪意

在諸多跋文中，最富禪意而惹爭議的就是蔡受的跋。蔡氏字白采，為邑廩生，擅詩文，獨具格調，亦能篆刻字畫，所謂「無師授，筆墨無所至者，神通其妙。」其「个山小像」跋語云：

圖4：蔡受跋。

⚛️🌑，咦，个有个而立于一二三四五之間也；个無个而超于五四三二一之外也。个山个山，形上形下，圜中一點。減涂居士蔡受以供 个師乙而為世人說法如是。（圖4）

跋文起頭是兩個圖符。王方宇認為第一個是「五行符號」應讀為「火土金水木」，以

為明朝朱氏家族取名末字之排列法則。而跋文第二圖（圖中一豎），如從中分為上下兩半，則上為「个」下為「山」。代表「个山」。圖中一點正是「禪門中的圖像」。王氏此說獲得李德仁的贊同，並再從禪、道宇宙觀來推論此五行圖與第二圖之相關意義：

> 題跋本身即是就「个山」二字而為世人說法，顯然是八大借蔡受之筆而表達己意，題跋前是由火土金水木五字組成的五行圖，其次是个山二字合形圖，即「圓中一點」圖。「一二三四五」亦是指五行。「圜」可與繯、環假借通用，指「个山」合形的圓圈。圜本字又指天體宇宙。《說文》云「圜，天體也。」故圖中之圓圈即代（表）宇宙，宇宙中含有一個小點，這小點又是整個宇宙的縮影。這一點既是「有」又是「無」。《老子》云：「有無相生。」……既是形上又是形下。《周易‧繫辭》亦云：「形而上者之謂道，形而下者之謂器。」李文的結論是：「个山即是存在於天地萬物之中，而又超越萬物的宇宙本體之道。」

魏子雲對王、李二文都有所批評，並指責他們把五行方位圖讀成「火土金水木」是「無讀圖的常識」。魏氏更指出，王、李不知為何五行圖東西南北要調轉頭來成為北在下、南在上、東在左、西在右。他問道：「未詳知由東方木起而火、土、金、水秩之，忽去五行生剋之意義，甚且連看圖之方位亦未知乎南北東西也，焉能詮釋跋文真義？」魏氏對這點也提出他自己的看法：

> 蓋凡圖的方位全是坐北朝南的，以北辰為主要方位也，所以凡是圖都應把它調過頭來讀，地圖不就是這樣讀的嗎？……雖知

蔡受先生繪製的這一五行方位圖是指朱明王孫的命名規律，卻不知朱家此一命名之意義，亦無看圖尋路的常識。遂把蔡受畫的這幅五行方位圖念成「火土金水木」這樣的排比秩序，與朱家取名的規律雖相合，卻失去先後之秩……誠不知這種五行質素的排比，有何根據？亦非朱明之由「木」始也！

魏文還特別強調八大為朱明皇族的政治意義：包括八大在明朝皇室的地位，以及在清朝的遺民角色，故曰：「蔡受這條跋文最能顯示八大山人的身世隱情。」對於第二個符號，他認為就是「个」字的篆體，若與八大題款和用印為據，「个山」皆可解為「一人之下眾人之上」，故此圈中一點，應是寓有八大為明朝皇儲之義。他說：「由上一圖之五行方位圖來與下一篆書之『个』字聯成一體看，豈不是明喻个山這個人是大明皇儲乎？」

魏氏對此題跋的研究得出了四項結論：第一、五行方位指出个山乃是朱明皇家之後人。第二、⊙與一二三四五都指出个山乃居中間之土位，即王位。第三、王、李把此⊙字解為「个山」合體字是不合理的。原因是下半不像山字，而此圈中一豎其實就是「个」字的篆體（但未舉實例）。第四、不能接受「圈中一點」為宇宙的縮影，因為他不懂為什麼一圈是宇宙，而一點又是宇宙的本體。

現在檢討王、李、魏諸說，或各有所得亦各有所失。首先王氏以「火土金水木」為明朝朱氏家族取名末字五行屬性之排列法則，配合五行相克相生之理：「木生火，火生土，土生金，金生水，水生木」。但正確的排序應是「木火土金水」，因為八大這支世系從屬木的朱權開始。

王氏把「圈中一點」的圖符視為八大名字「个山」，故與五行圖符

不相干。此說為李氏所接受。然而，王氏此說是否有其必然性，則是值得再加細究。何況依王、李說圈中為一豎之同時又說「圈中一點」為「禪門中圖像」或為「宇宙之中心點」，其自相矛盾令人費解。至於李氏所謂「八大借蔡受之筆而表達己意」之說亦不無商榷的餘地，因為蔡受並非由八大授命而寫。

再就魏氏之論而言，最大的缺失是將一切主觀推論建立在政治觀點上，這是相當可議的。試問：八大真的敢在康熙皇帝治下的國土內，不斷自誇是明朝皇室之一員，而且自稱是居於「土」位的皇帝或皇儲嗎？我想只要有點常識的人都不會相信他會如此愚蠢！我們都知道清初文字獄之慘烈，令許多文人學士毀身斷頭，八大雖然有反清的思想，但他也知明哲保身，不會衝著康熙皇帝寫出可能惹上殺身之禍的詩句，或作一些有政治性爭議的畫。

事實上將藝術創作從政治觀點來作主觀的推論，而無視於創作者的時代環境和哲學認知，是很難令人信服的。譬如八大在「陂塘蟬聯」畫上的題詩：「只道君王無戲言，乾封禱祠漢乾年；靈雲正滿陂塘水，分半蟬聯與蝶聯。」有人將它解為八大對康熙重建乾封之禮表示不滿。這種主觀政治情結乃是研究元初和清初繪畫史的一大陷阱，不能不注意。惟有我們不對八大的詩畫作政治聯想才能更清楚地看出其真正意義；其「陂塘蟬聯」是由畫聯想到黃帝的乾封之禮，再作詩解釋畫中蝴蝶花和蟬的吉祥含義。

那麼，要如何來破解蔡受這一題跋呢？首先我們必須研究八大的跋，並了解蔡受與八大跋之間的關係。八大跋云：「生在曹洞臨濟，有穿過臨濟曹洞，有洞曹臨濟兩俱非，贏贏然若喪家之狗，還識得此人麼？羅漢道底。」

八大此跋是個禪家公案，它的立足點是游移在「有」與「無」之

間，他說「是生在曹洞、臨濟兩大宗派之間，有穿過臨濟、曹洞者，又有曹洞、臨濟皆非者，所以比之為喪家之犬，不知還認得這主人的家否？」最後以「羅漢道底」為偈。嚴然是禪師傳道的口吻，也有密教的咒語禪機。此跋無主詞，故其所指之人或事必然無可限量。此無可限量之人或事，其小者可指八大自己。既然八大此跋是題在自己的畫像上，當然是可以說他自己的禪修境界已到了一無所執的「如來」之境：「既生於臨濟、曹洞之間，又能穿越之，使兩者皆非。」這不是至高無上的禪境了嗎？而「喪家之犬」正是自由自在者，又何必再去認其主人屋呢！

同在這幅畫像上，八大還有一跋云：「沒毛驢，初生兔，齧破面門，手足無措。莫是悲他世上人到頭不識來時路。今朝且喜當行，穿過葛藤，露布咄！戊午中秋自題。」（圖 5）這意思就是說：「一隻沒毛的驢或初生的兔子，走了出去，卻手足無措。這就是為世上人之不識來時路，誠可悲！其實只要今朝且樂今朝行，穿過葛藤吧。」跋中「露布咄！」是一句禪偈，如「阿彌陀佛」！

圖 5：八大山人跋。

八大的禪理很明顯，然而從大處而言，他的跋語亦反映他對老子哲學之著迷。《老子》曰：「知其雄，守其雌，為天下谿。為天下谿，常德不離，復歸於嬰兒。知其白，守其黑，為天下式。為天下式，常德不忒，復歸於無極。」此「復歸於嬰兒」、「復歸於無極」和「喪家之犬」都是道的最高境界。此跋可以說全無政治含義，除非我們要牽強

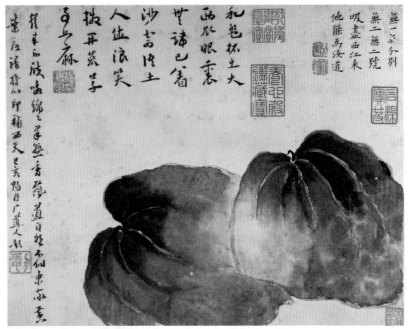

圖6：八大山人，西瓜圖。

附會將「喪家之犬」解為「亡國之臣」！但本人認為這樣的附會是絕無必要的，因為它與上文連不上來。

八大此跋與他在「西瓜」冊頁的題語「無一無分別。無二無二號。吸盡西江來，他能為汝道。」（圖6）如出一轍——有道家的玄妙。而與其「三孔太湖石」冊頁的禪偈「擊碎須彌腰，折卻楞伽尾；渾無斧鑿痕，不是驚神鬼。」更是異曲而同工——得禪家之空靈。可見其哲理游走於老子與禪家之間。既知八大禪偈是在於教人「超脫、無執，不為成法所拘」，我們今日重讀其詩偈，就不應該不了解這一點，而緊執政治觀點，採井底觀天之見！明此則蔡受跋亦可迎刃而解矣。

禪宗在八大、蔡受這一支實已沾染密教（漢密）色彩，故所作圖畫亦有密意。蔡受擅占法，在戊午年（康熙十七年，1678）曾應親王

安藩大將軍之聘，至長沙幕中為王移災。由此可證八大此支禪法實已入密法之門矣。蔡跋起首先來兩個「圖文」其實就是一種「符」，所以我們可以稱之為「圖符」。當然純由圖符來看，它的意義是不明確的，而且很容易令人與朱明王室命名規律聯想在一起，所以蔡受在二個圖符之後用文字偈來作補充說明。

蔡跋第一個圖符不只是一個說法圖，而且是一個密符，就禪法而言，此圖有如密宗的曼荼羅。若以曼荼羅來作喻，則圖符中央的「土」代表毗廬色那佛，而周圍的木金火水就代表東西南北佛：阿閦如來、阿彌陀佛、寶生如來、不空成就佛。至於為什麼把「東西南北」的方向寫反了呢？這是因為蔡受沿襲中國人以「坐北朝南」之帝王思想繪製地圖的傳統。這個問題本人曾於〈趙孟頫「鵲華秋色圖」的祕密〉一文詳論（參閱《元氣淋漓》，頁 396～397）。

這樣的圖符可否解為宇宙呢？理當可行，因為所有佛家的曼荼羅都是闡釋或圖釋佛教法界裡的宇宙觀，以表「本尊」與「分身」的關係。在此是以土居中，而分出「木、火、金、水」。至於此圖與明朝皇族命名之關係則不宜過分強調，因為明朝朱元璋固然有以五行生克原理為子孫命名，使子孫世代繁榮之構想，但對蔡受來說這應該不是八大和他自己為人「說法」的主要目的——為人說法卻講自己家族命名法則不是太滑稽了嗎？

蔡跋第二個圖符到底是圈中一豎還是一點，各有不同說法。王方宇和李德仁的「个山合體」說，是解為一豎，可是他們也接受「一點」的說法。今以蔡受跋文為據，圈中為一點非一豎，這是蔡氏自己的說法，無復可議，而且從圖符來看也是比較像點。所以王方宇「上个下山」說和魏子雲的「个字」說都不能成立。

既然如此，則「圈中一點」便是上述五行圖符的抽象化。其中之

一點，代表五行中的「土」位，但因為是抽象化，它的含義就更加廣泛了。如果兩個圖符一起考慮，我們可以說這是公案的兩個境界，也是禪宗說法的兩個層次。前者為「知」，後者為「悟」，也就是從「可解之象」進於「不可解之象」。五行圖符是最低層次的，觀圖得意，相當於密宗所言之「觀像」或「前行」，是為修法之心願。由觀而得萬物之存亡生滅興衰有無之變化原理。這是「知」的境界。由「知」而「悟」即可進入第二個圖符。它是抽象的，既是「不可解」又是「無窮解」，所以任何解說都無對錯可言。

　　蔡受之解若譯成白話則為：「唉，个有个，那它是立於一二三四五之間；个無个，則其必超然於五四三二一之外。」他是先拿「个」來個公案。其義理是：「從『有』來說，个是立於一二三四五之間，如『一個、兩個……』。但從『無』來說，它是超乎五四三二一之外。」前段以「一二三四五」為偈，帶有成長之義：由無而有而壯，是為「長」。後段言「五四三二一」，由多而少而亡，是為「消」。兩者互濟，為世事之理，亦猶《老子》所言「萬物並作，吾以觀復。夫物芸芸，各復歸其根。」所以蔡受進一步說「个山个山，形上形下，圜中一點」。

　　這裡的問題是如何解此「圜中一點」，或曰形上為天、形下為地，「个山」（八大）則為此天地間之一點；或曰形上為無形，故為道，形下為有形，故為器。前說太直接、明確，故氣量小，不能容道，殆以後說為宜。形上者「个無个」是也；形下者「个有个」是也。《老子》第一章有言：「道可道非常道，名可名非常名。無名，天地之始，有名，天地之母。」故無名無形為道，有名有形為器。但不論形上（道）或形下（器），个山皆為圜中一點。從道家的觀點來說就是老子所謂之「營（魂）魄抱一」，也就是「抱道之人」。但從佛家觀點而言，此山非必是指「八大」一人，而是指佛陀（佛法）所在的須彌山，此山為

宇宙之支柱。此殆八大取字「个山」之原委。

　　易言之，蔡氏以圈中之「一點」喻道，它虛懷若谷，可容萬物。故《老子》曰：「道沖（虛）而用之或不盈，淵兮似萬物之宗。」此喻道（个山）之大與容。又曰：「道之為物，惟恍惟惚；惚兮恍兮，其中有象；恍兮惚兮，其中有物。窈兮冥兮，其中有精。其精甚真，其中有信。」此謂道之神妙不可喻。

　　蔡跋最後一句：「減涂居士蔡受以供　个師乙而為世人說法如是。」「个」字前有空格以示其對八大之尊敬。其中「乙而」一語魏氏不得其解，疑為「一再」之假借。其實此「乙而」就是「偶爾」的南方音。

　　就題跋的位置來說，八大自跋位於小像之左方，以釋其像，蔡跋又位於八大自跋之左方，其目的就是以禪偈回應八大的文字偈。此為禪師對話之公案。自明朝中葉以來，玩弄文字禪成為文人士大夫之間相當流行的活動，亦稱為「禪悅」。在明末畫界最有名的「禪儒」無疑是董其昌，他經常與李贄、陳繼儒、李日華、三袁兄弟、憨山禪師等人聚在一起玩文字禪。蔡受就是利用八大的字「个山」來製造公案，讓八大作為說法的參考。

三、小　結

　　總結上文的論述「个山小像」的跋文可以讓我們對八大山人的身世和思想有更精確和深入的了解。就身世而言，他就是「中桂」，他的祖先最重要的當然是朱元璋，其次是寧王朱權，但是對他來說最有意義的是定居弋陽的奠壘，因為弋陽是他的出生地。而弋陽就在豫章郡，所以豫章對他來說也是很重要的。就這個原因使他擁有「西江弋陽王孫」印，而饒宇樸稱他為「豫章王孫」，其意就是住在弋陽、豫章的朱

元璋後裔。

　　從蔡受和八大自己的兩段跋文，我們可以體會到八大和他親近的
一些朋友都對禪宗和道家哲學很投入，他們的詩文中充滿玄妙的語詞，
這也讓八大的題畫詩顯得奧祕難解，同時把他的畫作帶進更抽象的境
界。

第三章　廬山詩畫

1.

　　西元 2011 年秋天我應江西南昌大學之邀赴校講學，於 10 月中
(16、17) 隨旅行團到廬山一遊。第一天上午參觀住宅區的牯嶺，其地
因嶺北有石如牛首，故原本取名「牯牛嶺」，後因成為洋人避暑之地，
故被稱為 "Cooling"（牯嶺）。該住宅區的歷史可以上溯到十九世紀 80
年代。1885 年英國傳教士李德立發現該區有一道寬闊的溪流，溪流兩
旁有廣大的山坡地可以建避暑別墅，乃於 1895 年強迫滿清政府將其
中一塊大面積的山坡地出租。其後又有美國和俄國來租。民國十六年
(1927) 由中國政府收回後，又有許多官員在此地建別墅。現在此地已
成為歷史古蹟之地，別墅建築中保存了許多前人如李德立和賽珍珠文
獻、相片和蠟像。

　　當天下午旅行團去參觀被稱為「廬山第一奇觀」的三迭泉。因為
這個景點隱藏在荒山深塹中，到南宋紹熙年間 (1191) 才被一個柴夫發
現。當時詩人劉過有詩云：「五老峰北嵯峨巔，龍泉三迭來自天。」元
朝趙孟頫亦有詩云：「飛泉如玉簾，直下數千尺。新月如簾鉤，遙遙掛
空碧。」我與幾位隊友聽到下山上山共要走 2800 多個臺階，恐怕無法
承受也就沒有隨行。不過也沒有太大的遺憾，因為後來問前去參觀者，
所得的答案是：「沒什麼! 水很少!」大概是因為正值仲秋，山泉不多，
看不到古人所說的「上級如飄雪拖鍊，中級如碎玉摧冰，下級如玉龍
走潭。」

待第二天我們到廬山另一邊的風景區，包括石門、石門澗、仙人洞、五老峰、天橋等等。最後沿山徑下山，也是一千多個階梯，不過只下不上，大家還能盡興。

2.

廬山又稱「敷淺原」、「匡廬」、「匡山」，名稱來源有許多不同的傳說，於此不贅敘。此名山位於江西省長江邊，有奇峰高聳，叢林蒼翠；在朦朧煙霧中還有珠簾飛瀑。白居易稱讚它「奇秀甲天下山」。李白〈廬山謠寄盧侍御虛舟〉歌之曰：「廬山秀出南斗傍，屏風九疊雲錦張，影落明湖青黛光……迴崖沓障凌蒼蒼。」陳舜俞讚其「峰巒之奇秀，岩壑之深邃，林泉之茂美為江南第一。」

自晉朝以降，有不少佛僧、道士和文人來此隱居，更有許多文人墨客來此旅遊後為之題詞賦詩。最早來此隱居或旅遊的僧人有曇先、慧遠，詩人則推謝靈運、鮑照和陶淵明。慧遠稱讚廬山「崇岩吐清氣，幽岫棲神蹟……。」謝靈運〈入彭蠡湖口詩〉有句云：「攀崖照石鏡」，可知他曾遊廬山。另有〈登上大林峰〉詩云：「……晝夜蔽日月，冬夏共霜雪。」但詩人陶淵明則未登此高峰，只是「採菊東籬下，悠然見南山。」南唐昇元中 (937～943)，中國最早的書院「廬山國學」在白鹿洞建立，廬山也就成為中國國學研究的重鎮。

魏晉南北朝之後為廬山賦詩的墨客很多，其中著名詩人從唐朝到清朝有三十餘人。最為大家喜愛的，除了上引李白的〈廬山謠寄盧侍御虛舟〉之外，就是李白的〈望廬山瀑布〉：「日照香爐生紫煙，遙看瀑布掛前川，飛流直下三千尺，疑是銀河落九天。」另有北宋蘇軾的〈題西林壁〉：「橫看成嶺側成峰，遠近高低各不同。不識廬山真面目，只緣身在此山中。」

詩人吟詠廬山者如此之多，可畫家畫廬山者卻很少見。在網站上

流傳有宋朝江參的「廬山圖」，惟其筆墨風格屬清初的王翬，另安徽省博物館有一幅傳為唐寅的「廬山圖」，從圖片看來也有疑點。因此今日真正可靠的廬山圖真蹟只有明朝沈周的立軸「廬山高」和當代張大千的長卷「廬山圖」。有趣的是這兩位畫家都沒去過廬山，所以想像的成分高於寫實。沈周的創作靈感很可能來自前引李白的〈望廬山瀑布〉

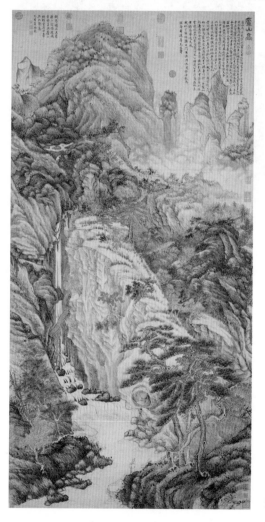

詩中的「日照香爐生紫煙，遙看瀑布掛前川。」他以王蒙的筆法畫樹木和山石，前景是深谷中的溪澗，邊有石岸和古松，中景為峭壁和一道「三千尺」的瀑布。峭壁的上方是一片下斜的臺地，畫幅的頂端應該是想像中的香爐峰。峰腰有雲彩（紫雲），是清秋景色。

圖1：明，沈周，廬山高，193.8×98.1公分。

圖2: 張大千，廬山圖，178.5×994.6公分。

　　張大千的「廬山圖」，今藏臺北國立故宮博物院，是他一生中最後一件未完成的巨作。其創作時間約三年——從 1981 到 1983 年他去世為止。該圖以張氏晚年的潑墨潑彩法為之，有雄偉渾厚的氣勢，也有豪放瀟灑的風情。雖然他沒去過廬山，但現代有許多廬山風景照片可以參考，所以給人一種廬山神貌的感覺。

3.

　　古時候交通不發達，要遊廬山相當困難，即使到了廬山面對濃茂叢林，高崖峭壁的千階小徑，要攀爬登峰，實非易事。對畫家來說，那真是入山反不識廬山真面目，不如居家讀詩，以詩入畫。現在時代不同，交通方便，到廬山已非難事，這為廬山帶來許多遊客，我們所見的不是白居易看到的「石門無舊徑，披榛訪遺跡。」而是「一日千階

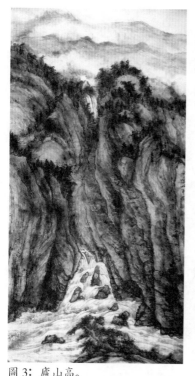

圖 3：廬山高。

圖 4：詩人廬山遊。

千人踏，不聞秋澗聲，但聞人語響。」這也因此令人特別懷念古時清淨
的一刻。

　　回美後過去一年中，揮毫時廬山的印象不時會出現，迄今已陸續
創作了七幅與廬山有關的畫作，有師古、有印象、有寫實、有想像，
現在以附圖與大家分享。

　　現在先看以古法創作的「廬山高」（圖 3）和「詩人廬山遊」（圖
4）。兩幅都是採用傳統筆法和布局方式。前者畫的是錦繡谷天光乍現
的清朗秀麗；後者畫詩人尋舊蹟順著通天的千階徑上走。畫的前方山
谷溪流清澈，巉岩削立，古松如龍，中景茂林藏古亭，最頂端是龍首
崖，背景白雲悠悠，遠峰隱現。此景令我聯想到明朝方沆的〈記述淩

虛閣〉詩：「杖履憑虛到上頭，丹梯宛轉石林幽；風向洞壑爭傳響，天近星河忽倒流。」

當我到廬山走上千階梯的時候，立即想起蘇東坡的名句：「不識廬山真面目，只緣身在此山中」，因為在密林濃陰中實在看不到外邊的景色。不過對藝術家和詩人來說，不識其真面目沒關係，藝術是搜奇創真，既是創出來，是假也是真。「不識廬山真面目」的印象展現在畫面就是如波濤的茂林中，一道千階徑蜿蜒而上（圖5）。面對這樣的畫面就要讓肉身飛上

圖5：不識廬山真面目。

天空，讓靈魂潛入山林中，心遊其不可明言的妙境。

順千階徑往上走，可以看天橋，其實那是在峽谷兩邊的崖壁上相對凸出一支巖臂，令人聯想到斷去的石橋。畫的前景是樹林和洶湧的雲浪，中景是山澗與石橋，背景山谷雲霧飄動、天光閃爍，天橋似斷又連。這神奇的景象似乎述說明朝朱元璋的故事。據說朱元璋為了製造他的天命神話編出一個故事：「當他在鄱陽湖與陳友諒大戰被打敗之後，往廬山逃走，到了錦繡谷上方，無路可走，此時剎那間一條龍跨在這個斷橋上，讓他和軍隊安然通過。接著陳友諒的軍隊追來，龍便即時飛走，保護了朱元璋。」當然，這種神話是不可信的，但作為藝術來看，對繪畫創作也不無幫助。有此啟示，天橋有了幽光閃爍（圖6）。

圖 6：天橋。

　　遊客到廬山必看的是「千巖競秀，萬壑爭流」的石門澗。石門可以兩面看，一面可看到奇巖蒼山，另面是兩條瀑布自山上奔流而來，故名「石門澗」。「石門」（圖 7）畫中的基本結構參照實景，但細部結構、色彩、光影都是經過藝術化了。石門的兩邊崖壁陡峭，左邊有一座高聳如石塔的石柱，景奇幽靜，雲光幻現。「石門澗」（圖 8）畫面下方是一片向下的清溪，其中山崖、巉岩、奇石都非常戲劇化，有怪石伴泉吟歌的浪漫谷，是個神祕而充滿詩幻的世界。似乎吟出蘇軾的廬山詩：「劈開青玉峽，飛出兩白龍。」中段有嶙峋崢嶸的崖壁，上方是高掛的石門，再上是雲霧輕籠的山峰，可以聽到白居易歌聲：「獨有秋澗聲，潺潺空旦夕」。畫後也拈一首古詩與白居易唱和：「慧遠居易

圖7：石門。

圖8：石門澗。

何處尋?筆峰墨韻有玄音。東坡靈運魂猶在,高掛石門古琴心。」詩中慧遠、居易、東坡、靈運、琴心都是雙關語,可令人反復尋索。

　　最後讓我們進入幻境吧!先讀白居易的〈大林寺桃花〉詩:「人間四月芳菲盡,山寺桃花始盛開,長恨春歸無覓處,不知轉入此中來。」考白居易在西元 815 至 818 年謫居江州期間曾經率眾於 4 月底登上廬山的大林寺頂峰。他看到山下桃花已經凋謝,但山上的桃花初開,非常興奮,寫了這首詩。儘管 10 月分是仲秋,沒機會看到桃花,但沒關係,可以隨詩入幻境心遊一個桃花源(圖 9)。畫的左邊是叢林山崖,右邊是花團錦簇的巉岩和山谷,兩山之間是通天小徑,左下方有登山客來訪。

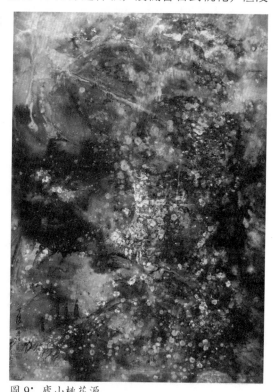

　　廬山不只風景奇秀,同時也是文化勝地,自古以來就是著名的旅遊景點。現在又有高級旅館和飯店,令人想起杜甫的詩:「自為青城客,不唾青城地,為愛丈人山,丹梯近幽意。」值得大家一遊。

圖 9:廬山桃花源。

第四章　從「文化藝術產業」看「藝術村」

前　言

「文化藝術產業」簡而言之就是以文化、藝術資源作為一種商業活動。雖然這是二十一世紀的新思維，但事實上已經有非常悠久的歷史，只是早期的實踐是以各地既存的名勝古蹟作為商業資源。在今天，文化產業的範圍除了名勝古蹟之外，舉凡教育活動、文化活動、休閒娛樂、藝術展覽、美術館、廣告設計、電影、體育競賽、電玩等等都可列入其中。而更重要的是把藝術家的創意納入其中。

二十一世紀的文化，不管稱之為「後現代文化」或「後後現代」，其實就是電子時代的文化。在這個時代，年輕一代的生活習慣、生活方式、審美觀念都會有很大的變化，而且變化的速度會越來越快。在教育水準提升、交通發達、通訊快速、知識交流暢通、休閒時間遽增的時代，人類對文化生活的需求也就不斷增加。有人預測，再過五六十年，醫院、工廠、餐館、家庭、農場、學校和辦公室裡的許多工作都會電子化──不是由電腦就是由機器人代勞了。到時候，人們的工作量會大為減少，可能每天只要做四小時的工作。在這個客觀環境之下，再加上退休老人的增加，休閒文化產業將更為重要。

一、文化產業概說

　　文化產業大概可以分為「文化遺產」與「文化創意」兩大類。前者靠的是豐富的歷史古蹟、名家藝術品和名人的遺物。就此而言，歐洲、中國大陸、日本等地占有絕對的優勢。主要是因為他們有豐富的文化遺產，只要好好維修，多多宣傳，向外推展，就能有豐厚的收獲。相較之下，臺灣因為文化的進展較晚、較慢，在這方面屬於弱勢國家。加以華人生活習慣的問題，譬如交通擁擠、街道骯亂、車子亂停、攤販滿街、店面難以入目等等，都令遊客望而卻步。

　　然而，弱勢並非全無可作為，只要大家有心，從教育、法制、基本建設和各種配套措施開始，應該還是有希望的。這方面日本做的比其他亞洲國家做得好；不只街道乾淨有秩序，而且有一些觀光旅遊措施讓旅客方便，譬如在國外你要到日本去觀光，你只要到特定的旅行社就可以買到整套的折價券，一下飛機即可用折價券開始各地行程，不用再擔心付費的問題。

　　文化產業的全球化效應還要靠宣傳，我希望臺灣可以借鑑，在不久的將來，臺灣也可以推出一份美麗的「旅遊套餐」。又如藝術書籍的出版，在國外各地圖書館，有關中國、歐洲、日本、美國各地藝術的英文或其他文字的出版物美不勝收，可是就見不到一本有深度、可以引起學生、學者注意的 "Art of Taiwan" 這樣的書。很顯然臺灣這方面的工作做得不夠，我很希望臺灣的藝術界能合作完成幾本臺灣藝術的英文著作，推入世界各地的圖書館。

　　處在「文化遺產」的弱勢國家，我們應該更注重「文化創意」。尤其是在全球化的激烈競爭風潮中，從清潔劑到太空飛行器，無不講求

「創意」。創意可以與文化遺產結合，增加它的產值，如用於前述的市容美化、古蹟整修維護、書籍編寫印刷、觀光宣傳廣告、產品設計等等，都可以借用文化創意來改善。同時「文化創意」本身也可以獨立成為一種產業。

有很多學者認為要建立臺灣特色的文化，一定要連接上本土的傳統，如南島系統文化、原住民文化、閩南文化、客家文化等等。可是當他們深入了解之後卻發現有許多困難。最主要是因為臺灣在二十世紀之前的文化多屬民俗階層，沒有深沉的哲學、美學、思想和文化內涵，要結合現代思潮，成為一種「文化產業」其困難度相當高。但是如果配合創意，臺灣的古厝、古廟、湖景、海景諸名山勝水都可以塑造出具有吸引人的特色，這也就成為「文化藝術產業」了。

其實發展臺灣特色的文化，並非一定要與傳統掛上勾，我們可以發揮「創意」，用全新的創作建立臺灣的品牌。所謂「創意」一定要走在時代的前端，不能落在時代之後，譬如有人為了增加當地的文化產值，鼓勵大建電影院，結果一點效應也沒有。這是不知道現在一般人要看電影已經不用上電影院了！

談到「創意」，我們絕對不要忽視藝術家。人們常說世間一切是上帝創造的，可是你知道，上帝是誰創造的嗎？答案是「藝術家創造的！」那麼，何謂藝術家？俗語說，世界上有兩種人：一是創意者，一是實踐者。創意者就是藝術家，這當然包括有創意的哲學家、宗教家、政治家、畫家、雕刻家，可謂無所不包。只是後來人們把手、腦、感並用的創意者分出來成為約定俗成的「藝術家」。二十一世紀的藝術家又將回歸「創意」的本質，他不一定要親自動手去做，他可以把創意交給專人去做。

二、文化產業實踐

通常一般人一提到歷史文化遺產的問題，就會聯想到建文物館和博物館。其實這應該從三個方向來做：即知識、文獻和文物。知識的傳承，靠教育；文字的保存，靠圖書館；文物保存，靠博物館。這些工作和建設都不能只考慮到經濟價值，與我們今天的主題「文化藝術產業」有些區隔。所謂「文化藝術產業」，乃是將文化藝術與商業結合，一切要講經濟效應，而且這種產業並不只是為了賺取本地人的錢，它更重要的是吸收外國的遊客，賺取外國人的錢，這樣才有益本國的經濟。譬如法國大量收藏印象派畫家作品，不只在國內賺錢，還不斷送到國外展出，每次獲益匪淺。

當世界各地的人都絞盡腦汁要用藝術家和他們的創意來賺錢的時候，我們應該怎麼做？最好的策略當然是要既能保護文化遺產，又能提升其產業的經濟價值。若有豐富的文化資源，也可以整建劇院、美術館、畫廊街、畫家村、藝術家紀念館等等。

為因應這股新興文化的熱潮，在中國大陸也吹起一陣「創意文化產業」風，建了很多美術館、藝術家紀念館，如劉海粟紀念館、黃賓虹紀念館、齊白石紀念館，更妙的是在臺灣生活四十餘年的畫家沈耀初，不被臺灣重視，他的福建老家卻將他的作品收集，並建了一個紀念館，到處作廣告宣傳，引起許多人的好奇。

是否各地都可以循這個方向來發展呢？有人以每年數百萬觀眾湧入大英博物館、大都會博物館、羅浮宮博物館為例，來鼓吹興建博物館。以最為遊客著迷的莫內、畢卡索、梵谷等畫壇巨匠的故居為例來鼓動建立藝術家紀念館。可是我們要知道，這些大博物館的收藏品是

積聚有數千年的精品，而且是世界性的精品，而這些吸引遊客的宅第都是極具時代意義的藝術大師之住所，我們有那種能耐與它們相比嗎？

對具有文化古蹟意義的小城鎮或文化資產較弱的地方來說，建美術館、博物館，若有固定的經費來源，作為一種文物保存場所還可以，否則是不切實際的——沒有獨特而有歷史意義的精品，參觀的人必定很少，可是維持費卻很高，結果都會變成蚊子館，不可不小心。相較之下，建藝術村比較實際，因為政府投資的成本不高，只要有空地，用小額投資建房之後，以優惠條件出租給傑出的藝術家。一般是住家、工作室、展覽廳相結合。如果能吸收有創意的本地藝術家和有國際知名度的藝術家入住，其獲益卻相當可觀：除了經濟效應之外，也可以提升社區的文化品質。

談到「藝術村」，最為人所熟知的是紐約的蘇和 (Soho)。今日歐亞各地為了配合休閒人口的驟增，以及提振一些古舊落後的村落，配合古蹟保存，紛紛打造獨特的藝術村，而蘇和也就成為世界許多「藝術村」的典範。考蘇和在 1960 年代早期是一個倉庫區，沒有什麼藝術可言。1968 年在紐約上城 (Uptown) 開有一家畫廊的費根 (Richard L. Feigen)，利用他在蘇和的一間倉庫作為展示廳，但還不是真正的畫廊。同年秋天，一位在上城藝廊任職的女員工庫波 (Paula Cooper) 看出蘇和的前景，於是開了第一家畫廊。由於當時蘇和有許多廢棄的倉庫空著，租金便宜，漸漸吸引藝術家入住，大約五年時間便成為極具規模的藝術村。

隨著遊客增加，也帶動餐館、禮品店、照相館等消費產業的繁榮滋長。為了與上城的畫廊競爭，蘇和就得建立起自己的特色。一般傳統的高級藝廊是賣一些過世藝術家或已經成名的老藝術家的作品，蘇和的特色是：1. 讓藝術家入住，甚至兼經營藝廊。2. 以年輕有創意的

藝術家作品為主，也就是專注於培養前衛藝術家。1976 年當時世界上最具影響力的藝廊主持人卡斯狄里 (Leo Casteli) 把他所有的藝廊業務遷移到蘇和，光是繪畫和雕刻的年交易額便高達 250 萬美元。

三、美國中西部的藝術村

2007 年 9 月我到美國中西部所看到的藝術村或藝術街又都各有特色。譬如美國第二大的藝術村，新墨西哥州的聖塔菲。那裡是州政府所在地，而且是富豪渡假和退休隱居的地方。藝廊很多，像是人間天堂。城裡分東西兩區，西區又稱「上城」，是新開發區，主要是辦公大廈、大型商店、博物館，也有上百家藝廊。東區較舊，是為「下城」，是藝術村的所在地，據當地的一位畫廊經理說，那裡是美國第二大的藝術之都。幾條街幾乎都是藝廊，僅堪尼雍 (Canyon) 街就有五十多家。

我們因為時間倉促，不能覽遍所有的藝廊，但逛了幾十家也已經體會到這裡藝術水準之高；無論地方性或國際性的風格，都相當迷人（圖 1）。

大概是這裡的買家選畫大多是用來作為豪宅的裝飾，所以對作品的「裝飾性」特別重視。譬如一位名叫雷頓 (Veronica Leiton) 的現代畫家，她的作品除了在畫廊陳列之外，在旅館、餐廳、辦公室也常見到。當然除了畫廊陳列的作品之外，應該都是複製品。她的畫好像是透過塗上新墨西哥千變萬化的天空雲彩的玻璃版來看當地的峽谷，成了一種神祕無邊、流動不息、細緻入神的夢幻情境（圖 2）。即使是比較寫實的畫家如哈根 (Peter Hagen)，他們的作品雖然是以實景為藍本，但是色彩和光影都是超越現實的美。又如薩巴蒂諾 (Chuck Sabatino)，

圖 1：聖塔菲馬克拉里藝廊前院。

雖然以印地安傳統陶藝為藍本，但是畫面卻以精緻的色彩巧妙地配合稍為粗簡的構圖。可見，這些成功的藝術家，其創造力與大環境配合得出神入化。

　　同樣在新墨西哥州的另一個有名的藝術村是亞伯克齊 (Albuquerque) 藝術村，又別有一番風味。這是個比較古老的城市，還有許多建築採用印地安人的傳統風格。藝術村是在一個由幾條彎曲的巷弄和左右兩個小庭院為主體的古建築群，稱為「古城」(Old Town，圖 3)。該地原本是農夫、牛仔的住家，等新城區建成之後，老住客相繼遷出，空房就成為藝術家的地盤，一間間藝廊也就應運而生，據說每年 10 月至 2 月間，來此購買藝術品的收藏家非常多，而且是來自世界各地。這裡的藝術活動非常多，我隨手在藝廊拿到三種藝術月刊，其中所刊登的 9 月分藝術活動各有三十多頁，真是令人難以想像。

圖2：聖塔菲藝廊展品。　　　　　圖3：亞伯克齊「古城」庭院。

　　我們是上午十點多到達這個「古城」，一踏入這塊土地馬上勾起我對鹿港的回憶。2006 年我到雲林客座時，應學生邀請到鹿港一遊。同是沒落的古城，相較於鹿港的雜亂、擁擠，美國這個沙漠中的古城卻是在藝術家的經營之下，街道乾淨，庭院由專業藝術家設計，並裝置一些令人心動的雕刻，實在美不勝收。內人拿著相機一直東照西照，好像非得把每一個角落化成美麗的回憶不可。我看到清爽的藝廊門面，就心急想趕快進入畫廊體會那些獨特的畫境。室內藝術品陳列方式相當高檔，有些畫廊裡有相當現代的前衛作品，但還是以具有地方特色的油畫為主。

　　所謂「地方特色」，在題材方面是指美國中西部山崖景色、特有的天空、印地安人生活、美國拉丁裔生活、當地特有的花草、動物、禽鳥等等。在風格方面是用色明亮、對比強烈。我看到一棟小屋掛牌要出租，於是找老闆問價。不問心中無事，一問真是嚇了一跳。這棟小

屋有五個小房間，已隔成左右兩半，左半有二間，已經租出去了，月租兩千元。右邊多了一個小房間，所以月租是兩千五。真是不輸我們加州啊！

　　由於這個「古城」的房租已經太過昂貴，所以政府又計劃在離亞伯克齊百里外的「馬瑞里」（Madrid，圖4、5）開拓出一個新的藝術村。該地原本是個礦工村，是寶石礦工的住所。1970年代礦業衰落之後，成了廢棄村，於是成為了些流浪嘻皮的棲身之所。如今那些嘻皮都老了，於是政府斥資協助轉型為藝術村。現在已經有十多家藝廊，有不少人更看出這塊土地的前景，而內心蠢蠢欲動。不過要跟「古城」和聖塔菲的藝術村競爭，可能還有一段艱辛的歷程要走，因為要勝出，一定要建立自己的特色,而成就引人注目的特色可不是一件容易的事！

　　另一個藝術之都是在亞利桑納州鳳凰城近郊的斯加斯德爾

圖4：馬瑞里藝術村禮品店前院。

(Scattsdale)。鳳凰城在過去十多年間，因為來自加州的移民和高科技公司急遽增加，城市不斷擴張，高樓大廈、高速公路，已然像個大都會，而位於這個大都會東北邊的古城斯加斯德爾就成了藝術村。可能因為鳳凰城新移民多屬高科技人員，國際觀比較強，所以這裡的藝術充滿國際味（圖6）。

我們看到的特展作品有許多是來自世界各地，如俄國、波蘭、法國、英國和南美諸國。其中有一家還展出日本味的畫。這間畫廊經理叫雷斯理‧列維 (Leslie Levy)。我上次（兩年前）曾經拜訪她這個畫廊與她長談，知道她經營這間畫廊已經二十多年了。她記性很好，居然還記得我們，而且很高興我們在畫廊三十週年慶時候到來。她的畫廊展出作品主要是油畫，但也有一些壓克力和粉彩畫。後者頗有日本風味。她還指著其中一幅靜物，叫我看那精緻的布局和色域中的兩個小藍

圖 5： 馬瑞里藝術村一景。

圖 6： 斯加斯德爾藝廊街一景。

點說：「這很東方吧！」我說：「是啊，很有禪意！」「對，這位畫家信佛，修禪。」我們看到一位這麼懂東方藝術的畫廊主持人，內心無限感動。

另一間畫廊的主人來自加州，他早年是美國海軍軍官，退伍後專心作畫，然後在舊金山和卡邁爾各開一家畫廊，大約六個月前把加州的畫廊賣掉，到斯加斯德爾開了這家特大的畫廊，展出他那多彩多姿的作品。因為他走過世界許多地方，所以題材非常廣泛，用色除了印象派的明亮之外，有時也用深沉柔暗的色調，給人一種東方的謙和清靜感。我覺得他那好客而開朗的心境，應該會感動許多遊客。

這種國際性的特色也展現在另外兩家畫廊，而這兩家都是由來自加州的馬立歐‧西密克 (Mario B. Simic) 創辦。畫廊空間很大，展出許多俄羅斯的油畫，色彩不像歐美畫家那麼明亮，而且帶有明顯的寫實風格，但是異域風味十足。我很好奇這個畫廊那裡找來這麼多的俄國

圖7: 錫多納藝廊街一景。

畫家作品。經過探詢才知道，原來這個畫廊老闆也是一位著名畫家。
他出生於西伯利亞，原來是俄國人，後來到巴黎長住、學畫，受印象
派畫家的影響不小。1970 年移居加州。當時他是一位充滿夢想的年輕
人，立志要為藝術奉獻一生。於是在卡邁爾開了一家畫廊展示自己的
畫作。由於經營成功，吸引了世界各地許多名家提供作品展出。當業
務不斷擴展，他就陸續在其他地方開起畫廊。如今在斯加斯德爾就有
兩家，另外在加州也有三家，展出的除了他自己的作品之外，還有來
自世界各國的精品。

　　相對於斯加斯德爾這種國際風味，在亞利桑納州又有一個極具特
色的錫多納 (Sedona) 藝術村。那是在一個四周有高聳的岩層環繞的山
城裡（圖7）。此地夏天常有驟雨，天氣比中西部其他地區溫和，而且
空氣清爽，經常是澄藍天空點綴著千變萬化的清淨白雲。對居住在百

里外的鳳凰城的人們來說，這是個迷人的「避暑山莊」。由於這種仙境般的美景，吸引了許多外地來的遊客。沿街有許多藝品店，所賣的是以富有拉丁裔和印地安人特色的工藝品為主。街上也有不少藝廊，但還是很像藝品店。譬如安德利亞‧斯密斯藝廊 (Andrea Smith Gallery) 賣的東西包括錫多納風景油畫、童趣的陶畫，甚至還有小型的佛頭、觀音頭和大肚佛雕像，價錢都在幾十元到幾百元之間。到這些藝廊購物的人都不是真正的藝術品收藏家，而是要購買紀念品或禮物的一般遊客。

有一天傍晚我隨著人群亂逛，走進一家禮品店，看到各式各樣的工藝品，有簡樸的陶器、本土味較重的編織、顏色豔麗的寶石飾物。在寶石飾物的櫃臺旁有一位年輕的女士正在挑選心愛的手鐲，我也假裝對這類東西心儀，走到她的身旁。她以好奇的眼神看我一下，我們於是聊了起來，她說她的母親是墨西哥裔，喜歡這種東西。她要買一件給母親作生日禮物。她很快選了一件就走了。接著又來一位老先生，是白人。他東挑西選，最後看上一條像是項鍊的掛飾。很奇怪，他居然問我的意見。我稱讚一番，並問他為什麼挑那一件。他說：「你看，這青藍色像不像這裡的天空？」我說：「是啊，實在太美了。」「那這橙紅色像不像夕陽下的天空？」我除了佩服之外還能說什麼。他說他是從舊金山來的，很喜歡這裡的天空，所以這件飾物可以給他帶來最美好的回憶。這令我感覺到這個人購物還真有一套學問哪！

四、文化產業前景

可見藝術家可以使沒落的古鎮孕育出新的生命。近年來中國大陸也極力要趕上時代，出現了許多畫家村或藝術特區。譬如創立兩年多的北京「798藝術特區」已經名聞遐邇，也是北京最負人氣的國際觀

光景點。北京人有句順口溜:「早上到長城,下午去 798,晚上吃烤鴨。」據旅遊局統計,2005 年參觀 798 藝術特區的人數達五十萬。使這一原本是廢棄的工業區,搖身一變為時尚地標。

據 2006 年 10 月 1 日《中國時報》的報導,「目前整個中國大陸,在文化部領軍之下,從南到北,從沿海省分到內陸四川等地,都在積極提振文化產業,從 2003 年開始,短短三年多的時間,已經打造了多個文化產業特區」,而且舉辦了無數的文化產業博覽會。許多地區文化年產值超過千億人民幣。僅廣東省,2004 年文化產業增加值超過一千兩百億,2005 年又增加一千五百億。相較起來,「臺灣從 2002 年喊到現在……卻顯得落後。」

總結上文的論述,「創意文化」在二十一世紀將是一項有多元功能的「文化產業」。《丹麥的創意潛力》一書指出:「社會上的大規模轉變,正推著文化與商業政策的共通議程不得不往前走。」在舊日的文化環境裡,藝術與商業的關係處於兩種狀況:一是以「藝術家的自我表現」為主要訴求的純藝術,這種藝術創作不太重視商業功能;另一是以「商業為務的通俗藝術」,如千變萬化的手工藝品、實用器物、傢俱等等。

誠然,自古以來純藝術必需與商業保持一定的距離,以免成為「媚俗文化」的一環。但是藝術家無論如何還是要生活,也就是要有贊助者或買家,所以所謂的「俗」其實很難避開,只是「貴族的俗」還是「平民的俗」之分;前者如古代的宮廷畫、文人畫,是為「精英文化」的代表;後者是一般的工藝品,代表「大眾文化」。可是在二十世紀,隨著獨裁政治的瓦解,宮廷體制的消失,貴族與平民之分已經不存在了。再因資本主義浪潮的衝擊,財富主導社會的一切,所以文化的型態已轉化為「財主」與「平民」之分,而兩者的文化、藝術品味很相

近，從中國傳統文人的觀點來看，都是「俗」的。

　　於今二十一世紀，更因為全民教育的提升，以及生活的改善，財主與平民的藝術品味不斷拉近，工藝品不論傳統或創新都得提高它的藝術品味。換句話說，無論是鶯歌的陶瓷、新竹的玻璃或三義的木雕，都要吸收有創造力和新藝術觀的人士才能繼續發展，否則很快便會被淘汰。未來隨著文化的全球化，文化、藝術與商業已成為互益的一個整體。儘管如此，文化、藝術的多元性，不論雅俗都要有它的生存和發展的空間。政府行政部門和教育機構應該從這個新時代的世界觀，依照不同地方環境特點，配合大學教育，建構出一套完整的計劃，讓創意、藝術、文化、產業相結合，將創意導向生產的機制，成為一種文化產業。

第五章　也談三寸金蓮

1.

筆者曾經在美國《世界日報》「上下古今」版拜讀陳玉樸先生的〈淺談三寸金蓮之荒唐〉。文中似乎欲將人間各種罪惡都歸罪於秦始皇，連女人纏小腳、男人三妻四妾之習，都是由這位暴君開其端：「中國古代婦女纏足……為暴君秦始皇嬴政所創始……中國古代輕視女性從秦始皇開頭為始作俑者，大男人主義亦從此產生，有錢人三妻四妾視為理所當然。」

據陳先生自述，這是他向某位高中國文教師請教所得的觀點。但是筆者認為這種觀點乃一人之言，要將它公開發表之前應該仔細查查文獻，才不至於誤導讀者。可惜文中並未見考證的工作。

2.

事實上，秦始皇在中國歷史上並非百惡不赦之人，而是像子貢所說的「紂之不善，不如是之甚也。是以君子之惡居下流（游），天下之惡皆歸焉。」儘管他的暴政令人聞聲喪膽，可是他對中國的貢獻卻也是鮮有人能比。若僅就最為重要，而且影響深遠的政策來說，他把分崩離析的國家統一了，去除商周的封建制度，建立強勢的中央政權，把各自為政的文化體系（包括文字、度量衡、車輛）標準化，建築萬里長城以抗蠻族等等，都是為中國日後的發展奠定了穩固的基礎。

至於說到重男輕女、三妻四妾之習，這是人類發展史上的普遍現象，中西皆然。在石器時代的母性社會中，一女多夫是一種習俗，到

了青銅器時代的父系社會，一夫多妻也就取代了一女多夫制。此習一直在游牧民族中延續下來，中國南北朝時代因為蠻族帶來的傳統，一夫多妻特別流行，今日伊斯蘭教民族還保存這個傳統。在古代中國，孔子門生無一女性，孟子更強調女子嫁後「必敬必戒，無違夫子，以順為正」的婦妾之道。可見重男輕女早已成習非始於秦。

帝王沉湎於淫亂也不是秦始皇開其端。在他之前，最有名的是商朝的末帝紂王。《史記》說他「好酒淫樂，嬖於婦人。愛妲己，妲己之言是從。於是使師涓作新淫聲，北里之舞，靡靡之樂……以酒為池，懸肉為林，使男女裸，相逐其間，為長夜之飲。」他還要諸侯獻美女：「西伯之臣閎夭之徒，求美女奇物善馬以獻紂。」更荒唐的是當時有一諸侯名為「北侯」送了一位美女給他，可是這位美女「不喜淫」，紂王就把她殺了。

在秦始皇之前因淫亂而喪國者還不少，最有名的是西周的幽王，他因為愛妾褒姒生子後改立太子而導致朝廷之亂。另一位為美女而喪國的是吳王夫差，他在打敗越國之後接受句踐王所有的宮女為妾，沉迷在權色中，結果痛飲亡國之恨。蓋食色為人之本性，自來權勢之輩，能避之者鮮矣！可見國王喜好聲色並非始於秦始皇。

3.

再說頗有爭議性的三寸金蓮吧。將腳與蓮花連繫在一起源自佛教的故事：「釋迦牟尼降生之後，即從盆中站起，向外走了七步，步步生蓮花。」後來《觀無量壽經》又造了一個金蓮的故事，說某位行者，過世時阿彌陀佛率領祂的眷屬持金蓮化作五百個「化佛」來迎接此人。將金蓮世俗化，是始於南朝的齊國。當時的東昏侯喜歡美女潘妃走路的樣子，於是「鑿金為蓮花以帖地，令潘妃行其上。」美其名為「步步生蓮花。」

從中國古代的仕女畫來考察，五代以前絕無纏小腳之例。唐人更是喜好豐盈、肥碩之女，不可能有三寸金蓮。楊貴妃一定不是細足美女，否則白居易的〈長恨歌〉一定不會漏掉這個有趣的話題。隋唐時代非常流行的「胡騰舞」和「胡旋舞」於龜茲、敦煌石窟的壁畫所見多是，而且全是展現美妙自然的雙足，像芭蕾舞一樣的用腳尖騰旋。

中國纏小腳之習的起源，史上雖無明確的紀載，有人溯源到《史記》所載的戰國時代趙國鄭姬之「揄長袂，躡利屣。」可是這所謂之「利屣」是否配合纏足之屣，或是高跟鞋的一種，並無定論。另外《急就章》也提到「靸鞮卯下」，「古樂府」更有「纖纖作細步，精妙世無雙」之語。但是都不能以此作為纏足的證據，因為纏足要將腳骨折斷，使腳板下彎，腳趾內曲。至於三寸金蓮，那就更加嚴格了，一般女孩纏足必在四到六歲之間，如果等到成年才纏足，那就不可能是「三寸金蓮」了。俗語稱四寸以內的腳為「銀蓮」，大於四寸則為「鐵蓮」。

余懷《婦人鞋襪考》云：「考之纏足，起於南唐李後主。後主有宮嬪窅娘，纖麗善舞，乃命作金蓮，高六尺，飾以珍寶，繩帶纓絡，中作品色瑞蓮，令窅娘以帛纏足，屈上作新月狀，著襪行舞蓮中，迴旋有凌雲之態，由是人多效之，此纏足所自始也。」李煜（後主）喜好談佛，但他也是個浪漫的詞人，天天沉迷於聲色，自號「蓮峰居士」具有風流菩薩的雙重意義，所以窅娘舞於金蓮臺之說應有幾分道理。但是把她的纏足視為「三寸金蓮」之創始亦有可疑之處。顯然，余文所謂的金蓮並不是指纏足，而是舞臺的裝置。窅娘的纏足也只是為了跳舞而作的臨時裝佩：用帛纏足，使腳板上彎作新月狀，然後穿上襪子跳舞，有如西洋的芭蕾舞。它是直接傳承隋、唐時代從中亞傳來的胡騰舞和胡旋舞。李煜在〈菩薩蠻〉詞中，描寫與他幽會的宮女是「衩

襪步香階，手提金縷鞋。」這是說她匆匆忙忙中，穿上襪子，還沒繫好，也沒穿上鞋子，就手提著金縷鞋走下臺階，偷赴畫堂南畔會情郎了。她顯然不是纏小腳的，否則動作那能如此輕快。

由此看來，真正「三寸金蓮」式的纏足是始於北宋。蘇軾有〈菩薩蠻〉詠纏足云：「塗香莫惜蓮承步，長愁羅襪凌波去；只見舞回風，都無行處蹤。偷穿宮樣穩，並立雙趺困；纖妙說應難，須從掌上看。」到了南宋，隨著理學的發展，對女德的要求更加嚴厲，而且僵化，使纏足漸成上流社會的習俗，姜夔 (1155～1235)〈踏莎行〉就把他夢中的情人描寫成「燕燕輕盈，鶯鶯嬌軟。」但是當時纏足之習並未深入社會底層。到了明朝，由於城市文化的擴張、城鄉貧富懸殊、社會階級觀念之強化，以及因為科舉考試導致的思想僵化，再加上戲曲、小說中對三寸金蓮的宣揚，乃成為勢不可擋的洶湧浪潮，深入社會的每一層級，在民間普遍流行。到了明末已經成為一種病態式的習俗，衍生出許多令人噁心的陋習，如男人玩弄女人小腳、以金蓮鞋持酒杯飲酒等等。

在明、清兩代，婦女纏足是一種社會階級的象徵，小女孩都是受母親之命而纏足，其主要的考量就是女兒未來的出路——惟有纏足才能嫁到有財或有勢的「幸福」家庭。這樣的幸福當然也是滲著數不盡的血淚！筆者的外祖母，雖然出生在臺灣，但還是纏足。走起路來歪歪扭扭，一生中除了生小孩、縫針線之外，洗腳、纏腳就是她的主要工作，她的生活空間就是在門檻的內外那塊狹小的世界，當時看到、今日想起真是令人痛心。

4.

本來女人在社會中擁有與男人相等的地位與責任，西洋中世紀也在游牧民族文化和宗教文化的結合下，產生壓抑女性的風俗，特別重

視女人的貞操，而且發明了荒唐的貞操帶。可是在十八世紀，隨著殖民主義的興起和革命意識的勃發，女人成了革命、自由、抗爭的英雄象徵。相較起來，中國在十八、九世紀正是三寸金蓮文化的高潮！中國就是因為女人喪失應有的社會地位與責任而導致社會道德的墮落和文化的消沉。

中國繪畫思想史（增訂二版）

高木森／著

亙古以來，那幽渺神祕的圖紋符號像暗語似地刻鏤在岩壁、在陶器、在玉石與青銅上，唯有通解者方可穿過這團燦爛的迷霧，走入神仙之境，緣鳳御龍，飛升轉入天堂……

在中國畫史的研究上，西方學者及日本學者都有相當重要的貢獻，事實上，中國人自己卻擁有更豐實的基礎可以用來深耕這塊田地，例如：對語言文字的理解與運用，對文化、思想的熟悉與融入等等，在在都是不容小覰的優勢。本書作者鑽研中國繪畫史多年，從外國學者最難入手的「思想」層面切入，深入探討政經、文化與思想等因素的相互牽引，如何影響中國繪畫的發展，構築起這部從遠古至現代的繪畫思想史。

亞洲藝術

高木森／著　　潘耀昌等／譯

藝術品是人類心靈的「腳印」，代表人類最偉大的成就與最大的驕傲。研究藝術史可以令我們重新接近古人的心跡，也令我們再順著古人腳印走一遍歷史旅程，遍覽五花八門的智慧大表演。由於藝術史是一門科際人文學，遊移於許多人文學科之間，故宏觀藝術史的研習，必能令人擴大眼光、豐富思路、開拓胸襟、啟迪自知，和加強自信。有自知才能虛心學習別人的長處，有自信才能保有自己的長處，並且勇於踏入世界。藝術史乃是世界公認最佳的通識教育課程，其理在此。

本書從宏觀角度，以印度、中國、日本三國為研究重點，旁及東南亞、中亞、西藏、朝鮮等地藝術史。藉歷史背景之介紹、藝術品之分析比較、美學之探討、宗教之解說，以及哲學之思辨，條分縷析亞洲六千多年來錯綜複雜的藝術發展歷程。願讀者以好奇之心，親臨觀賞古人的藝術大演出。

元氣淋漓 ——元畫思想探微

高木森／著

　　元朝畫像一首詩，其中充滿著智慧的靈光，處處有引人
入勝的境地。元朝繪畫史也像一部詩集，而研究元朝繪畫史
就像讀一部詩集一樣，每一幅畫、每一位畫家所開拓的境
界——詩情畫境——都容你盡情地馳騁；雖然那帶有幾分荒寒的廣漠會讓人感到
寂寞，而且勾引著陣陣的愁思，或許也跟著倪迂嘆聲「獨聽鐘聲思惘然」吧！本
書意圖通過作品的分析來探索元朝畫的境界，同時經由文獻的考證研究元朝繪畫
這簇簇幽蘭成長的內在、外在因素。我們會發現：當歐洲還籠罩在中世紀基督教
文化下的時候，在中國的元朝，一個受盡歷史家批評的朝代，竟然培育了舉世無
雙的，具有最高人文思想的文人畫、畫工畫、工藝畫和宮廷畫！這個事實似乎傳
達了一些重要的訊息，不是嗎？

明山淨水 ——明畫思想探微

高木森／著

　　明朝統治中國達二百七十六年，是中國歷史上比較長的
朝代，也是媲美漢唐的盛世之一。在中國的繪畫史上，明代
繪畫不可否認的，是很重要的一個階段，除了畫家甚多、對
後世的影響極為複雜外；且就當時的社會環境而言，正處於一個轉型時期，東西
方都面對著工商業型城市文化的興起，以及連帶的文化變革，所以在繪畫的發展
上也有了許多新的文化內涵。本書作者本著一貫的治史方式，著重繪畫風格與時
代文化和哲學思想的互動。擬以繪畫思想的演化為綱，對明朝繪畫的發展過程、
內容與前因後果作分析研究，進而釐清明代繪畫在藝術史上的意義與價值。

東西藝術比較

高木森／著　尹彤雲／譯　陳瑞林／審譯

　　人類文明要進步就得廣納不同族群的特色與成就；民族間要和諧相處就得從互相瞭解、同情開始，進而互相尊重或互相融合；個人要提升心靈的境界就得借助於異、同的激盪，而這一切都要從研究世界多元文化入手。要獲得有關世界各地文化的豐富知識，我們可以學習和研究不同地域的哲學、文學、政治、地理、語言、音樂、藝術等人類文明成果，而這些管道之中，研究視覺藝術是一條捷徑，因為藝術是一種國際語言，無需像哲學、文學、政治等要先熟練那些複雜難學的文字。本書主要透過「東西方藝術比較」，清晰地展現世界文化交融的藝術圖卷，引導讀者進入這個萬花筒般的藝術世界去遨遊、觀察、思考和探究。

B